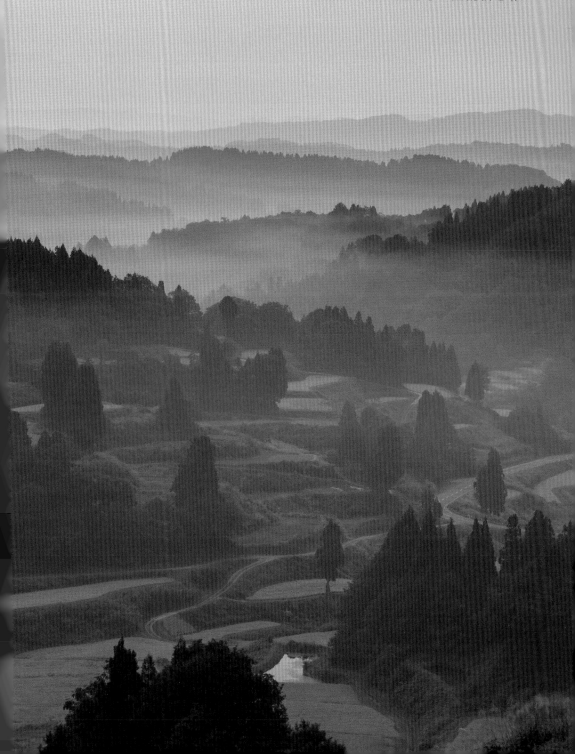

北川富朗大地藝術祭

越後妻有三年展的10種創新思維

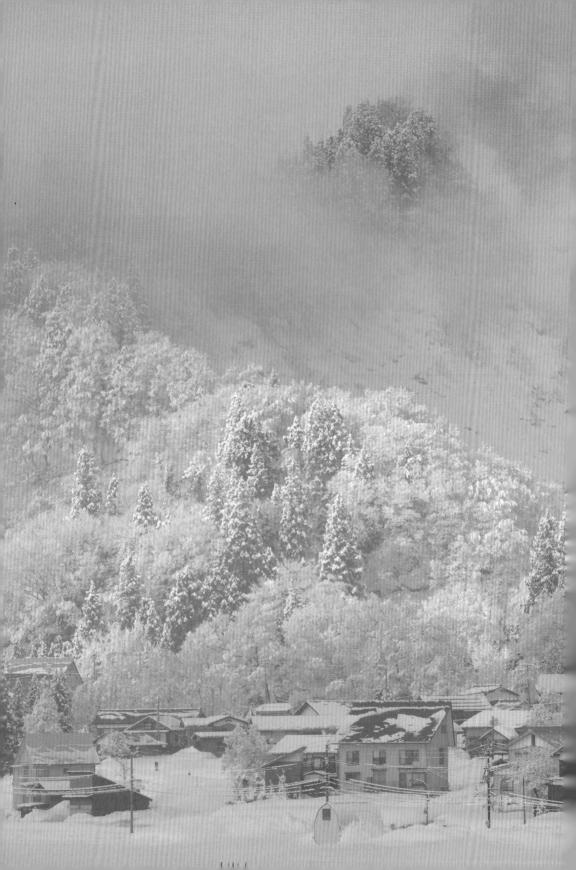

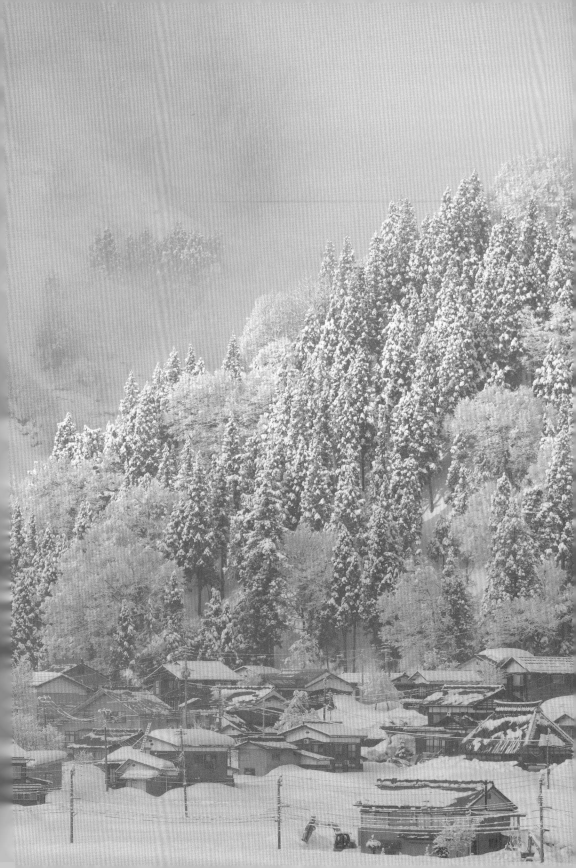

目錄

021　作品篇

迎接藝術與生活的時代

<div align="right">

丘如華

（臺灣歷史資源經理學會秘書長）

</div>

　　十幾年前我與東京大學西村幸夫教授的交談中，初次瞭解北川富朗先生在新潟人口過疏的鄉里以藝術活化社區的行動，引起我的興趣。我一直在思考藝術如何融入生活的課題，而北川富朗在上一世紀就在城鄉之間開始進行實驗，在豪雪地區舉辦大地藝術祭。他雖名為策展人，實為一位哲學家與實踐者，推動藝術祭先從觀看地方的本質開始，融入他對於日本里山里海的關懷，思考人們如何與自然環境、歷史文化共生的問題，探討人與水、土地、環境的關係，以及人與社群、歷史和自身文化的關係。

　　2003年我開始擔任教育部公共藝術委員，面對臺灣許多學校缺乏環境教育及就學人數逐漸下降的問題，當時便提出家鄉守護與廢校利用的方案。其實我們所生活的島嶼，與越後妻有及瀨戶內海地區同樣擁有著山、林、河、海等大地景致，許多偏鄉都面臨與日本相同的少子化與高齡化等地方人口結構性問題；尤其臺灣不足以承受糧食危機的低糧食自給率，與農村人口外流導致的廢棄空間與農地，農村再生是亟需面對的嚴峻課題，我們卻經常無感於這樣的危機已經來臨。

　　2011年在日本交流協會的支持之下，我開始進行以北川富朗所策劃的「越後妻有大地藝術祭三年展」為主題的研究，這個研究著實豐富了我的生命。近幾年來我與北川富朗多次會面交換心得，也將其藝術祭案例在不同場合引介給國內外民眾、各級政府人員及從事社區活化的第一線工作人員。相信在亞洲許多地方都直接或間接地受到北川藝術理念的啟發。

　　在出發前的研究準備工作中，閱讀兩位好友西村幸夫與北川富朗對談「藝術能讓地域再生」一文之後，給了我許多靈感啟發，也體認到相關研

究需要親身投入觀察體會。西村幸夫教授認為交通不方便的地方反而最具有魅力，城鄉關係也許會因此產生逆轉；北川富朗則認為因為人口稀少，社區開始衰退，最後就連自信都喪失了！城鄉之間有種必然的連動關係，而這層關係是引動大地藝術祭的主要關鍵；因此北川富朗透過「農與食」在豐饒大地之上進行一場藝術饗宴，藉由地方特色食物的連結，讓造訪的遊客停下腳步來品嚐美食，同時也協助地方經濟自主發展。

個人近三十年來參與亞洲地區都市保存，長期以來拜訪日本各地聚落包括古川、妻籠宿、鞆之浦、川越、神戶、九州地區、竹富島……等地結識了許多好友，並深切影響了我的工作與生活，也因此我能深切認同北川富朗對於亞洲藝術連結的用心，在2013-2014年我們進行策展合作，成為亞洲藝術平台的夥伴，共同傳達其理念。北川總是自己挑選藝術家及策展團隊並承擔責任，如此一來透過藝術作品我們更能瞭解策展人的哲學思想，那是現實與理想並進的堅持，透過藝術家創意來表現出人與土地與大自然的親密關係。

我們常說「文如其人」，這一位透過藝術敘事來愛護家鄉，總是充滿好奇的老頑童，雖不多言但卻從不停止思考；雖然看似嚴肅，內心卻有著堅定的溫暖。正如他堅持將漢生病患居住地「大島」納入瀨戶內國際藝術祭的用心，並親自為大島發聲，讓下一代認知人類過去無知隔離漢生病患的歷史記憶。

1997年我引介西村幸夫教授《故鄉魅力俱樂部》一書，對臺灣各地社區產生許多鼓舞與影響，知道家鄉守護的路上我們並不孤獨。本書作為北川富朗在中文世界的第一本書，也能夠鼓勵在相關領域上努力的朋友們，讓本書的思維與觀點引領大家思索我們所處的環境。藝術與生活一體的時代已經來臨，在都市化的現實中，具有魅力的大自然環境將成為召喚你我心靈成長的場域，期待本書能帶給有志於此的青年啟發與學習，堅持理念並且能夠勇敢地去親身實踐！

推薦（順序按來稿先後）

一襲白西裝，一頂白方帽，一雙白皮鞋，脖子上繫著一條紅色寬領帶，左肩背著皮革軟包，蹣跚的從機場入境大廳走來。紅白配色的服裝及表情嚴肅不做客套寒暄，這是多年前，和北川富朗初見面時的第一印象。

越後大地和瀨戶內兩大藝術祭的開幕式，往往看到他躲在角落邊，抽著煙默默地看著熱鬧的外頭。從年輕氣盛的學運領導人，到年邁穩健的藝術祭策展人，這一路近五十年的藝術運動歷程，可以從隱藏在裊裊香煙中的眼神裡，略窺一二。

兩大藝術祭造就了非凡的成果，也指引了一條非都市資本，去主流中心的藝術可能性。而如此規模龐大的藝術祭中，北川富朗只幽幽地說：「透過藝術，希望那些被遺忘的地方能拾回希望，被冷落的孤寂老人們能綻放笑容。」字句間，是浪漫理想主義者的靈魂。

一場偉大的藝術革命運動，只要一句平凡的話語，就能撼動人心。

——**林舜龍**（大地藝術祭、瀨戶內國際藝術祭參展藝術家）

從大地藝術祭到瀨戶內國際藝術祭正好提供了臺灣的文化創意產業活生生、大格局的例子。臺灣文化創意產業是指「源自創意或文化積累，透過智慧財產之形成及運用，具有創造財富與就業機會之潛力，並促進全民美學素養，使國民生活環境提升之產業」。

大地藝術祭是源自北川富朗的藝術教養、西方藝術策展經驗、新潟家鄉的憶象，社會變遷的理解和人文關懷等等的文化底蘊、轉化和構思的創意。

經過多年的孵化、意會、組合，創造了許多工作機會、文化加值與體驗

觀光所帶來的財富。其解決社會問題、創新價值和社會影響力是社會創新的典範，更進一步促進了全民美學素養和提升國民生活環境，並且形塑了藝術造鎮、生態策展和文化外交的經營模式。

歷經兩千多場與利害關係人的對話、說明、協調和共創，最後還是比預期晚一年開幕，但他卻抱持「能做就做」的態度，樂觀成功地舉辦第一屆的大地藝術祭。

大地藝術祭舉辦10年之後，他的創意和經營模式獲得企業家福武總一郎的激賞，而促成了瀨戶內國際藝術祭，這就是創新擴散。

這本書不是從文創產業的產業端出發，因此沒有強調其中眾多的小確幸和大格局創新的專利智財，而是從大地藝術季10個創新思維角度切入，特別值得臺灣有意從事文化創意產業的「藝產官學研教民」參考。

——**吳靜吉**（政大創新與創造力研究中心教授）

北川富朗教授以高度的藝術家熱情、創造力及政治家的淑世理想，懷抱著一份純粹的信念——要讓偏鄉的老人微笑起來。二十年來，他策動的「大地藝術祭」以藝術的公共化為手段，以人道關懷為本，超過2000次馬拉松式的跨領域在地溝通，北川以藝術的力量成功的翻轉了川端康成筆下的雪國。

北川跨越了城市與鄉村的鴻溝，國際與在地的藩籬，開啟了藝術與農民的對話，促成企業與藝術的合作，更持續地處理政府與民間的磨合與挑戰，大地藝術祭以嶄新的模式跨越了藝術與社會的疆界。讓越後妻有青年漸漸返鄉了，廢校空屋活起來了，山村燃起了希望，區域振興了，老人微笑了……。

2009年我因返鄉策展「村落美學——礁溪桂竹林國際藝術創作營」，造訪越後妻有而促成了宜蘭縣礁溪鄉大忠村、六結村與日本穴山村締結姊

妹藝術村，初識北川先生，雖嚴肅外表，卻內心溫暖，因其深厚的藝術人文底蘊，才能開展出大地藝術祭恢宏的氣度與對人類不凡的影響力。

身為策展工作者，謹以此文向北川先生致敬，因其無比的耐力，智慧與創造力及對土地與人民的大愛。

——**林秋芳**（宜蘭縣政府文化局局長）

振 興地方經濟或觀光，真的只能靠開闢樂園或建設賭場嗎？

——這是我在旅行的過程中，常常會思考的問題。但，日本人的答案顯然並非如此。近年來由於帶團工作或自助旅行，有機會造訪日本的偏鄉或小島，親眼見證、親身體驗到建築與地景藝術和地方風土與人文結合，並且吸引來自日本甚至世界各地訪客的實例；對於原本學習美術設計、現又從事觀光旅遊產業工作的我，有著難以言喻的深刻感動。

正如北川先生在書中寫到，「我想讓那些一戶戶人家逐漸消失的村落中的老爺爺和老奶奶有開心的回憶，即使只是短期間也好」——其實並不需要過高的陳義，只是依循著如此單純的理念，便創造了當地人、訪客、土地與藝術家之間的邂逅。這般美麗的情境，我也希望在我們的土地上能到處實現。

——**工頭堅**（資深部落客、國際領隊，《欣旅遊》總編輯）

在 國家產業分工擠壓的過程中，山村變荒村，微笑失落，產業蕭條。

我們的四季，我們的雪，我們的老屋，我們的田園，喚起了，團結了，感動了，一顆顆的心靈。

梯田中的人形、高空中的蜻蜓、老屋中的刻痕，幻化了；原本的懷疑、原本的生疏，在一次次的溝通協調中，幻化了，荒村變成藝術村。

14年來的累積，協同合作的社群共同治理模式，撐起了可持續發展的網絡，新的信任，新的文化，新的生態，新的經濟，帶來新的希望；藝術成為路標，人來了，讓人恢復了對土地的信心，充滿笑容的新故鄉，正在形成。

向北川富朗們致敬，在面對全球化及災難化的世界中，這些「集體英雄」正在創造一個新文明。

——**廖嘉展**（新故鄉文教基金會董事長）

東 方的「大地藝術祭」、西方的「瀨戶內國際藝術祭」是用現代美術使地方再生的方程式！

——**福武總一郎**（福武書店創辦人／瀨戶內國際藝術祭總製作人）

大 地藝術祭顯示地方進步之路。

——**關口芳史**（新潟縣十日町市長／大地藝術祭執行委員長）

再現的藝術、溝通的藝術

黃貞燕
（國立臺北藝術大學博物館研究所助理教授）

從思考藝術的公共性出發，藝術的展演離開美術館或藝廊走入地方社會，是近年亞洲地區藝術發展的重要趨勢。日本著名的策展人小路雅弘指出，比起歐美，亞洲的當代藝術家更關心3C：Community、Communication、Collaboration，即社群、溝通與合作。摒棄追尋「作品」之獨立的、藝術的價值做為最終目標，藝術家摸索著如何開拓藝術在人與地方、人與人、現在與過去之間做為文化再現與溝通媒介的能力，也發展出多樣的藝術製作形式與美學，以及回應社會公共課題的軟實力。

大地藝術祭，就是上述趨勢中最受注目的實踐。作為扎根地方的藝術節之模式、規模與續航力，藝術展演的能量與美學，十餘年來讓人目不轉睛。這幾年策展人北川先生數度來臺現身說法，臺灣的社造、藝術等社群親自走訪也不在少數。大地藝術祭，臺灣並不陌生。然而，這本回顧十年軌跡的中文版圖書的登場讓我們終得一窺全貌，仍然意義重大。

北川先生描述了如何從不被了解、不被看好的條件下起步，逐漸摸索出實踐的方法與哲學。作為異質性存在的藝術進入地方的日常空間，有時像藝術家與地方共同孕育的孩子，有時像相互扶持的里親，有時像發掘與紀錄地方文化遺產的文化工作者，有時像是單純而喜悅的吟詠詩人，有時又像帶領地方邁向未來的生力軍，而這些藝術的多樣角色，是由策展人、藝術家、地方居民、志工與觀眾共同完成。

身為頗富盛名的藝術展演之指揮官，書中的北川並不像我們想像的那般神氣。像是奔走於高達2000場的說明會，或是為如何和藝術家、居民、行政溝通而煞費苦心。最令人印象深刻的是，即使在大地藝術祭評價日盛

之際，北川先生仍然心繫越後妻有的現實課題，並提醒自己莫忘初衷。

　　然而，我們不應忘記，北川先生和大地藝術祭團隊的志向，在這個時代還有許許多多不同的實踐模式，也具有同樣的重要性。雖然沒有聲名赫赫的藝術家或是華麗的展演，但有更多NPO與博物館等，嘗試透過更為樸素的藝術活動、文化資產的保護、地方歷史的探索與學習，或是以柔軟而富有想像力的方式揭露社會課題，或是將歷史與文化轉化為可視而可感的對象，促成重新學習與溝通，有助新公共空間的創造，促成社會關係的重組以及社會資源的重整等。

　　不只策展人或藝術家，還有歷史學家、民俗學家或博物館工作者等，紛紛走出專屬的藝術、學術或專業的殿堂，摸索知識與能力的公共性與實踐方法，這是這個時代新的、富有潛力的文化動力。

凡例

＊內文以2013年12月31日以前的資料為準。

＊內文中諸位人士的敬稱省略。

＊作品說明由編輯部執筆完成。

＊介紹作品的頁面（22-218頁），作品編號同圖片編號，依序介紹作品名稱、展示期間、藝術家姓名、國籍。

圖片版權註記

Yuji Abe＝33-35

阿野太一＝61

安齊重男ANZAÏ＝P.37, P.155, 1-2, 4, 8, 10-14, 17-18, 20-24, 31-32, 56-57, 63-69, 73-75, 91, 107, 111, 113, 118-119, 123, 125, 130, 142-149, 151-166, 168-170, 173-174, 178, 200, 204-207, 211

Shigeru Aoyagi＝29

Brett Boardman＝209

海老江重光＝95

Arnold Groeschel＝121

井口忠正＝83

池田晶紀＝50, 58, 60, 62, 85

姜哲奎＝179

片岡由紀子＝198

川瀨一繪＝55, 79, 124, 181, 184

小林壯＝98, 116, 122, 167

倉谷拓朴＝15, 53, 59, 70, 120, 126

宮本武典＋瀨野廣美＝16, 25, 30, 33, 37-38, 51, 71, 84, 86-90, 92-94, 96-97, 99-101, 115, 150, 175-176, 180, 182, 187, 189, 197, 202-203, 208

Hitoshi Miyate＝196

森山大道＝39-40, 185

村井勇＝19

中村脩＝P.1-3, P.129右下, 3, 5-6, 9, 26-28, 36, 41-49, 52, 72, 81, 105, 108, 127-129, 131-141, 172, 177, 183, 186, 190, 195, 199, 201, 210

野口浩史＝102, 104

生越久雄＝54, 112

Yasuhiro Okawa＝P.269

Hikaru Sasaki＝76-78

Yoshito Yamamoto＝P.262-265

未標示姓名者，拍攝者為創作者或執行委員會、編輯部工作人員。

P.102, P.135, P.137, P.266-268, 7, 80, 82, 103, 106, 109-110, 114, 117, 171, 188, 191-194

臺灣版序

<div align="right">北川富朗</div>

地球誕生之後的37億年間，生命為了延續，歷經許多艱辛。當然，在日常生活中，不論世界、國家動向如何改變，人們依舊得活下去。假如能盡力建立起和諧的人際關係與社區，將會多麼開心啊。這就是我的初衷。

「美術應該陪在人的身邊，發揮作用」，這是當時的第二個概念。

有關美術，為何現代美術和人不親近？我發現，現代美術只在都市的美術館及藝廊展出，實在太狹隘了。難道祭典、飲食、街頭表演、庭院不算美術的一環嗎？即使只探討阿爾塔米拉（Cueva de Altamira）和拉斯科（Lascaux）洞穴壁畫之後的美術，仍能深刻了解美術是人類與自然、文明、社會之間的關係，是人類親密的朋友。尤其當地球環境發生危機、偏重資本主義的倫理理性，人類貧富差距日益增大時，更需要美術這位好友發揮作用吧。

很高興臺灣能出版中文譯本，特別要感謝丘如華女士等人的大力相助。以臺灣為中繼站，智人夏娃的子孫渡海來到日本列島。過去包括臺灣、香港、福建、江南、山東、遼東、朝鮮、日本列島西南部、沖繩、中國東海沿岸一帶，是跨越國家的交流圈，往來海上的人們牽繫起的柔和景象，仍依稀可見。然而，這一帶海域不久後成為「戰爭之海」。我曾經數次造訪臺灣，雖然時間很短，卻能感受臺灣這片土地和人民無限的和樂。我所參與的兩個藝術祭，越後妻有的落葉闊葉林文化色彩甚濃，瀨戶內海則屬於常綠闊葉林文化，但我希望靠這個計畫，讓兩個風味不同的文化連接亞洲的海洋，讓生活於此的老爺爺老奶奶展露笑顏。我的概念之一是「人類就在自然之中」，另一個則是「海洋的復權」。

不只是在日本這種所謂的國家，我更希望各城鎮透過交流，使各地的文化與特色更加生氣蓬勃、更加豐富。美術應該就是這個重要的媒介吧。

全球化時代的美術

大地藝術祭最早並未打算設計成藝術節的形式。我只是認為在冰雪封閉的深山裡面奮力開墾的農村，不但因為都市發展，使得年輕人外移流失；還要忍受政府在貿易掛帥的情況下，說出「停止農業」、「獎勵休耕」、甚至「效率太差，離開城鎮」等話語。結果由於農村的老年化，農地跟著衰老。都市與鄉村的不平衡，不只產生國土虛弱的致命問題，也剝奪了當地居民生存的尊嚴。對度過戰敗、戰後混亂生活的七十歲以上的老人來說，現在的社會太過冷漠。「生活在歧視的社會中的人沒有自由。」

這些老人會產生不安，乃是自然的現象。長久居住的村落消失，沒有人守墓，心想「兒子下次回來大概是自己葬禮的時候吧」，這一切都與社會變遷有很大的關聯。更糟（以長年居住都市的我來看）、更讓人吃驚是，為了維持生計，所有足以自豪的感覺喪失殆盡。老爺爺在山野間跳躍著摘野菜、老奶奶在雪地中拔蘿蔔和牛蒡。多年擁有的工作技術，不就像日常生活與自然的歲時互相調合那般，是身為人類的自我尊嚴與自豪嗎？我在越後妻有深刻感受到這種自豪已然消失。

我想讓那些一戶戶人家逐漸消失的村落中的老爺爺和老奶奶有開心的回憶，即使只是短期間也好。這便是大地藝術祭的初衷。

把目光集中在梯田、挖坑道引水的山溝、阻擋蜿蜒的河川變成沖積地，耕種水稻……這些他們生活的成果。我想讓大家看到那些利用杉樹巨根搭建的屋樑、彎曲的杉樹板拼出的牆壁、或是因為人口減少，逐年增加的空屋

與廢校——那是過去人們聚集、交織著喜怒哀樂的一家人生活的地方，如今明顯的只剩下空虛和回憶。藝術家把這些點點滴滴轉化成作品。他們的作品歌詠這裡的生活，不但喚起當地人們的驕傲，也讓來到此地的外來者感動。這時，作品真正成為藝術，清楚展示出自然、文明與人類之間的關係。與其說是美術史的延長、個別的表現，不如說是在傳達，從生活的記憶、實際生活，浮現的時間與空間產生的力量；進而被自然呈現的每一個人的生理感動。

—

世間因受角質化、平均化的生理與資訊追趕，變得只習慣於偏重操作器官。美術就像人類誕生期的氧氣那樣浮動、消失，只看見殘留下的閃閃發光的精神軌跡。對講究均衡與效率的社會來說，只有美術講究因人而異的光采。靠著美術，我們可以和古人做朋友。於是70億人便能看見這些老爺爺老奶奶一瞬的光芒，並且感受到曾經生活在這個地球上，發生過的各種故事。美術可以呈現這個共通的世界風景。

—

我們在這裡思考這個列島的種種、思考來到這個列島的夏娃子孫或是遠古智人。回溯37億年前生命誕生、137億年前宇宙誕生。這必定是一切的起點，跳出地球並非僅只夢想。

—

身為第二次世界大戰的戰敗國，以及擔負東西方冷戰強力防波堤的角色，日本在成為高度資本主義國家、位居亞洲要衝，和美國成為重要盟友的過程中失去的東西，典型呈現在山區丘陵的豪雪山區荒廢的農村。國內外藝術家便是以這個地方做為舞台。起初，他們或許沒有預料到，看見的並非只有日本，而是所有先進國家，甚至所有第三世界未來都將要面對的問題。他們經過資產階級革命以來的巨大資本以及強力科技主導的社會的鍛鍊，利用社會認識方法中有效的「美術」原本的力量，對這片土地

提出疑問。不只伯坦斯基（Christian Boltanski）、阿伯拉莫威奇（Marina Abramović）這些藝術家，20世紀具有決定性成果的建築，都充分表現出此一特色。例如MVRDV、原廣司、卡撒克蘭特與琳達拉（Casagrande & Rintala）等建築家及藝術家，也共同關切這個問題。

—

我發覺，藝術家們靠著認識不多的日本列島的人們與國土綿延的道路，逐漸了解這是夏娃的子孫在地球上移動的成績。

—

大約6萬年前在非洲生活的原始人類因為食糧危機，開始移居分散至全世界。不過，不只為了單純的飢餓，也因為好奇心跟積蓄了足夠的溝通、製作工具的知識，才能夠集體遷徙。這是第一次全球化。日本列島在3萬年前，從南方遷入原始人類，他們捕獲魚貝、開墾荒地、搭建小屋、播種、插秧，使這個列島變成我們認識的豐饒之地。這也是島上1億3000萬人的故事。

—

第二次全球化是在大航海時代，有地理上的新發現。數萬年前如兄弟般的人類，如同奴隸般的遭到屠殺。從此以後，確保土地成了人們的目的，以傳教士、貿易商、軍隊為其中要角。日本列島經過這樣的洗禮，基於地政上的理由，鎖國至150年前。日本雖仍保有生活文化，其混亂卻延續至今。殖民地主義以「近代化」的形式殘存，且隨著通信國際化、金融資本主義的自由化、社會系統化等共通的美名，強力包覆整個世界。但是這也同時顯現出資本無法具有統御的能力，而且身為自然一部分的人類亦開始崩壞。相反的，人類逐漸了解，自己無法改變土地、氣候所產生的影響。我們除了要遵守社會結構的規範，更應該遵守土地氣候的規定。這是夏娃誕生以來，人類生理的規範。

—

美術界邁入全球化。藝術品在全世界交易流通，不只在藝廊、美術館展示，也和金融與貴金屬商品同樣在倉庫等任何場地展示。作品的價值被媒體左右，不只看作品本身，更是基於大眾對這件作品的評價，不再受個人所控制。

—

可是在這裡展出的藝術品，以嶄新的、極其單純的態度創作。不管內容、也不管哪些東西被人外化。人被本身的生理所驅，探索其展現的領域；或是受生理牽引，到達某個境地。藝術家如此踏進社會結構，理解精神構造、過問科學的目的，開始回溯宇宙137億年的旅程。

—

另一個值得關切的是，美術這個領域在社會中所佔的位置。美術在學校一直是個重要的課程，也是文化諸領域的中心。人類被外化、創作的美術終於形成社會中心的形象。

—

美術史上，立體主義是從西歐繪畫的根源脫離的運動。用立體主義處理小提琴、吉他、箱子、花和人物，大家都知道其共通的意義。現在，我們失去共通的意義。可是大家都曉得資本、網路、市場這些無法靠眼睛實際接觸事物的共通點；也知道料理、盤子、碗、廟會、跳舞、庭院等存在於我們四周的東西。藝術家們進入越後妻有，看見日常生活中的物件，企圖在這些房子、村落、社區中，找出並表現貫穿於資本、網路、市場的道路。人類在6萬年前開始遷徙，現今的全球化已經直接深入地方。我們能夠找到人類生存的希望嗎？我想，藝術家們正企圖尋找其方法。

作品篇

以藝術作為路標的里山巡禮

002

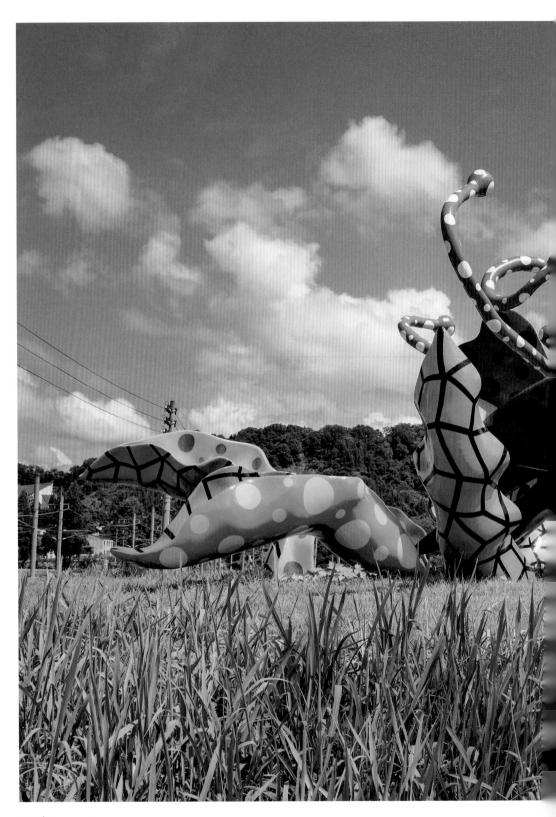

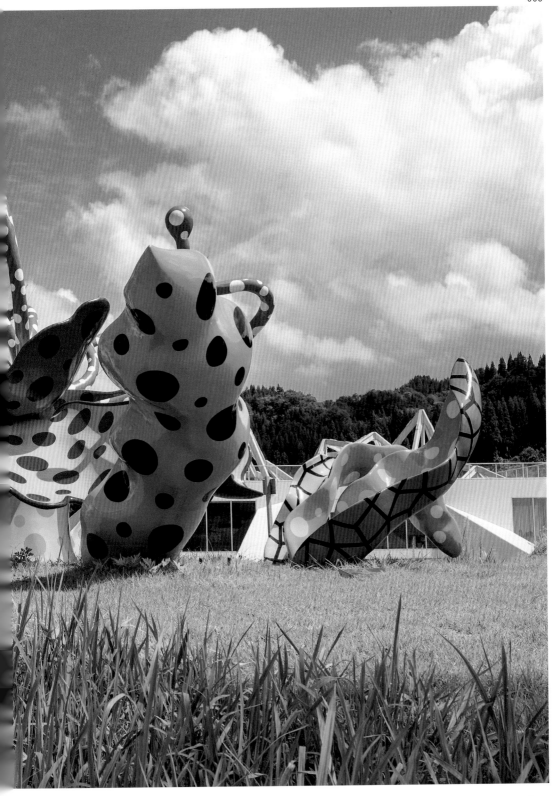

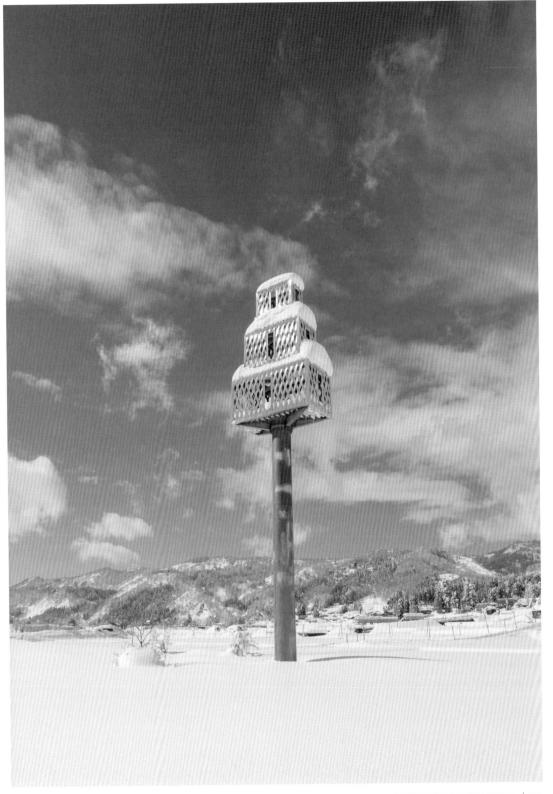

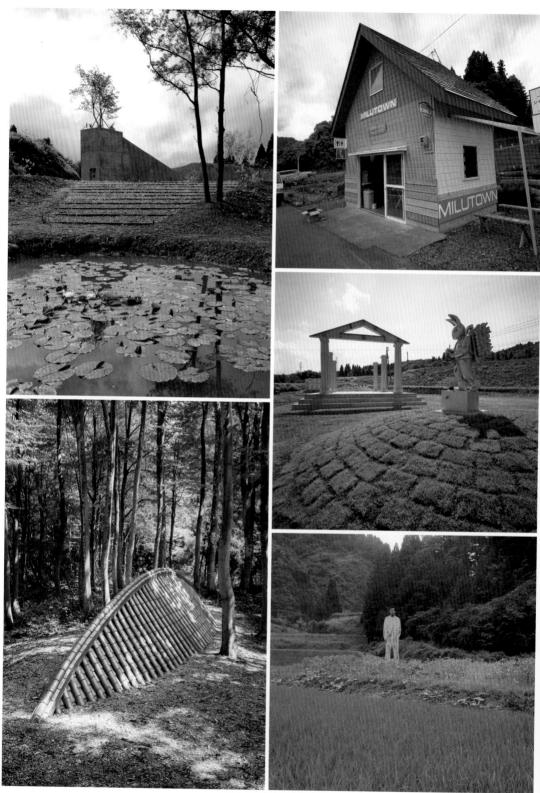

左上：008｜左下：009｜右上：010｜右中：011｜右下：012

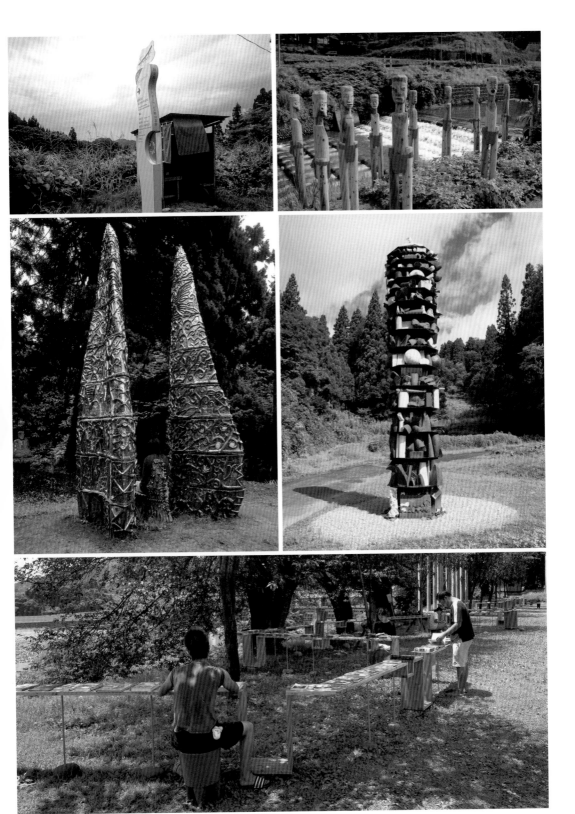

以藝術作為路標的里山巡禮

大地藝術祭——這個自然與人類交織的祭典，在越後妻有（新潟縣十日町市、津南町）的里山展開，每三年舉行一次。從2000年舉辦第一屆開始，現在已舉辦到第五屆。以里山為背景，來自全世界各地的藝術家創作了超過兩百件作品，點綴在田間、農舍、廢校之間（為背景）。這些藝術作品更常設在六個區域（十日町、川西、松代、松之山、中里、南津），統稱為「大地藝術祭之里」。

———

第一屆有32個國家148組、第二屆有23個國家158組、第三屆有40個國家225組、第四屆有27個國家228組，到第五屆有29個國家與地區的175組藝術家參加。所有參與的藝術家，都有部分作品留下，散置於全區各處。

———

雖然當初有人建議「把作品集中展示，不但比較有效率，也比較容易吸引觀眾」，可是考慮到全區約760平方公里，且有200多個村落。到了冬天，冰雪封路，村莊便處於孤立狀態，村裡的人過著互相幫助，自給自足的日子，這便是他們生活的實況。同時各個村子之間有共通點，也有所差異，若能全部走一遍，應該會更深刻感受到越後妻有，或是日本山區的情況吧。

———

都市的特色是講求效率；日本的都市集中，並邁向所有物件均質化。但是越後妻有這個地方，與「尋求最大量的最新資訊，並且在最短的時間內接觸到」的都市價值觀正好呈反比，這一點相當重要。我們徹底非效率、把藝術品到處散置在各個村莊，讓作品離散的作法，反而成為大地藝術祭的特色。

———

把作品當作路標，讓人們遍訪這個地區。在相距甚遠的作品與作品之間移動，我認為體驗這個過程非常重要。因為觀看距離的不同，使得觀者自然而然感到耳目一新，並以新的角度觀賞下一個作品。

———

藝術作品讓自然之美更為豐饒、顯見，也讓層積時間浮現，透過這些作品使造訪的人五感開放，與自己遺傳因子相連的遠古記憶為之復甦。

大地藝術祭之旅也是我們的生活、時間之旅。

在他人的土地上創作

❶高高直立的稻穗，幾乎掩去人影。
九月，揮動鐮刀收割，一粒稻穀不留。
田間不停搬動著沉重的稻束，
只為能到十月時曬乾去殼。

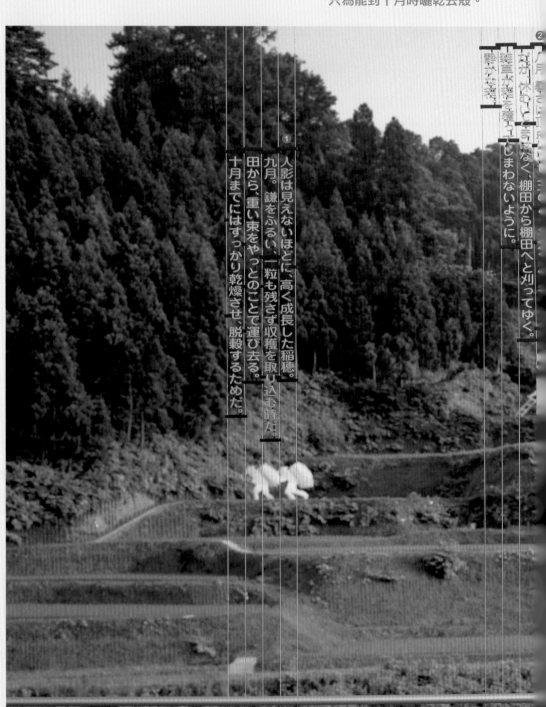

❶
人影は見えないほどに、高く成長した稲穂。
九月。鎌をふるい、一粒も残さず収穫を取り込む時な。
田から、重い束をやっとのことで運び去る。
十月までにはすっかり乾燥させ、脱穀するためだ。

❷
九月、刈ってには刈ってゆく。
女が休むことなく、棚田から棚田へと刈ってゆく。
幾重が幾重を覆って、じまわないように。
誰かが誰かを

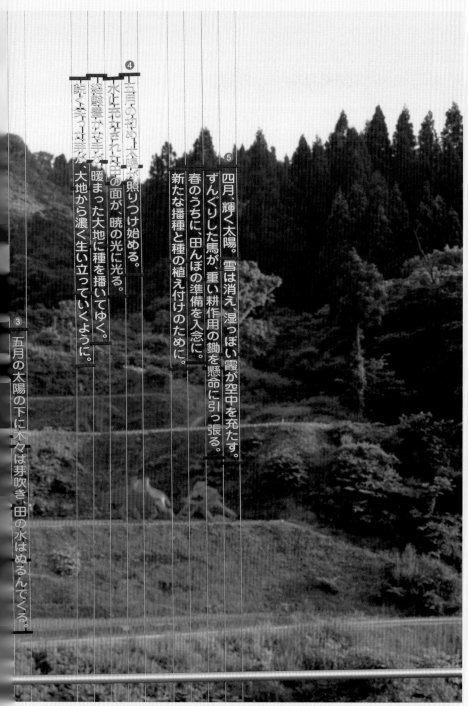

❷八月正值盛夏，汗如雨下。
　但從這個田壟到下一個田壟，不得半刻空閒。
　雜草長得快要跟稻子一般高，
　趕快除掉。

❸五月的太陽下，樹木發芽，田間水浸潤。
　從大地長出的莖舒展著，
　種下的植物彷彿為大地的裝飾，
　轉動奇妙的木製框架。

❹五月初陽光露臉，
　照得水分充足的田間映著晨光。
　在溫暖的大地技巧嫻熟地播下種子。
　那秧苗好似微笑著，從大地濃密地生長出來。

❺四月，陽光照耀。冰雪融化，潮濕的雲飄浮在空中。
　矮胖的馬拚命拖著沉重的犁在耕田。
　趁著春天把農田準備妥當，
　好播種和插秧。

④ 五月の初め、太陽が照りつけ始める。水上充てた田の面が、暁の光に光る。經驗豊かな手が、暖まった大地に種を播いてゆく。暁く・・芽が、大地から濃く生い立っていくように。

⑤ 四月、輝く太陽。雪は消え、湿っぽい霞が空中を充たす。ずんぐりした馬が、重い耕作用の鋤を懸命に引っ張る。春のうちに、田んぼの準備を入念に。新たな播種と種の植え付けのために。

③ 五月の太陽の下に木々は芽吹き、田の水はぬるんでくる。

在他人的土地上創作

018 《梯田》（2000-）Ilya & Emilia Kabakov（俄羅斯）

越後妻有這個地方沒有美術館或藝廊。藝術家想在某地創作藝術品時，首先必須獲得當地人，也就是地主的了解和同意。對於祖先傳下來的土地讓外人進駐這件事，當地人起初非常反對。不過靠著藝術家們不斷的研究、調查，與當地人反覆對話中衍生出企劃案、創作作品的原型來說服地主，並且建立起與地主或地方上的信賴關係。不同的人提出想法，並在他人的土地上種植、培育，不但超越了隔閡你我之間的「私有」概念，也使得超越各自主張與立場差異、彼此合作的場域得以成立。

—

1999年春天，在冰雪稍融，但仍留下殘雪之際，俄國藝術家伊利亞・卡巴戈夫（Ilya Kabakov）來到越後妻有。儘管身處共產主義政權之下，只要日常生活許可，便致力於從立體到繪本的多樣且龐大的創作。我相信他的力量，因此不管他做什麼都好。但是他在視察過程中，一直無法找到中意的地方。我們逛了一圈正想打道回府，不料站在等電車的車站月台上，他突然佇立不動，怔怔望著從車站可見的被澀海川包圍的城山，以及蔓延山麓的梯田。

—

卡巴戈夫從以前便經常構思立體作品，這時，他的腦海浮現一個與梯田的形態重疊的構想。卡巴戈夫說：「我想：『嗯，就是這個！』」這個構思真是棒極了。

—

他想以犁田、播種、插秧、除草、割稻、運到城裡去賣，這一連串農耕的過程為藍本，在對面的梯田置入許多人像雕刻，展現他們從事不同的農耕步驟的身影。其間澀海川靜靜流過。從展望台看出去，兩者融合成一幅圖畫。簡直就是立體繪本！

—

卡巴戈夫應該是想對那些在大雪地帶企圖從事稻米耕種，因而開墾山林、闢建梯田，縱使收成不佳只供溫飽的人們的嚴苛勞動致敬吧。卡巴戈夫明白，在這樣困苦的環境中辛苦開闢的田地，卻不得不面對後繼無人的窘境；以及日本放棄農業的無理情況。於是他想無論如何也要吸引人們過來，而且必須花工夫讓大家了解這個情形。或許是這樣的直覺，讓他構思出這個作品吧。

—

梯田的主人福島友喜先生表示，由於大腿骨折，已經放棄農耕。可是當卡巴戈夫說要在梯田上製作裝置藝術時，他面有難色。因為，儘管田地已經荒蕪，仍是祖先留下的辛苦結晶。雖然我們後來知道福島先生是個溫厚的人，不過當初他堅持無論如何就是反對。或許最後藝術家對梯田所有者的敬意傳入福島先生的心中吧，福島先生終於點頭同意。俄國與日本農民的共鳴，在福島先生與卡巴戈夫之間萌芽。

—

更令人吃驚的是，福島先生在第三屆大地藝術季結束以後，又繼續開始耕作。其間過程只能用「協同合作」來形容。福島太太身體狀況不佳，福島先生2006年春天在梯田上告訴我：「到今年已經力竭。」所以這個梯田後來由我們承接，和福島的外甥共同照顧。卡巴戈夫的「梯田」衍生出「梯田里親制度」。

—

2003年在這裡設立《松代雪國農耕文化中心「農舞台」》時，為了觀賞「梯田」，還特別蓋了展望台。卡巴戈夫的作品，促成「農舞台」在這裡興建，使得周邊區域成為農田美術館。卡巴戈夫的作品可說是目前越後妻有的代表作、日本梯田的象徵，直到今天仍具有強大力量，牽引著整個藝術祭。

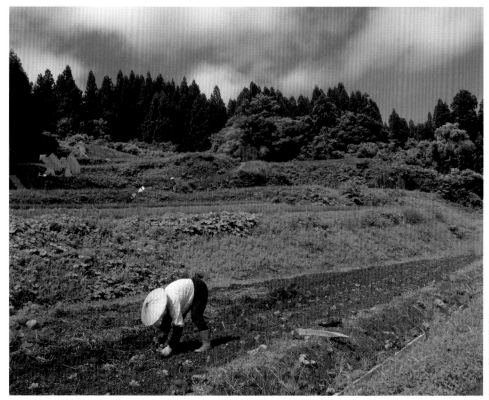

正在耕種的福島先生

人類就在自然之中

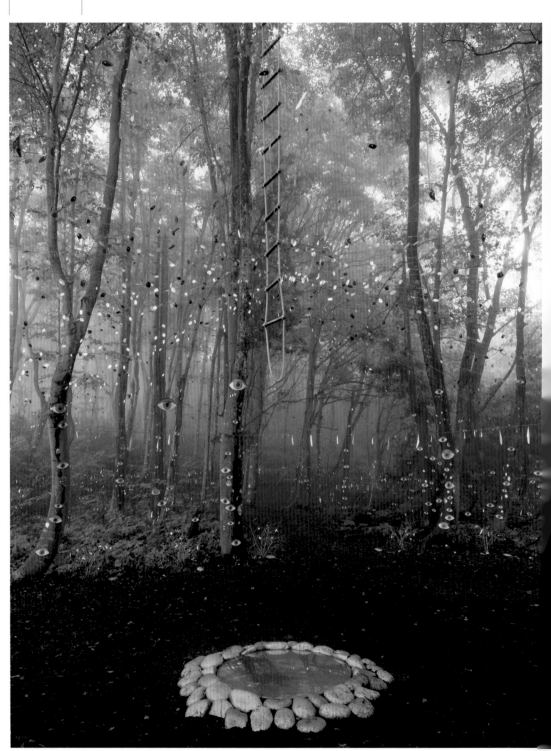

01

Text 01

從里山開始

越後妻有的景觀、生活、社區,與經過長達1500年農業開墾的大地息息相關,在季節變化裝點下的山水形成的日本原風景「里山」,至今仍豐富存在。文明益發扭曲的今天,越後妻有的里山提供大家省思地球環境與人類的關係;也隱藏著變革孕育許多問題的近代規範的可能性。這種思考貫穿了大地藝術祭,期許這個地區能夠讓大家明白,人類與自然保持何種關係為佳;並以此為目標,促使地方振興。

———

人類在自然中會有許多感受,產生悠閒的氣氛。你在越後妻有能夠確實感受到里山這個包圍人們的溫柔空間。人類是自然重要的、但僅只一部分。

———

019 《Travelling Inside》(2009)Antje Gummels(德國 / 日本)
從繩文時代開始,給予人們豐富生命恩惠的山毛櫸林,對村莊來說,是非常珍貴且值得守護的場所。在會澤村的深處,往藥師堂蜿蜒的坡道上,山毛櫸林間出現無數的眼睛。那是映照出觀看者內心的幻視之森。

020 《對雪的記憶》(2000)Hossein Valamanesh(伊朗 / 澳洲)
山毛櫸林間用白色絹布圍起來的房子、梯子、橫木,有如雪地的景色。當地到處可見下大雪時使用的長梯子,就連夏天,也無法忘記冰天雪地的記憶吧。

美術是測試自然與文明、社會與人類之間關係的方法

磯邊行久「信濃系列」（日本）
—
021《河在哪兒》（2000）│ 022《信濃川過去的流經位置比現在高25公尺》（2003）

磯邊行久是戰後現代美術的翹楚，1966年他突然離開日本美術界，來到美國，成為地域計畫研究的頭號尖兵。他從1990年代後半開始進行生態學式的藝術展演，儘管只是研究一部分的田野工作，卻具有不可思議的魅力與規模。磯邊所做的事正是我想做的：美術＝掌握人類自然與文明之間關係的方法。他並不是想創作所謂的「作品」，而是在自己工作的延伸上，將關心的事以田野工作的形式呈現。從此開始他與大地藝術祭的長期關係。
—
磯邊把目光集中到決定越後妻有這片土地特色的最大要素，也就是信濃川。以前信濃川流域（至長野縣則為千曲川）的居民雖有一水之隔，但不足為阻。可是到了明治時代以後，由於興建水壩和行政區分割，使得彼此之間的關係變薄，再加上JR東日本信濃川發電廠的取水問題。磯邊將這樣的人、大地、河川之間的關係，昇華為《河川三部曲》。
—
我對第一屆的《河在哪兒》印象特別深刻。在這個作品中，作者用桿子重現100年前信濃川的河道分布情況。以前蜿蜒的河流，因為水壩開發與水泥堤防，被迫改變流向，對水量與生態有很大的影響。選擇設置作品的貝野村河川流域有28位地主，我們必須一家一家的跟地主商量，取得他們的同意。
—
「在犁好的田裡亂挖，豎什麼桿子，簡直胡來！」這是人們最初的反應。不過經過反覆解說，終於陸陸續續有人了解藝術祭的旨趣。「這裡風大，而且風向變換不停，如果你們在桿子上綁旗子的話，會更有趣。」當初反對的居民竟然提供更好的建議。展覽期間，沿著信濃川流域3.5公里的路上，設立了700根黃色桿子，旗子迎風翻飛，甚為壯觀。
—
至於第二屆展出的《信濃川過去的流經位置比現在高25公尺》，這件作品的靈感來自1999年在舊中里村15,000年前的地層中所挖掘的自然堤防遺跡。由此確認古信濃川流經的位置，比現在高25公尺。造成這種落差的侵蝕作用留下各種痕跡，形成了河階台地。我們在這裡搭出寬110公尺、高30公尺的鷹架，顯示古信濃川水面最高的位置，還標示了每隔500年，各年代的水平線。

第三屆展出的《農舞樂迴廊》則依據部分河流曲行產生「沖積地」的地形，在田中設立戶外劇場，並在那個有特殊音響效果的劇場，舉辦「世界太鼓祭」（191頁）。

於是法國、韓國、喀麥隆和日本各地的太鼓、鼓隊，在稻田中間，同時且多處的移動演奏，可說是打擊樂團大型的野外演奏會。觀眾在田壟邊，像是賞花似的辦起野餐餐會，還可以到演奏者的身後觀賞。那是中元祭的盛宴，村裡的居民抬出祭典的神轎排在道路兩旁，連路都擋住了。祭典盛大開始！很像以前農民起義的祭典呢。多虧當地農民在數百年前花了數十年的光陰拚命開墾這片田地，如今才能在這裡綻放現代音樂祭的花朵。

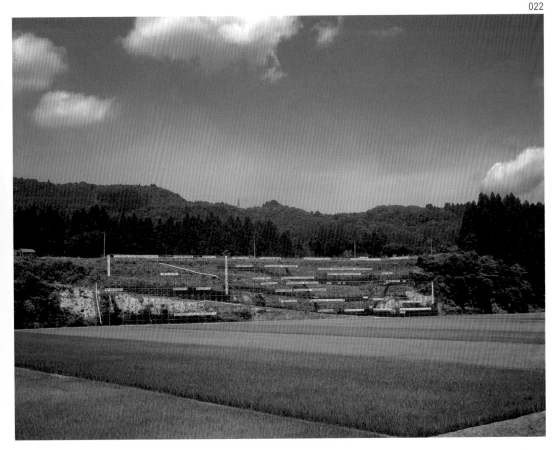

梯田就是美術

信濃川是日本最長的河流，對越後妻有的居民來說，這條河的重要性在於長長的河流帶來大量砂土，使得土壤肥沃，以及日積月累下形成的河階台地。早在以狩獵為主的繩文時代，人們便想居住在這個可以長出豐盛果實的河階地。可是一旦在這裡耕作，就必須定居下來，再加上河水時常氾濫，造成農田水患。這個地區地勢並不平坦，當初居民應該是抱著必死的決心，來這裡沿山開墾梯田的吧。

—

2011年越後妻有地區遭逢大雪侵襲、長野縣北部地震、以及大雨成災，造成信濃川水系有六條河的堤防潰堤，種種災害表現出該地區的特色。儘管天災頻仍，為何還是生長出美味可口的稻米？應該是水田技術，也就是活用土地的技術優異吧，於是原始的土地經過千變萬化，演化成足以維持生活中所有機能的模樣。尤其，水田耕作創造了日本文化，其結晶梯田則啟發眾多藝術家的創意。透過他們的作品，讓造訪者再次發現梯田之美。

—

023 《稻草人計畫》（2000-）Oscar Oiwa（巴西／美國）
紅色稻草人是梯田的所有者全家人等身大的剪影。胸前別著的名牌，記載著模特兒的名字和出生年月日。其中，母親懷中的嬰兒（左下方），現在已經是中學生了。

024 《LUNAR PROJECT—捕捉月光計畫》（2000）逢坂卓郎（日本）
插秧前，月光映在放滿水的梯田，這「水田之月」自古即受人們的喜愛。在盛夏的梯田設置18座反射鏡，反映「水田之月」的月光。每10分鐘欣賞月光的愉悅計畫，可以表現10次的望朔之月。

025 《Cakra Kul-Kul at Tsumari》（2006-）Dadang Christanto（印尼／澳洲）
藝術家看到越後妻有的梯田，回憶起故鄉印尼巴里島，因此重現故鄉日常景色。收割期前後，農夫在田壟間設置竹製風車（Cakra Kul-Kul），敬獻神明酬謝豐收。當風吹過，所有竹片一齊奏出嘹亮的聲音，田壟間的花草香也環繞著訪客。本件作品連繫起巴里島和越後妻有這兩個以農業維生的地區，並且祝賀、祈求豐收。

「土」形塑的日本文化

日本是泥土的國度，恐怕再也沒有別的國家像日本這樣懂得如何善用泥土。像是古墳出土的素燒土俑、原型為泥雕的佛像、以法隆寺為首的土牆・土垣文化、一般住宅的土地房，甚至田埂、道路與地界等都是泥土做成的。

———

2004年發生的中越大地震，使我深刻體會到工作時使用的泥土和田間耕作的土壤相同。雖然計畫性開墾的稻田因地震而崩壞，但長年耕作的有機稻田的地下水道與鼴鼠坑道等，卻幾乎不受影響。以美術館為基本展示空間的現代美術領域裡沒有這種作品，這就是「土」。在這個地方、這塊土地上，與氣候、植物、生物相關的一切生命體，本身就是文化，在這之外不會產生文化。

———

新潟有趣之處在於，人們必須下許多功夫，才能生活在這個大雪封閉的環境中。日本也是一樣，思索在環境的壓迫中何以自處，是一件有趣的事。我認為「土」是最容易傳達，也是最基本的東西。

——— Soil Museum鼴鼠之館（2012）
策劃＝坂井基樹
攝影家和藝術家針對泥水匠、陶藝家、土壤研究者等日常接觸泥土的人，以他們及泥土為題材，在廢校（原東下組小學）中展出作品，表現泥土的可能性，利用這樣的空間體驗泥土、傳達泥土的魅力。

———

026 《鼴鼠的坑道》（2012）日置拓人＋本田匠（日本）
這棟建築物100％使用所在地下條地區的泥土建造，只用敲打固定的夯土版築工法，從走廊的一端到另一端，建築約30公尺的牆壁。由於沒有加入其他強固的東西，因此到處產生剝落，不過很能表現出窗外該地區寬廣地域的泥土特徵。

———

027 《土的巡禮》（2012）南條嘉毅（日本）
南條以從日本人旅行產生的宗教與風景觀為題材，使用當地泥土製作這件作品。他在鼴鼠之館的玻璃窗上，運用能望見「舊東下組國小」、「慶地的梯田」、「眺望八海山遠景」、「神明神社」等風景的地方的泥土當作顏料，完成這件作品。

028 《土壤剖面——日本的土・1萬年的履歷》（2012）
1公分的土壤生成需要約100年的時間，因此1公尺的土壤需要1萬年。孕育動植物的地球，其歷經生死的沙粒與岩石逐漸演變成土壤。用接著劑把布貼在泥土與地層的橫斷面上，將地層剝取下來製作成標本，「土壤剖面」是一幅以數萬年為時間單位所畫出來的圖畫。依照所含成分，分為茶色、黑色、紅色，以及其他顏色。這個作品收集了越後妻有與日本代表性的土壤。

———

029 《Soil Library Project／越後》（2006）栗田宏一（日本）
我們踩踏的泥土具有其固有色彩，這件作品在古老民宅中展示了新潟縣全境採集到的750種土壤。既可讓觀眾欣賞土地之美，也表現大地的歷史與世界的多樣性。民宅二樓部分地面多樣化的泥塊，讓許多參觀者為之驚嘆。新潟有如岩石之星球，土壤變化之多，顯示該地為富有水源之地。

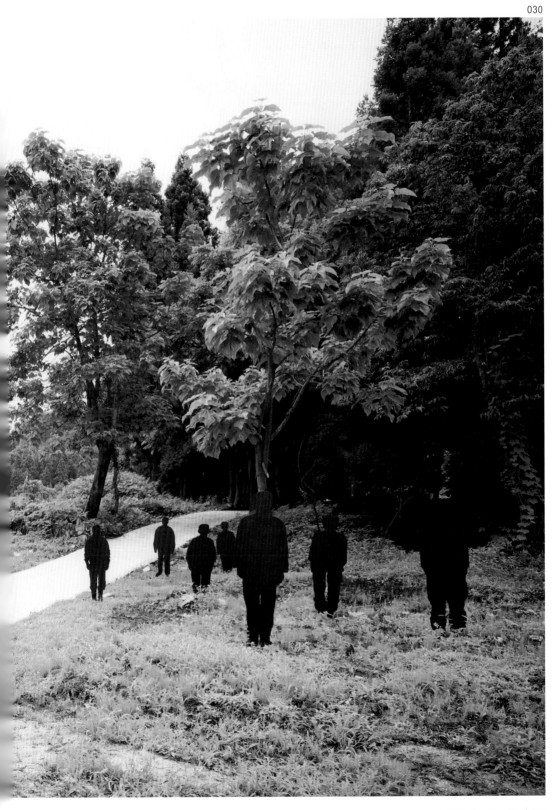

所有場所都反映世界

越後妻有所有村落自成單位運行。在比東京23區還遼闊的本地區，約有200個村落，自古以來，這些村莊便各自獨立，且與其他村子互相扶持。由於大半年處於冰雪封閉的狀態，村落之間必須互相合作，因此團結性非常強。這些村子的居民認同感也很強。

—

大地藝術祭儘管面臨平成大合併的政策，但我們發現居民的現實生活已深植「村落」，我們徹底探究，選出可以顯現這些地方固有性的事物，這些探索讓村落與一般世界連結起來。掉落當地的鉛錘已與一般世界相連。

—

他們無法離開一直居住的村落。村落對居民來說，是無可取代的世界中心，而且就是全世界。藝術家讓大眾看見住在豪雪深山的人們其存在意義與固有的回憶的虛幻之美。

—

030 《「記憶—紀錄」足瀧的人們》（2006-2012）
霜鳥健二（日本）
霜鳥健二先生在津南足瀧村，收集「現今村落的生活事實」，做成《「記憶—紀錄」足瀧的人們》的紀錄，他與居民對話，並雕刻出幾乎等身大的人像。每一尊站立在大地的人像，都具有各自的姿勢與日常生活的細微特徵，因此村民經過時見了，總會互相確認著：「看得出來這個人是誰嗎？」
第三屆做出的雕刻，其後也在不同屆藝術祭中於不同的地點展示。

031 《烏托邦小屋》（2003- ）Jean-Michel Alberola（法國）
讓—米歇爾・亞伯羅拉（Jean-Michel Alberola）在第一屆以「烏托邦」為題，製作語言遊戲的作品後，接受小屋丸村落的邀請，「以地區性為據點」，發表小型美術館的概念。於是第二屆，他在越後妻有特殊的魚板形屋頂的集會所，發表《烏托邦小屋》。小屋丸村落只有4戶人家、13位居民，3組老夫婦和移居至此的保加利亞音樂家家族共同生活。他們在大雪掩蓋的山間，耕種著祖先留下來的土地，隨著季節更迭，過著優閒的生活。是作家理想的烏托邦式生活。

032

上：033｜左：034｜右：035

036

037

038

032 《Found a Mental Connection 3 Every Place is the
　　Heart of the World》（2003-）Maaria Wirkkala
　　（芬蘭）
　　　在大地藝術祭裡，有的傑作把村中每一個人都
　　浮顯出來。從第二屆開始，在松代的蓬平村
　　展示瑪麗亞·威爾卡拉（Maaria Wirkkala）的
　　《Found a Mental Connection 3 Every Place is the
　　Heart of the World》，便是典型的代表。在松
　　代，人們碰到慶典的日子，習慣把附了屋號的
　　斗笠掛在正門口。於是作者便做了鋁製斗笠，
　　外表塗金，裝入燈泡。她把斗笠造型、衛星天
　　線般的照明，掛在全村46戶人家門口。各戶
　　人家在天黑時各自點燈，睡覺時各自關燈。研
　　缽狀的村子裡飄浮著橘色的溫暖燈光，確實傳
　　達出這些居民的存在。

　　—

033, 034, 035 《上鰕池名畫館》（2009, 2012）大成
　　哲雄／竹內美紀子（日本）
　　　從第四屆開始，《上鰕池名畫館》這個作品讓
　　人忍不住發出會心一笑。由全部上鰕池村落
　　20多戶居民假扮成孟克、維梅爾、達文西、
　　米勒等名畫中的人物，再拍展出。於是照片
　　中《倒牛奶的女孩》倒的是燒酒，《最後的晚
　　餐》則是里民中心大擺筵席的模樣，高更和莫
　　內名畫中的風景，更與村莊中各處景色重疊。

　　這件作品顯示村落就彷彿小宇宙。變成名畫館
　　的村落冬季活動中心一樓，也成了販售當地蔬
　　菜和手工藝品的「美術館販賣部」。「那張照
　　片中拍的是我喇。」靦腆說著的村民們，臉上
　　總是流露出感情與不尋常的幽默感。

　　—

力五山——加藤力、渡邊五大、山崎真一（日
本）

036 《祭「回返之地」》（2012）

037 《回返之地》（2009）
　　　高倉是越後妻有最靠深山的村落。沿著細長險
　　峻的道路前行，眼前出現美麗的村莊。過去是
　　居民聖地的神社漆了銀色，使其更莊嚴；參道
　　上豎立著的看板畫中，表現村落居民以前年輕
　　時的姿容和生活，呈現彷彿小宇宙的村落。

　　—

038 《'HOME' project》（2009）近藤美智子（日本）
　　　大倉村落位於隧道與隧道之間的狹長山坡上。
　　其中一戶人家只住著一位老爺爺和一條狗。
　　10年間這個村落除了他以外沒有人居住。作
　　者與屋主聊天之後，變成將村落裡全部11戶
　　空屋都納入她的作品。夜晚從窗口溢出的燈光
　　明滅，代表人、家、村落的存在。

039

040

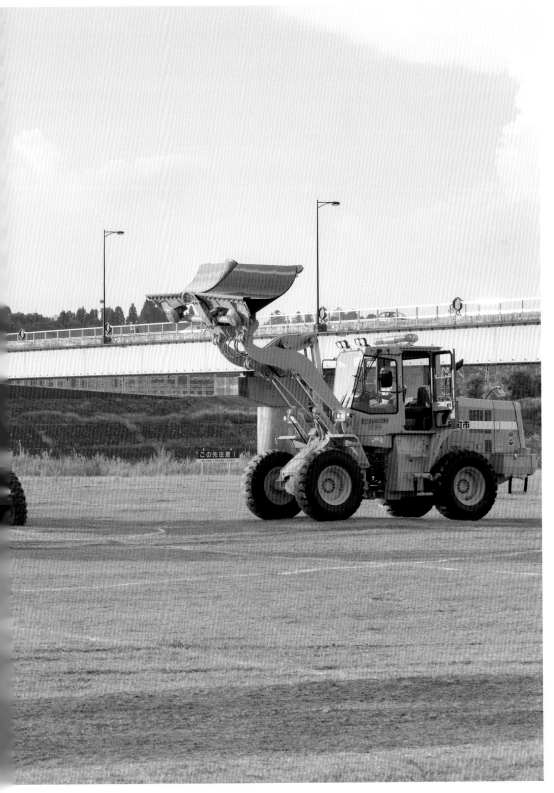

即使嚴苛的現實也能作為題材，開出花朵

039, 040 《越後妻有版「真實的李爾王」》（2003）Christiaan Bastiaans（荷蘭）

第二屆上演的《越後妻有版「真實的李爾王」》是由荷蘭籍克里斯丁・巴斯提昂斯（Christiaan Bastiaans）擔綱製作。同年也是荷蘭籍的MVRDV設計的《松代雪國農耕文化村中心「農舞台」》完成，於是在一樓設立的半戶外劇場做第一次公演。能夠公演，多虧荷蘭許多財團的全面性支持。本劇不但由森山大道攝影紀錄，還在中塚大輔的指導下，製作出版書籍《迴轉彼岸》（現代企劃室發行），也成為第五屆藝術祭的展示作品。

———

舞台上的主角是當地的10位男女長者，雖然只是吃喝玩樂，但是以莎士比亞的《李爾王》當中的一個段落，重複插入年長者的獨白，不可思議的呈現出時間與空間感。當初巴斯提昂斯企圖以巨大都市東京的遊民、無家可歸者為焦點替《李爾王》翻案，可是他發現地方才是先進國家日本的問題所在，於是花了將近三個月來到越後妻有，採訪當地的年長者，才改編了這個劇本。舞台上的衣服是由文化服裝學院的學生們製作的。

———

已經厭倦
想要逃到東京……
真正的鄉巴佬不識到東京的道路。
無法逃到其他任何地方……
到了春天，父親要回家。
那時，家中就會充滿光亮。

———

老爺爺、老奶奶花了很長的時間錄音。童年記憶、剛嫁到此地的不安、白手起家的辛勞、土地的貧瘠、植物和花朵的親近、戰爭的可怕……居民們一個個訴說自己的回憶。假借莎士比亞的李爾王表現一無所有地漫遊的年長者之孤獨。啊，越後妻有的生活就像是流亡的「李爾王」，於是改編劇本誕生。站在舞台上的10位演員——若沒有這些在越後妻有出生、成長的人們擔任演員，本劇無法成立。表演結束時，當地觀眾的感動與興奮久久不能忘懷。

———

川端康成作品《雪國》一開頭就是「穿過縣界的隧道，便是雪國」，鮮活呈現出冬季上信越國境（上信越為群馬縣〔上野國〕、長野縣〔信濃國〕、新潟縣〔越後國〕的總稱，上

041　《雪地舞會》（2003）／《2012雪地舞會》（2012）Mierle Laderman Ukeles（美國）

信越國境則位於三縣交界）的情況。出了隧道，氣候驟然改變，那裡是一年當中有一半時間大雪紛飛的另一個世界，說是「化外之地」也不為過，而越後妻有就位於入口。人們與意外、凍死頻仍的雪鄉之間的戰鬥永不休止。不下雪的地方可以有二期、三期稻作收穫，這裡卻連一期稻米都很難收成，生活的困苦可想而知。然而，背負著土地的宿命全然只有悲苦嗎？

—

例如，在雪地有「讓路」的美麗習俗。由於貧困，女性必須和男性併肩耕作，她們的地位在早年就相對提升。忍受風雪等待春天、等候造訪的人時，人們也在不斷的思索著。能夠造就出像親鸞、日蓮與良寬這樣的大思想家，肯定與當地的風土有關。

—

把大雪、人口外流等負面因素轉為正向，在地方發展的落差中看出饒富興味之處。有些藝術家創作出非啟蒙式的，但非常優秀的作品。

—

米列・雷達曼・烏克里斯（Mierle Laderman Ukeles）和13位鏟雪作業員共同演出的《雪地舞會》，讓巨大的鋼骨鏟雪車好像一群舞者，表演纖細、幽默的戲劇。這個作品可謂大地藝術季的傑作，於2012年再度上演。

—

越後妻有的雪地工作者從11月到隔年4月間，碰到雪特別大的夜晚，就會住進宿舍，從清晨兩點開始鏟雪，一直清掃到早上七點。這些鏟雪作業員靠著高超的駕駛技巧和團隊合作，保護當地居民的身家性命。他們不但是越後妻有的大英雄，技術更是無可取代的資源。烏克里斯注意到這一點，特別於盛夏製作這個作品向他們致敬。當他們駕駛結束時，人們掌聲的溫暖也隱含著對鏟雪作業員的感謝和敬意。之後觀眾們奔向鏟雪車和駕駛（演員）。

—

當地的居民為了生存所下的功夫和累積的技術，構成當地生活的獨特性。這一點被外國人發現，以綜合性的手法，如祭典般地加以再構成、演出與呈現，於是，嚴苛的現實開拓出文化。人類與自然、文明、社會之間濃密且嚴苛、又帶有一些喜悅的關係，在這裡開出燦爛的花朵。

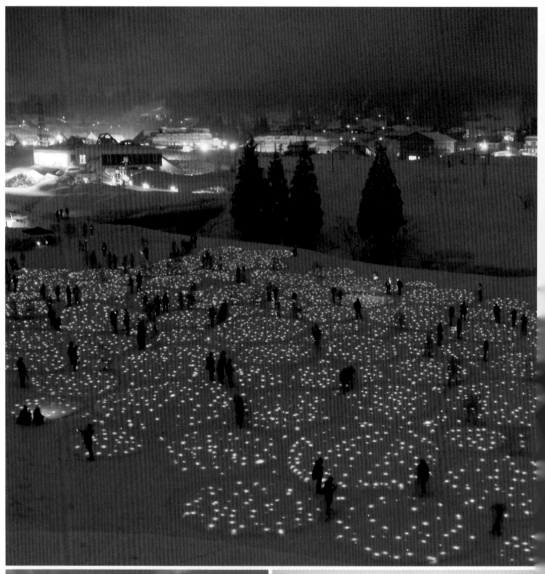

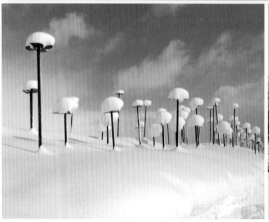

活用雪的特質

戰後1950年，基於「雪不是敵人，是朋友」的口號，十日町市成為日本第一個舉行雪祭的城市，之後每一年也會舉辦冰雪藝術祭，市鎮上各單位在各地區堆積許多雪的雕塑。越後妻有舉辦了各種雪季活動，享受冰雪帶來的樂趣。

雪有許多不同的性質，例如白色、透光、反射、可塑性等等。除了這些物理的特質，雪也與田地、村落、森林等地方特色，結合出不同的景觀。1970年，新潟縣的現代藝術家集團GUN在十日町市展示的美麗作品，便捕捉到這個地區的雪的特徵。

從2008年開始，大地藝術祭開始舉行冬季藝術展。除了以GUN為中心所做的新潟特展之外，包括小澤剛、開發好明、木村崇人、澳洲邀請來的傑瑞米・巴克（Jeremy Bakker）和羅斯・考特（Ross Coulter）等人，也都活用了雪的特色，做出很棒的作品。新的企劃甚至擴大到高橋匡太的使用光的企劃案。在2014年3月，計畫沿著雪的信濃川，在十日町施放高空煙火，還有賞雪的酒會等，許多正式的雪的藝術開始進行。

042 《Gift for Frozen Village 2012》（2012）高橋匡太（日本）
每位來賓在雪原上種下一根發光的LED燈管，讓「光的種子」在雪原上開花。隆冬的越後妻有出現僅只綻放一夜的花田。

043 《雪帽子》（2008）關根哲男、霜鳥健二、佐藤秀治（日本）
在雪原豎立一根根的鐵管，頂上承載著各式各樣的物件，讓雪堆積，呈現出住在雪國的人們司空見慣的景象。

044 《雪的視野》（2013）前山忠（日本）
在這個作品中，作者企圖透過簾幕，切割雪國的景色，讓觀眾體驗同化與異化的幻想世界。

045 《雪國浪漫的大雪橇》（2008）大久保淳二、堀川紀夫、舟見儉二（日本）
這是以前從山裡搬運木材出來時使用的大雪橇。作者和當地居民共同讓從阿彌陀堂走廊發現的五十年不見的大雪橇復活。

046 《雪上之畫「大蛇的降臨」》（2010）Snow Art Niigata Unit（日本）
在雪原用雪鞋踏出草書的圖形，與翌日地區的人們合作播下融雪劑的作品。

047 《雪的身體藝術展示》（2008）堀川紀夫（日本）
小時候大家都會撲進雪堆玩耍，將此行動形成身體的藝術。

048 《空中魚板藝術中心》（2011）小澤剛＋魚板藝術中心（日本）
冬天埋在雪中的「魚板藝術中心」升起魚板造型的風箏。

049 《兩手之間的空間》（2012）Jeremy Bakker, Ross Coulter（澳洲）
不知大雪的澳洲藝術家花了一個月的時間住在妻有，製作出這個作品。製作了400座雪雕當作居民的「肖像」，並列在雪挖出的「客廳」中。

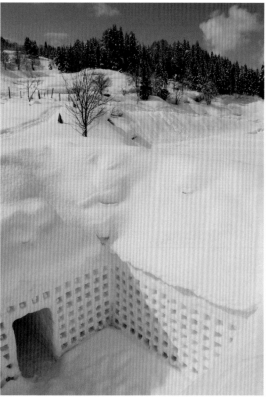

豪雪孕育出的產業和稻米

十日町市是日本編織物的一大產地。不但有像明石縮這樣地區性獨創的品牌，更有許多是加賀友禪及京都西陣的下游供應商。石油危機之後，產量僅剩當初極盛時期的十分之一。往日街上所謂織布三千家、紡紗上萬戶，那樣織布聲充斥的景象已不復見。不過根基仍在，家家戶戶默默做著編織的工作，非常適合大雪下的農村勞動。

—

大雪紛飛的季節橫跨大半年，居民必須把握僅有100天的日照日，耕種稻米。帶來寒流的親潮與帶來暖流的黑潮交會；大陸的季節風越過日本海，吹到日本列島。這時最適合種稻。信濃川雖然為下游運來大量富含養分的泥土，可是也經常氾濫成災，加上地形的關係，必須花很長的時間整地，把山嶺整成平地才能開闢稻田。改變地形、配合氣候、種植適合土地的稻米，孕育出當地獨特的文化。絲織品、釀酒業、美味料理、春天的山菜、秋天的菇菌類，還有奇特的節慶，是山地、河川與大雪氣候交織成的文化，並產生勞動密集的產業。藝術家們使這些產業發光，並製造它們再生的機會。

—

052

050 《繭之家—養蠶計畫》（2006-2011）古卷和芳
　　＋夜開工房（日本）
　　2006年起，在養蠶的傳統即將消失的蓬平村開始養殖1萬隻蠶寶寶。村落和創作者透過養蠶的活動，進行交流。雖然在2011年因為大雪，屋舍遭到毀壞，2012年又在新的空屋再生。

—

051 《Installation for TSUNAN—Tsunagari—》（
　　2009-）瀧澤潔（日本）
　　以刻劃出安靜時光的舊工廠為舞台，從事陰與陽的主題作品。利用從居民那邊收集來的T恤做成燈罩的模樣，表現出在冬天呼吸的生命力。二樓變得明亮起來，彷彿沐浴在夏之光中。

—

052 《十日町文樣展—文樣乃人類的營生》（2012
　　）真田岳彥（日本）
　　作者從2003年開始，持續以當地傳統產業的紡織品為主題，進行企劃。2003年《An-Gin Project》、2006年《「越後的布」計畫》、2009年《絲之家計畫》、2012年《十日町紋飾展》，持續探索與十日町的紡織業者所有的合作機會。

藝術發現地方

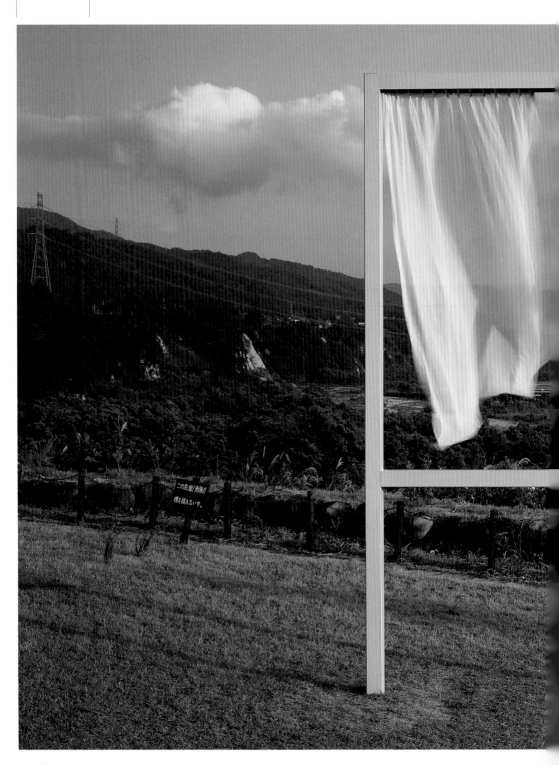

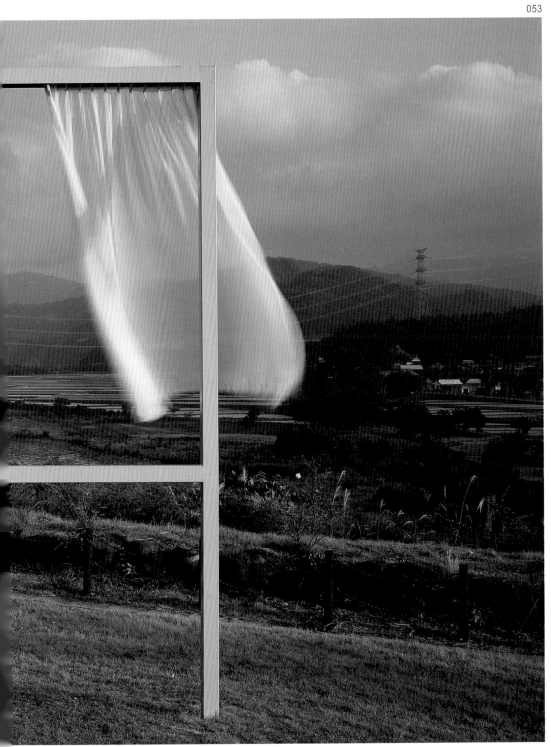

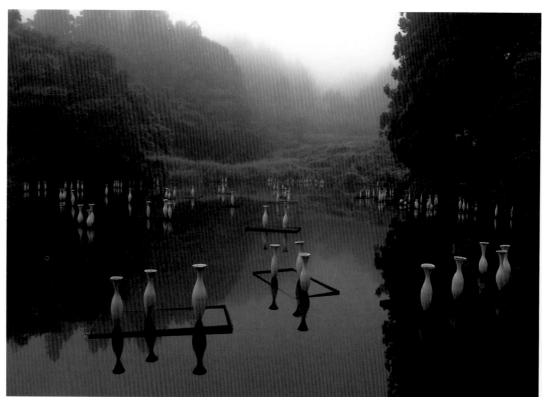

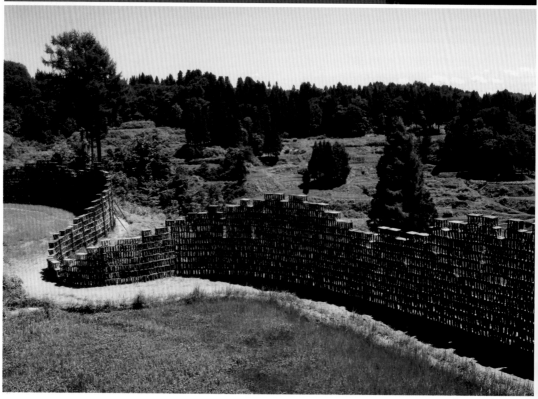

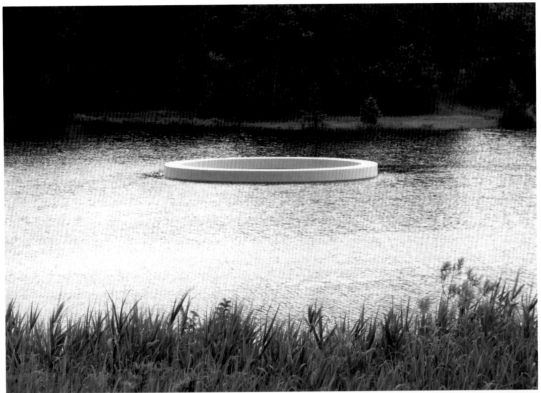

056

057

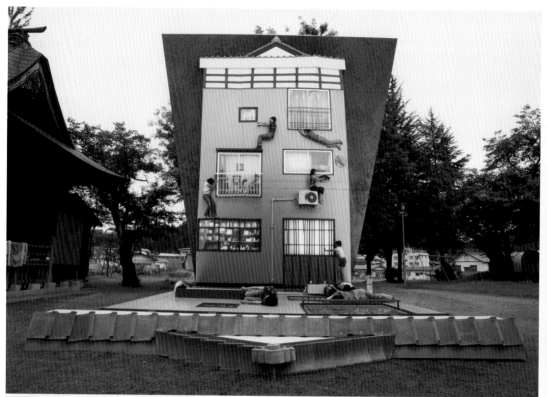

058

059

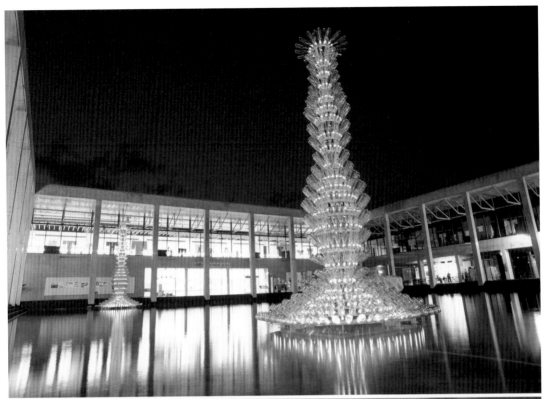

藝術發掘地方資源

片段的風景若沒有藝術品展示，就只是山村、深山；可是一旦有了藝術品，那麼從舊中里村桔梗原看出去的清津川、芋川，就變成這樣的景致。作品給予土地光和影，或是特有的話語，特定場域藝術（Site specific art）就是這種藝術作品。如此越後妻有的作品在漫長時光堆疊而成的土地上，浮現出與這塊土地相連的固有性。

—

對住在當地的人而言司空見慣的風景、季節更迭，皆已變成實體化的農民曆、田圃、水田、或者是村落、屋舍和工具……。所有的物件、景象都是令外來的藝術家驚艷、感動的「事」與「物」。他們將這些發現以作品表現出來。然而這些創作不只是想表現作品所在場地的力量，也企圖突顯作品深處所展現的風景。

—

053 《為了許多失去的窗戶》（2006-）內海昭子（日本）
為了再發現從桔梗川到信濃川支流芋川能看見的越後妻有風景，設計了這扇窗戶。

—

054 《山中堤—Spiral Works》（2006）戶高千世子（日本）
這個蓄水池可以供給梯田足夠的水分，也可說是延續生命的水池。作者放入大約200個陶製品，讓其漂浮在水池中。

—

055 《風之屏風》（2006）杉浦康益（日本）
作者把超過2000個陶磚沿著梯田山溝，堆成約90公尺長的牆。

—

056 《Bed for the Cold》（2000-2011）西雅秋（日本）
池中飄浮著的白色的輪因用兩個錨固定，因此移動範圍有限。隨著四季更迭，作品周圍的景致也隨之不同。

—

057 《I Built This Garden for Us》（2003, 2009）Stefan Banz（瑞士）
從津南滑雪場的展望台眺望出去，在如今已廢村的樽田村一角，開墾了300公尺平方大小的花圃。

—

058 《妻有之家》（2006）Leandro Erlich（阿根廷）

彷彿在地上睡覺般的設計，再用鏡子反射出豎立的房舍影像。來參觀的人自由在地上翻滾，鏡中則展現出另一種有趣的影像。

—

059 《魚板臉》（2006-）開發好明（日本）
為該地區常見的魚板型屋頂的倉庫畫上各種表情，使造訪者會心一笑。

—

060 《瓶中的訊息》（2006）Joana Vasconcelos（法國／葡萄牙）
越後妻有也是酒鄉。將數百瓶一公升裝的酒瓶豎立成巨大的蠟燭，為奇那列（156頁）夜晚的水面增添光采。

—

061 《接觸—足湯計畫》（2006）Prospecter（日本）
在溫泉旅館「湯之島」境內，使用100多件家具廢材，建蓋足湯。

—

062 《天笠》（2006）豐福亮（日本）
從松代的家家戶戶，收集人們不再使用的農具、家具，漆上金色後，黏在空屋裡。

—

063 岡部昌生拓繪協作・松之山計畫「會遇見風之又三郎嗎？」（2000）岡部昌生（日本）
把村中老舊的東西外表擦拭乾淨，把舊東川國小的校園當成博物館般展示出來。

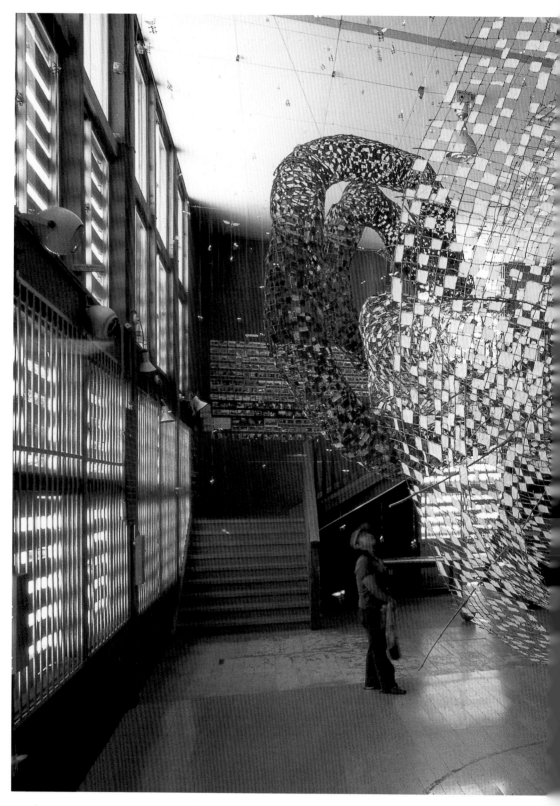

將時間形象化

064 《致生者，致死者》（2000）北山善夫（日本）

時間形象化是在越後妻有興起的美術新格局。都市經常企圖創造均質化的場所，一致性的空間奪走世界各地的特有性，使得一切皆可用金錢換算、數值化。於是，具有回憶、重要的場所，也以面積換算金額，連美術館也依據入場人數與門票收入來評價高低。

—

與美術館這些「白盒子」空間完全不同、不均質而具體的場所，其存在本身就能令周遭為之所動。場所不只具有空間的力量，還具有時間的力量。現在這個年代，恐怕只剩時間或記憶是無法用錢買到了。越後妻有留有許多時間累積的古老東西，於是美術也因為在越後妻有表現時間而復甦。好的藝術家使具體的場域動了起來，發出共鳴。

—

當我看到北山善夫的《致生者，致死者》這個作品時，心想：這真是傑作，這是白盒子美術館內無法呈現的作品。這件作品製作、展示於中里村立清津峽國小土倉分校，土倉分校現在已經廢校。這個地方每年有半年的時間埋在雪中，是越後妻有雪下得最大的地區。北山於大雪時期來到當地，關在學校裡三個多月，才完成這件作品。

—

踏入禮堂兼體育館的瞬間，我彷彿聽到孩子們活潑開朗的笑鬧聲；看見他們來回奔跑的身影。可是凝神一看，眼前沒有一個孩子。在體育館裡展示的藝術品，是利用剖開的竹條，一一貼上色紙，盤旋上升的巨大物件，和裝了翅膀垂掛於天花板的迷你椅子模型。爬上二樓，樓梯旁貼著這間國小過往學生的快照。往下可以看見禮堂的三間教室中，北山展示了其收集到的過去數十年的剪報和人像畫。黑板上寫著學生留下的文集中的詩句，那是北山親手用白墨寫成的呢。畢業典禮的歡送詞、考試的試卷也都張貼出來。文章中有不少佳句。整個情境使得全體國小學生的記憶浮現眼前，栩栩如生。

—

其實當初北山製作這個作品時，並不打算放入自身創作以外的東西。但是有一次當他在校舍內工作感到疲累，稍事休息時，無意間拿起學校裡殘存的歡送詞、致答詞、快照照片和文集。他發現，在他看著這些遺留下來的東西時，周遭氛圍使得當時情景彷彿鮮活起來。看見最後呈現的作品，當地人紛紛表示：「原來是這樣啊！現在看懂了。」

—

由於展館在深山裡面，起初來的觀眾一天只有數位。交通非常不方便。道路太過狹窄，公車進不來；只能靠七人座小巴往返前方的停車場，接送賓客，非常吃力。過了一陣子，該作品的聲名遠播，來看的人增多，展期後半，狹窄的山路上一連幾天汽車彷彿珠串，絡繹不絕。

—

土倉分校已經決定要在展出結束後拆除校舍，北山是在明白這個情況下創作的。那時我們尚無力更改。若是現在，我們說不定可以改變決定，讓它留下來。真的是很可惜。

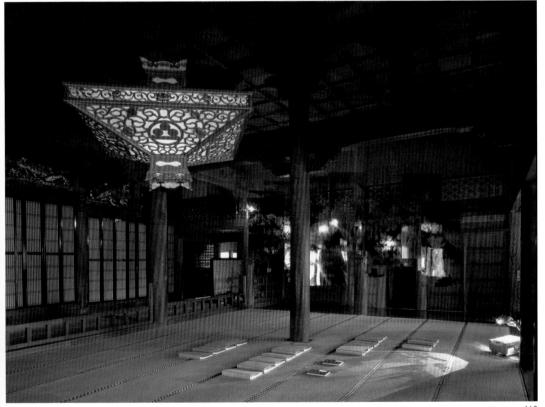

110

065 《西永寺本堂 川西 西永寺境內》（2000）劍持和夫（日本）
作者把收集來的越後妻有的照片和自己拍的現在的照片，整理成各個地方今昔對比的冊子。這些冊子和底片轉印的相片莊嚴了本堂室內，讓過往來祭拜的人們生活的時間復甦。

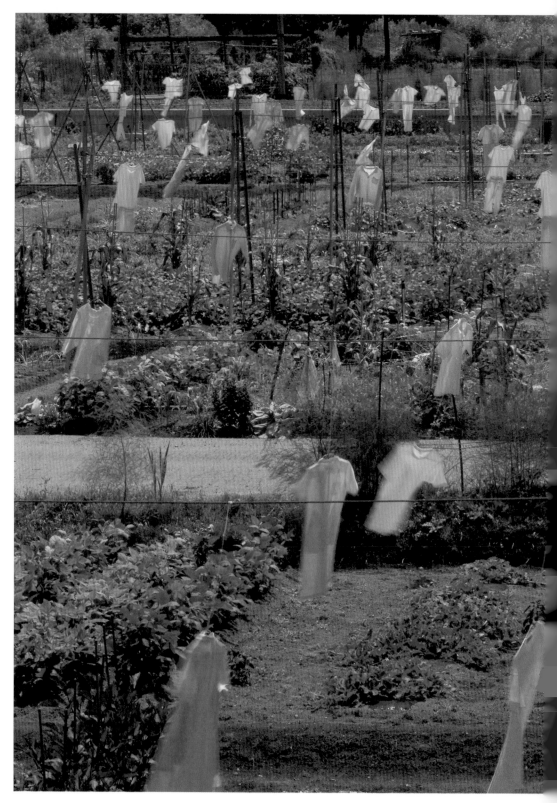

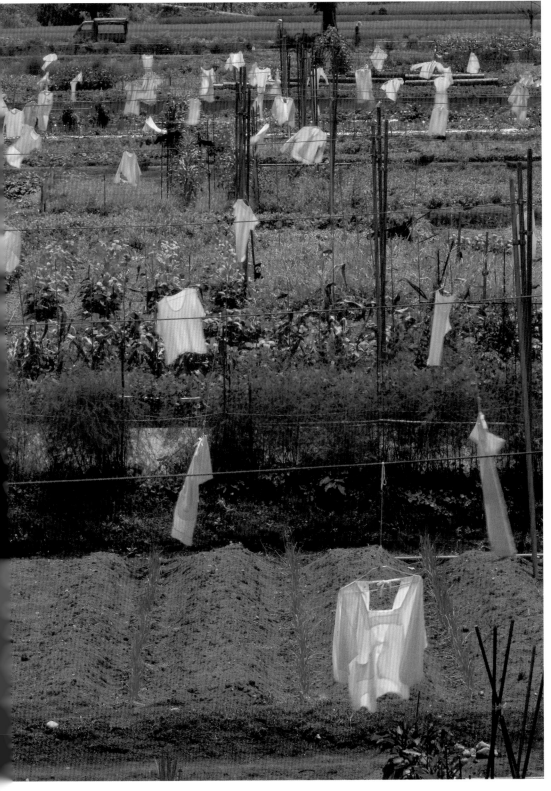

以「不存在」為作品

Christian Boltanski（法國）
—

066 《亞麻衣》（2000） | 067, 068, 069 《夏之旅》（2003）與John Carman共同製作
070, 071 《最後的教室》（2006-）與John Carman共同製作 | 072 《No Man's Land》（2012）

向來對伯坦斯基（Christian Boltanski）的作品抱持敬意的我，從第一屆藝術祭便邀請他參加。「那邊沒太多經費，還有沒有其他的做法？」伯坦斯基思索再三，才做出提案，那就是《亞麻衣》。之後他便成為大地藝術祭中高品質作家的代表，每年參展，從不缺席。

—

《亞麻衣》這個作品設在面積0.5公頃的清津川河邊的田裡，伯坦斯基跟當地居民收集了幾百件白色衣服，整整齊齊的垂掛起來。當白色衣服反射著光線，隨風飄蕩時，正如他所說，「好像生活在這塊土地、以及不得不離開這個地區的人們，他們的靈魂在顫抖。」

—

在第二屆，伯坦斯基跟世界級、著名的舞台照明家卡門（John Carman）共同製作《夏之旅》。他們在松之山舊東川國小的玄關掛起許多拖鞋、理科教室的野花、教室裡垂吊著學生們平常穿的衣服、體育館聽得見歌聲。就算孩子們已然不在，夢和記憶依舊存在。

—

第三屆時，伯坦斯基在之前使用過的國小，做出不同形式的提案。我告訴他想做一個永久的裝置藝術。他和卡門再度造訪舊東川國小，那年冬天下著有史以來最嚴重的大雪，這個經驗讓他們確實感受到什麼叫冰封世界。他們把自己關進該場地記憶密度又濃又高的建築中。大量的電風扇吹走鋪在地上的稻草味與熱氣、點著電燈泡的昏暗的體育館、發出心跳聲的理科教室、並列著玻璃棺木的教室。《最後的教室》確實飄浮著只存在於這裡的人們的氣息。當地許多長者參與了針對村民的內覽會。跟他們收集到的有關當地與學校的東西，悄悄收藏在最裡側的音樂教室。第四屆這個作品展出時，還錄下來訪者的心跳聲，後來成為2010年在瀨戶內海豐島完成的《心跳存檔》。

—

第五屆在重新開幕的《越後妻有里山現代美術館「奇那列」》的中庭展出《No Man's Land》。這個作品雖已在米蘭、巴黎、紐約等地巡迴展出過，但是戶外展倒是第一次。製作期間伯坦斯基探訪了東日本大地震的受災地。一個舊衣堆成的大約16噸的大山。有「神之手」之稱的起重機從容的把這些衣服抓起、放下。凡是見到這個作品者無不為之動容，可謂第五屆藝術祭的代表。

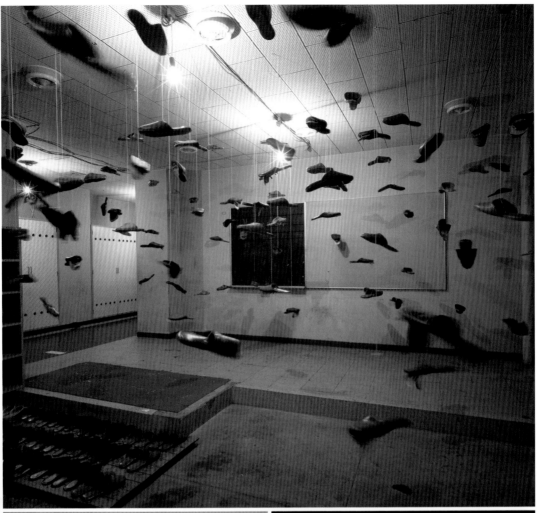

070

071

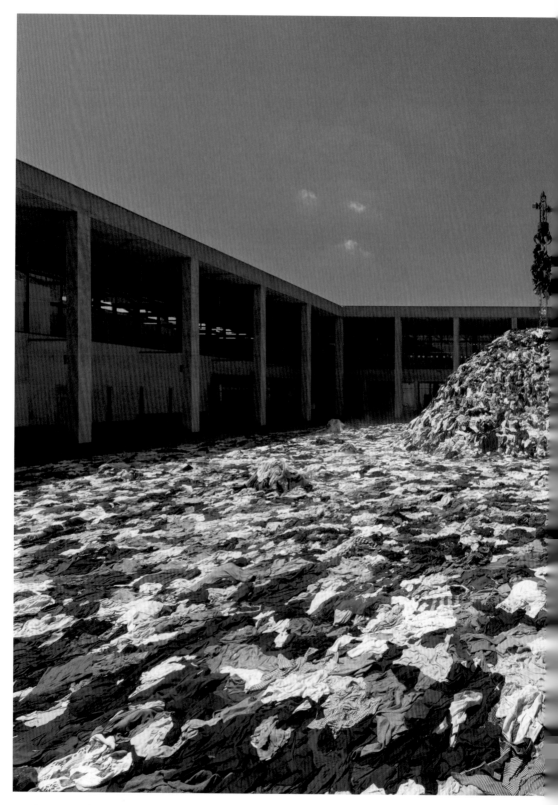

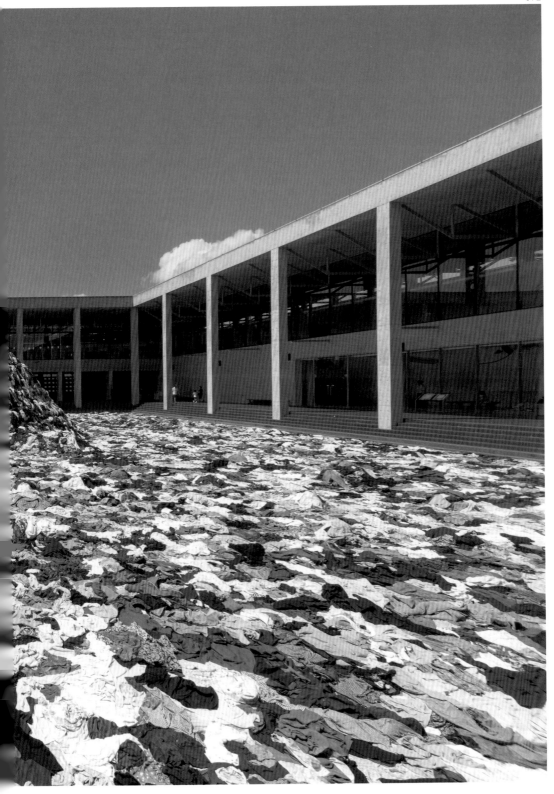

活化舊事物，創造新價值

活化舊事物，創造新價值

空屋計畫

073, 074, 075 《夢之屋》（2000-）Marina Abramović（前南斯拉夫）

「空屋計畫」是以「這就是妻有風格」為目標，發展出來的活化空屋的企劃案。由於年輕族群移居都市，導致越後妻有大量的民宅淪為空屋。數年累積的大雪壓壞屋頂，雜草叢生，可是若要拆除，則需花費數百萬。這樣殘破的景象不只看起來悲慘，對居住同樣地區的人來說，更加不堪。大地藝術祭為了讓這些空屋變成藝術品再生，將地方的記憶與智慧延續到未來，針對超過100戶空屋展開重建計畫。

—

其中位居領頭羊的是第一屆瑪麗娜・阿伯拉莫威奇（Marina Abramović）的《夢之屋》。瑪麗娜最早進入越後妻有的時間是在冬天。為了製作作品，她冒著大風雪，巡視好幾戶空屋，最後選擇的是松之山上湯村一棟有巨大屋頂的空屋。這棟房舍的屋主婆婆目前住在東京都板橋區，但是她每年中元節都會回上湯的家祭拜祖先，所以正確來說不算空屋，但是可以借住創作。在瑪麗娜的構想中，旅行者住在這裡，寫出自己做的夢。作者在銅製浴缸中放草藥水，讓旅客清洗身體；設計成睡袋模樣的睡衣；躺在像是棺材般的床上、枕著水晶枕，然後把「做的夢」寫在準備好的「夢之書」上。阿伯拉莫威奇希望十年之後，可以把所有收集到的夢編成一本書。她把自己的構想告訴村裡的人，並在開展前邀約大家來體驗住宿。

—

《夢之屋》最初是由小蛇隊擔綱管理，不久就由當地人接手。由於花了許多功夫，因此吸引不少包括來自外國、遠方的觀光客。對板橋的老婆婆來說，不必花力氣照顧房屋；對作者、訪客、甚至當地人來說，《夢之屋》更是值得感恩的存在。2011年3月12日震央在長野縣北部的大地震，使得《夢之屋》受到毀滅性的損害。本來以為難以修復，可是一旦決定重建，當地人哪怕在大雪期間，依舊守護著，不讓房子被破壞。

—

趁著第五屆藝術祭，出版《夢之書》（現代企劃室刊）時，瑪麗娜・阿伯拉莫威奇表示：「《夢之屋》起初是為了大地藝術祭而創作的，不過後來卻發生不可思議的事。當地居民把這棟房子當作自己的家和社區的一部分，持續照顧著。作品是從藝術這樣的脈絡誕生的，但逐漸融入現實生活這一點，對我來說倒是頭一遭的經驗哩。」

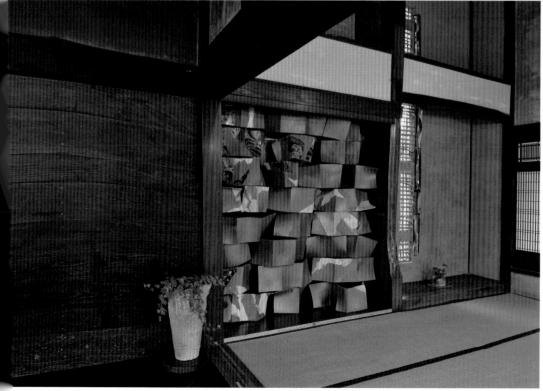

左上：採摘山菜｜左中：在餐廳工作的媽媽們
右上：用餐時刻｜左下、右中、右下：女兒節的情況

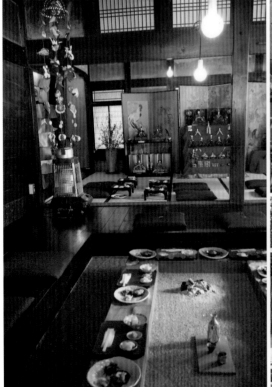

空屋再生連結起人與土地、人與人的關係

空屋計畫

—

《產土神之家》（2006-）
製作人：入澤美時 / 空屋改造：安藤邦廣｜業主：公益財團法人福武財團

《產土神之家》這件作品，可說讓當地食物與在此勞動的人們變成了作品本身。在只有5戶居民的願入村，那間有著堂堂越後中門茅草屋頂的房子成了《產土神之家》。2004年因為中越大地震，使得地基鬆動，屋主不得不搬到十日町市的街上居住。我們想或許這棟屋子還能在藝術祭時使用，於是請了木作匠師的翹楚田中文男做診斷。師傅說OK以後，我們請陶藝雜誌《陶瓷郎》的總編輯入澤美時擔任指導，於是他拜託木造民宅的專家安藤邦廣進行改造。

—

不只當作展示空間，我們也希望這棟屋子能成為村落與客人的聚會場所，因此希望能蓋成餐廳。這間餐廳要使用許多陶瓷器——不只是「有陶瓷器的屋子」，而是「用陶瓷器構成的房子」。為了達成我的願望，入澤和安藤數度協商，往返奔波於全國的窯場，詢問織部燒、信樂燒、美濃燒、益子燒、唐津燒等各個日本代表的陶藝家。同時，我們請到阿木香擔任料理顧問，不斷和村中女士們摸索研究菜單，運用蔬菜與山菜製作新料理。

—

彎曲椢木圍繞的室內，種種陶瓷器構成極佳的佈置，以藝術作品加上利用當地食材做成的美味料理熱情招待客人。第三屆展出的《產土神之家》在50天之內吸引了超過22,000人參觀；餐廳的營業額更高達1200萬。即使在藝術季節結束之後，這家餐廳的客人依舊絡繹不絕。《產土神之家》代表水落靜子表示，他們從設計《產土神之家》的藝術家和小蛇隊、甚至來訪的客人處學到：即使面對嚴苛的自然環境與貧瘠的土地，仍在不經意當中存在著與地方的牽絆和對傳統的驕傲。明治以後美術界所捨棄的生活美學在這座空間裡復甦，在此活動的人們也充滿活力與吸引力。

—

進行《產土神之家》改建期間，屋主伯伯經常放下田裡的活兒，遠遠的注視著這個不得不捨棄的家，每日如何改變成眾人聚集的場所。他的神情是引發我進行空屋計畫的原點。

—

076 《竈》（2006-）鈴木五郎（日本）　　　078 《表面波》（2006-）中村卓夫（日本）

077 建築物外觀

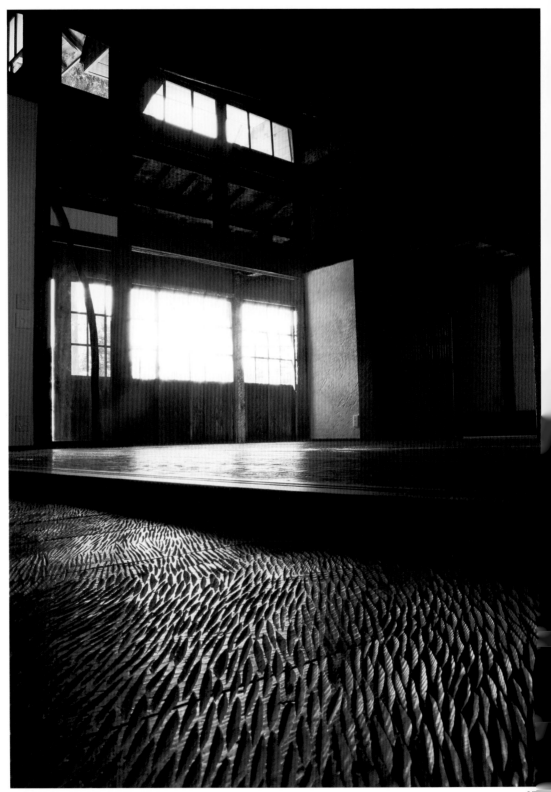

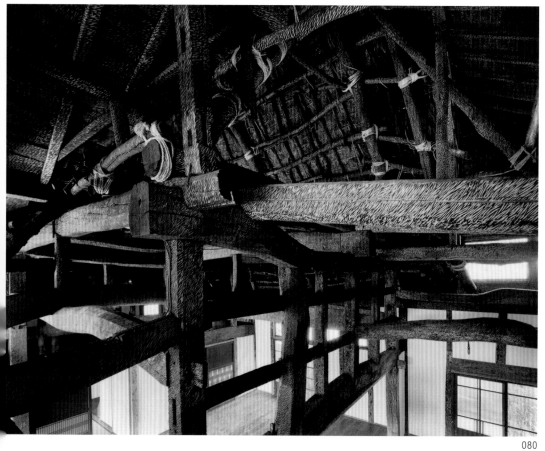

動手讓空屋復甦

空屋計畫

—

079, 080 《蛻皮之家》（2006- ）
　　　 鞍掛純一＋日本大學藝術學系雕刻組志工（日本）
　　　 設計：Carol Mancke

把古民宅內側從地板到牆壁、樑或柱，甚至名牌都用雕刻刀深刻，彷彿褪去表皮的《蛻皮之家》，可說是空屋計畫的結晶。鞍掛純一等人於大地藝術祭第三屆招募時，提出選一間空置的民家，利用雕刻使其重生的企劃，以此構成一幅美麗的圖畫。他們有在這幅圖畫中注入無比熱情的決心。

—

離松代不遠處以梯田聞名的星峠村，有一間超過200年的民宅。招牌是「豆腐店」，屋主很久以前便搬走了。2004年4月，鞍掛純一等人來到越後妻有，他們首先清掃了從天花板到地板累積的垃圾，然後開始仔細將家中各項物品解體、雕刻、重組的龐大工程。他們花了兩年半的時間，其間還經歷中越地震。鞍掛和現任學生或上班族，為了雕刻，在那裡住了超過160天，總體參與者增加到3000人。

—

安裝好新的屋頂和門窗後，《蛻皮之家》便完成了。屋子裡面用馬口鐵東拼西湊的包覆著。足以抵擋大雪，讓家人安居的粗大屋樑和柱子、地板、壁櫥展現出傲人的一面。我們知道因為雕刻，使得古老的木頭蛻皮、再生。《蛻皮之家》現在受到村落的管理，成為提供一般民眾住宿的設施。

—

2009年《蛻皮之家》後面的空屋以《可樂餅之屋》再生。日本大學藝術學系不只美術科，連電影、戲劇等系組全體動員參加，利用參與運動會、盂蘭盆舞、農耕作業等活動進行社區設計計畫。

雕刻地板

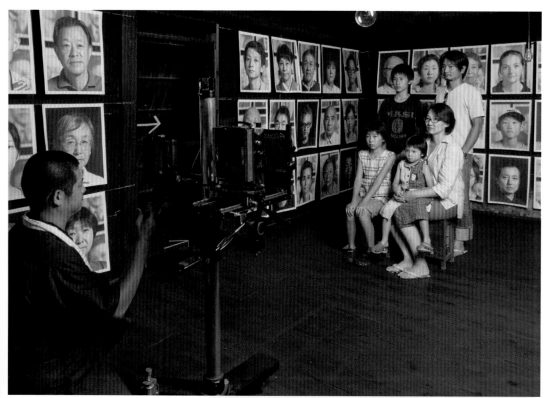

081

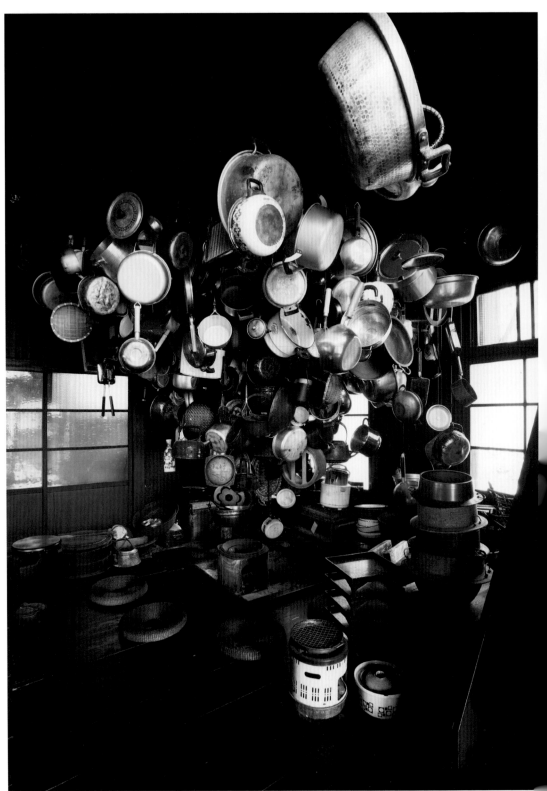

空屋創造新社區

充滿生活智慧的越後妻有的民家，對當地來說是無可取代的文化資產。所謂空屋計畫，是指將民家留在當地，且在周遭的種種脈絡下加以利用。這點與先前把古老民宅解體移建的風潮不同，那只是販賣文化而已。空屋計畫堅持以下三點原則。

—

* 作為當地未來的助力，以招徠外地的個人或團體來當地為前提。
* 民宅反映當地文化，了解其中蘊含的智慧以及與周邊環境關係等種種脈絡，那將是地方再生的契機。
* 委託當地的業者施工，讓他們藉此學習技術，使低迷的當地產業復甦。

—

贊成這樣主旨的個人、學校、企業、團體，成為空屋的業主，他們經營餐廳、藝廊、會議室等，利用各種方式予以活用。

—

接下來，我們還要進行下一個空屋計畫，那就是倉庫美術館。幫都市的藝術工作者解決作品收藏保管的問題，同時也期待有經濟上的循環。

—

空屋計畫步驟

—

1. 尋找空屋
從政府、當地重要人士處，收集可以使用的民宅資訊。

2. 建築物調查
沒有人住的屋子明顯受地震與大雪毀損，針對介紹的民宅評估是否具有修繕必要、與周遭環境的關係，以及工程預算花費多少。

3. 契約交涉
告訴屋主契約的主旨。屋主雖然幾乎皆已遷出，但是當地仍保有古老的親族制度，因此除了屋主，還必須獲得家人、兄弟、親戚的首肯。

4. 藝術家視察
藝術家到民宅探訪並且提案。首先，他們要了解民宅、這塊土地蘊涵的力量，以此為據，創作新文化交流的象徵物。

5. 村落說明會
把村落的人們聚集起來，協調說明屋子的使用方式、製作過程。作者盡可能獲得當地人們的認同與協助。

6. 設計
由建築師判斷該屋改建是否符合結構。建築師必須依據建築物結構和人們生活的方式，設計出新的時間與空間。

7. 整理
存續了約一個世紀之久的民宅，儲存著大量的古老農具和生活用品。把能用的東西挑出來，不能用的東西丟掉，這是一件需要花人力整理的大工程。

8. 改建、製作藝術品
使用當地的材料，僱用當地工匠和工廠。當地產業進入再生階段。從雪融化的5月開始，工程期只有三個月，要在短短時間之內改建幾十戶人家。

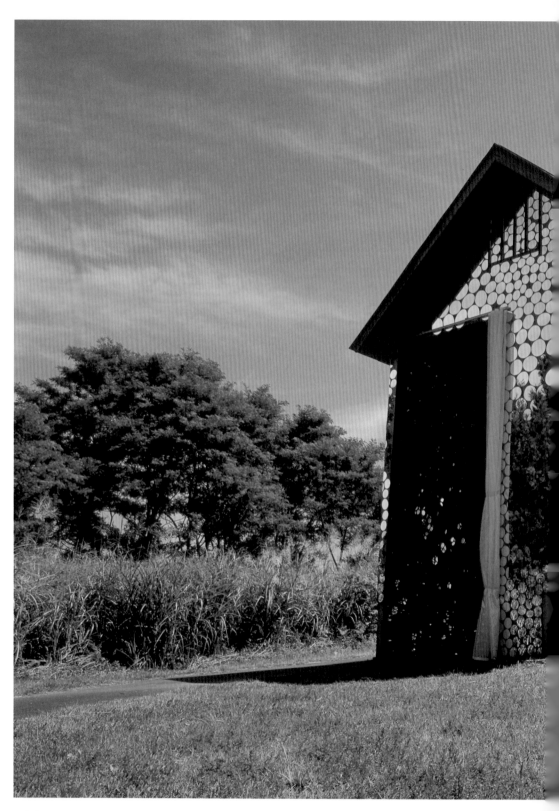

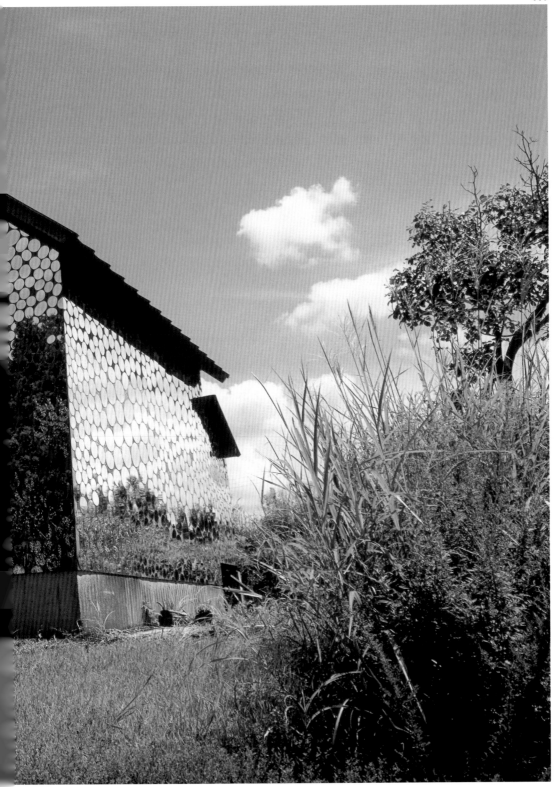

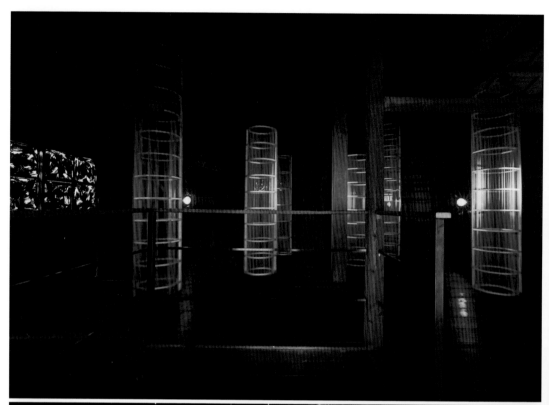

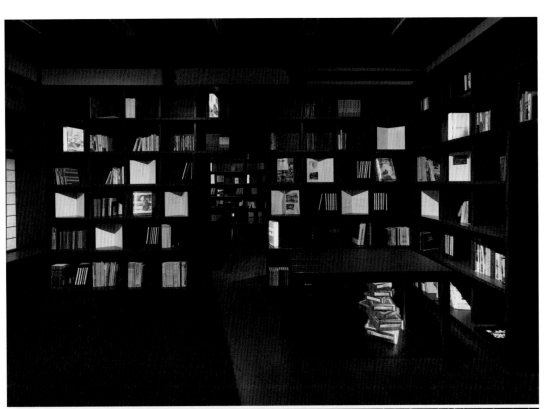

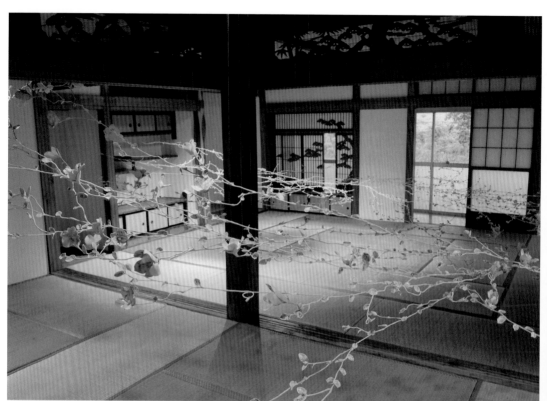

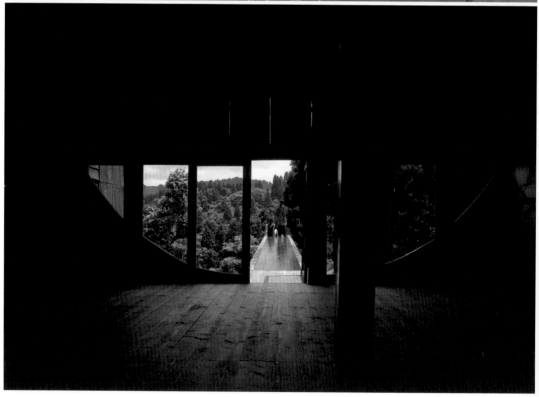

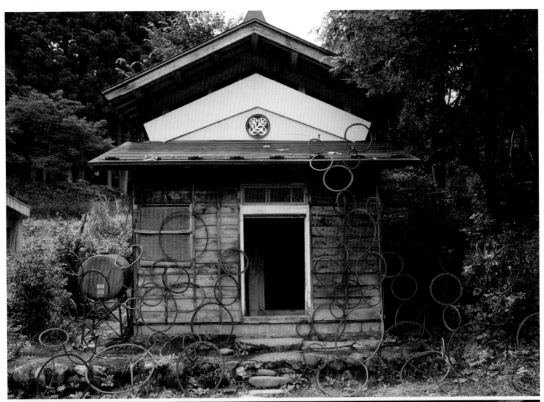

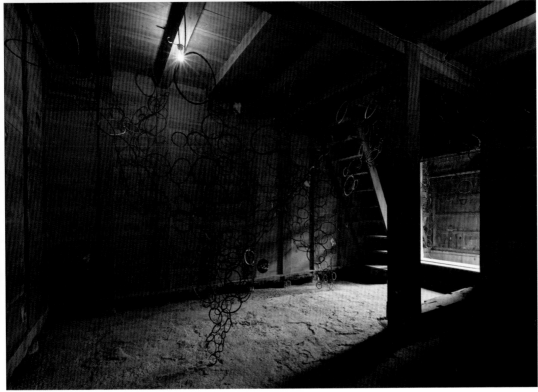

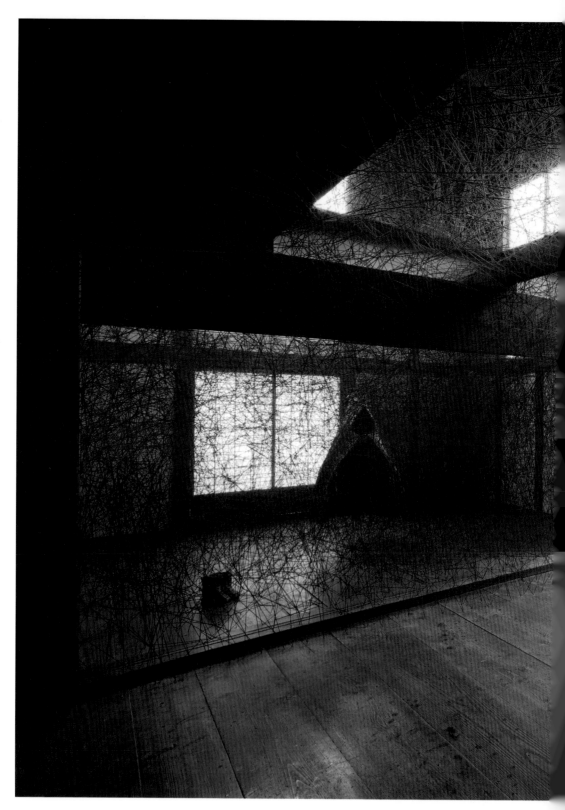

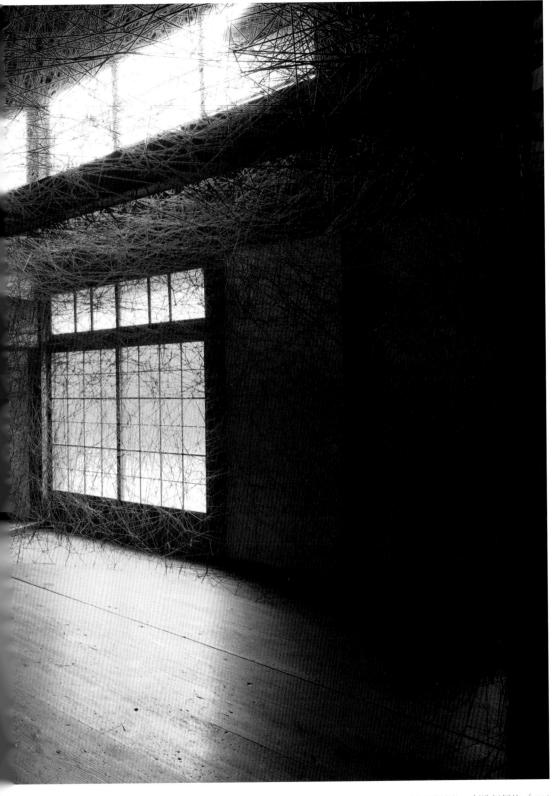

空屋計畫

081 《名山照相館》(2006-) 倉谷拓樸（日本）
業主：東京綜合攝影專門學校
2006年於名山村落揭幕的《名山照相館》，
不管客人是不滿1歲或已經90歲，一律幫來訪
的民眾拍攝遺照，全家一起來的也不少。為了
和村民交誼，藝術祭期間，攝影專門學校的學
生和上班族還在舊名山國小廣場經營咖啡廳。

082 《BankART妻有》(2006) BankART1929＋橘
子小組（日本）
業主：BankART1929
曾經參與以橫濱為中心的都市再生計畫的
BankART，在越後妻有設立了新據點。在這
裡，藝術家參與打造一個個家所需的建築、室內
設計、家具與日常器具、織品等的設計，也舉
辦種種相關的講座與工作坊。

083 《相逢DEAI》(2012-) Bubb & Gravityfree with
KEEN（日本）
於津南村蓋一間開放式的屋子。戶外企劃者
KEEN成為贊助人。進入室內，迎面而來的涼
鞋（現代）與草鞋（過去）的作品，可以體會
KEEN企圖表現過去、現在與未來。

084 《黎之家》(2009-) 東京都市大學手塚貴晴研
究室＋彥坂尚嘉（日本）
業主：福武美津子
把民宅裡面房間的牆壁用墨塗黑，然後跟當
地村子收集超過1000件的廚具，懸掛在圍爐
大廳的中央。2009年的藝術祭時開義大利餐
廳、2012年則由藝術家利克里特・迪拉威尼
（Rirkrit Tiravanija）經營泰式咖哩店「CURRY
NO CURRY」。

085 《再構築》(2006-) 行武治美（日本）
這棟屋子的四周覆蓋了幾千面圓鏡，反映四周
的景色並且融入其中。有趣的是，當風吹動鏡
子時，隨著鏡子搖晃，景色亦跟著搖晃。這些
各自形狀不同的鏡子全都是由作家親手一一磨
出來的。這個作品設置在休閒中心境內的一
角，當初以為只有暫時性，但後來變成永久作
品。

086 《在寂靜或喧鬧中》(2009-) Claude Lévêque（
法國）
當初靈感來自活用整棟民宅，想讓每一個房間
都可分別喚起人們對越後妻有的生活與風情的
記憶。2012年在屋子外面設立了一面高3.5公
尺的看版，以及用不鏽鋼的鏡面反應出周遭景
象，隨風輕輕搖晃的《手旗信號之庭》。

087 《映照之家》(2009-) 東京電機大學山本空間
設計研究室＋共立女子大學堀研究室（日本）
往上看天花板，可以看見無數的星星；腳下的
玻璃也透出小小的燈光和時間流逝的痕跡。
2006年的作品《小出的家》是以「連接從過
去到未來的時間」為概念，改建提供學生們住
宿的會場。東京的大學生在這片遠離都會的土
地，誕生出人與自然對話的活動據點。

088 《妻有田中文男圖書館》(2007-)《天之光，
知識之光—II》(2009-) 龔愛蘭（韓國）
改修設計：山本想太郎
為了收藏以研究木造民家而聞名的木作匠師田
中文男的贈書，2007年特別將舊公民館改建
成地方圖書館，並且展示了田中文男50年前
到秋山鄉調查民宅的研究。以七彩發光的書為
標誌，龔愛蘭表示：「書代表擁有者本身」，
並以這樣的想法構思製作。作品的書與真實的
書；既存的建築與新建築的要素。作者設計的
整體空間用配置對立的要素，讓日常與非日常
相互產生激盪。

089 《稻魂女》(2009) 石塚沙矢香（日本）
所謂「稻魂女」指的是掌管食物的女神。作
者在45公分長的線上黏著米，做成「米之
線」，並將13,800根米之線，從空屋的天花板
垂吊下來。浮現在米之線之間的是以前家中使
用的餐具、佛具和農具。

090 《蔓蔓》(2009-) 高橋治希（日本）
這是一座遭受中越大地震侵襲的屋子。屋子各
個角落都有九谷燒瓷器製的蔓藤蔓延。作者訪
問了中里地區約50位居民，請他們說出各自
心目中「意義最深長的地方」，然後親自走
訪，並在瓷器藤蔓的花葉中描繪出這些風景。

091 《儀明劇場─倉─》（2003-2012）中瀨康志（
日本）
作者考察過儀明村的歷史、風土、文化、自然
後，決定將古老民家翻新為劇場。完成的劇場
將公演舞蹈、人形淨琉璃劇等。其實，這個企
劃案花了許多時間建立人際關係，為了讓人們
認可人本身的價值，他們得找出最有效的溝通
方式，而這正是這個場地的機能。突然蜂擁而
至的人們讓「劇場」氣氛熱烈，並且產生許多
「主角」。

─

092, 093 《空的粒子／西田尻》（2009-）青木野枝
（日本）
在使用近80年的旅館倉庫內外，焊接無數的
輪子。作家藉著2003與2006年在鄰近村落展
示之故，與當地居民長期交往，亦曾參與當地
的插秧、割稻等農事。

─

094 《家的記憶》（2009-）鹽田千春（日本）
設計：今村創平
曾經是養蠶場的空屋內，從一樓的天花板到地
板，用無數的黑色毛線縱橫交錯，編織出一張
大網。這個作品總共使用了550顆毛線球，全
長達44,000公尺，網中的物品是當地人收集的
「不需要，但是又捨不得丟的東西」。

─

095 《Air for Everyone》（2012-）Ann Hamilton（美
國）
以前是五金行的空屋，現在成為工匠製作不可
思議的工具的工廠。觀看者來此敲打掛著的
鈴，鈴聲連結村落和屋子，即使見不到人也能
感受其存在。位於登山口的《龍現代美術館》
也展出該作品，使村落和深山之間用聲音之線
相連結。

─

096 《Another Singularity》（2009-）Antony Gormley
（英國）
設計：金箱溫春
把屋子的牆壁打掉，將結構擴張出去。682根
線路連接在牆壁、天花板、地面、樑柱之間，
在以中央為據點形成的多面矩陣中，浮現凝聚
作者自己身體的周遭。《Another Singularity》
顯示宇宙的起源，其作品內容包含了137億年
質量、空間和時間爆發的瞬間。

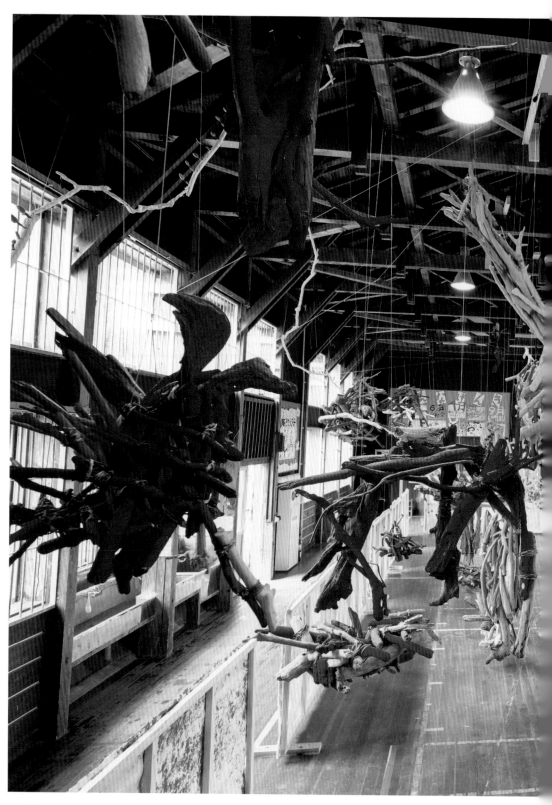

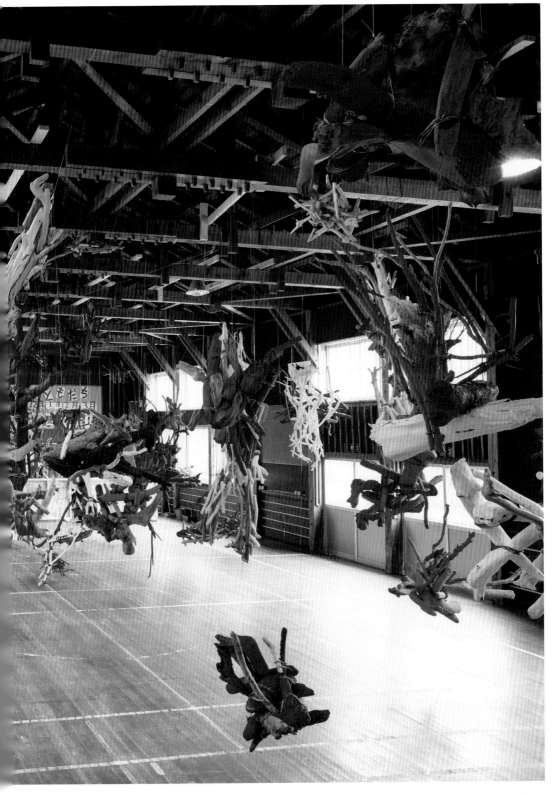

學校是地方的燈塔

廢校計畫

097 《鉢＆田島征三 繪本和果實美術館》
　　田島征三（日本）
　　設計：山岸綾、久保田街香

長久以來寺院在日本的社會中扮演著重要的角色。如同歐洲的教堂，寺院不但是凝聚當地人們的場所，假如發生什麼事，大家也會在這裡商量。明治維新以後，學校繼承了寺院的功能。人們以學校為中心聚集，在形成村落之前，學校擔任當地的關鍵舞台。
—

守護孩子成長的日常生活，像節慶式的入學典禮、畢業典禮、家長教學參觀日。而趁著稻穀收割告一段落時舉行的運動會，則成為當地令人興奮的祭典。以往學校的運動會只有學生和當地人參加，其重要性和其他國家有著決定性的不同。
—

學校就像照耀夜晚海面的燈塔，守護著村莊的人們、守護著村莊。學校也是永遠引導地方的明燈。燈要點亮，才是我在這裡的證據。
—

由於人口外移，某些地區的學校無法抑止的變成廢校。但是對當地人，尤其是老人來說，學校物理性的消失如同燈塔的燈熄滅。我們深切的感受到他們不希望學校消失的心願，如何使廢校再生，必然的成為大地藝術祭的課題。
—

頭一次以廢校為舞台的作品，首見第一屆北山善夫的《致生者，致死者》。另外，因為第二屆伯坦斯基的《夏之旅》、日比野克彥的《明後日報社文化事業部》（122頁）十分成功，以此為開端，從第三屆開始，正式執行廢校計畫。現在，廢校計畫已與越後妻有的地方計畫結合。但是我們不得不認清，當地人只了解外部的皮毛，無法衍生對學校的想法，也沒辦法自己辦活動。儘管我們試著將廢校再生計畫用其他方法執行，但是大多效果不彰。主要是因為校舍太過老舊，以及工匠無法理解「學校是當地的燈塔」的重要性吧。
—

在這個概念下，藉著第四屆大地藝術祭，《鉢＆田島征三 繪本和果實美術館》誕生了。
—

鉢村是位於十日町市中央山間的一個聚落，地形正如其名，呈現鉢狀。居民皆姓尾身，為其特色，因此十分團結。他們從大地藝術祭第一屆開始就主動參加。第一屆時接受法國布魯諾・曼頓（Bruno Mothon）長期進駐；第二屆時全村總動員協助小蛇隊出身的水內貴英改建樹上茶室。鉢村的人全都是從真田國小畢業的，2005年3月真田國小變成廢校。於是第三屆藝術祭時，薇薇安・里斯（Vivian Reiss）、莉納・巴納吉（Rina Banerjee）、Higuma春夫、堀浩哉與「Unit 00」的作品，以真田國小當作展出會場。村人都希望學校能繼續留存，當他們詢問第四屆要展出什麼作品時，我不假思索的，立刻去拜託老朋友田島征三。

—

田島曾經出版《山羊小靜》、《吹萬遍》、《有力量吧》、《飛吧》等書，是非常有名的插畫大師。由於參加反對東京日出町產業廢棄場的建設運動，受到該地化學物質傷害而罹患癌症，搬到伊豆半島居住，之後以此為契機，製作以「生命記憶」為主題的樹木果實的作品。這樣有力量的作品，不只是繪畫，也包含了立體與空間。所以我跟他提案，是否可以把這個如童話、繪本般的作品全部搬到真田國小。

—

把空屋或廢校當成展示場所，對作者來說，經常是個挑戰。那並非現代美術館那樣的無菌空間，到處都殘留著人的痕跡和吵鬧聲。當時已六十七、八歲的田島積極投入這個空間。他打開倉庫，剝除天花板，企圖找出建築物幾十年的個性。與其主張自己的想法和概念，他認為應該強調物件本身殘存的部分；或者該說，經由這些殘存的東西，引發創作出的作品肯定更加有趣。《繪本和果實美術館》就這樣誕生了。

—

校舍全體和作品的題目是《學校不是空的喲》。由廢校前真實存在的最後三名學生——由紀、由佳和健太回到真田國小，說出妖怪等對學校的回憶，學校因此復甦的故事過程。這個作品使用全部校舍空間，可說是立體繪畫。校舍中配置的物品是從伊豆半島的海邊及日本海收集到的漂流木和樹木的果實等自然的東西，再用顏料畫上色彩。入口有一具用水使其活動的巨大蝗蟲造型，這便是使校舍復甦的原動力。過去曾經生活在這個學校裡的人、老師甚至妖怪都再度重現。

—

田島製作作品時得到許多真田國小畢業生的大力相助，展覽期間還舉辦音樂會和滑稽鬧劇表演，十分熱鬧。曾經住在鉢村協助製作的小蛇隊有人開墾田地、有人生了小孩。除了展示，還有繪本角落，以及由Hachi Café提供餐飲蛋糕。除了大雪封閉的時期，當地舉辦了企劃展、營隊、音樂會等許多活動。儘管「學校」不再存在，卻可以透過許多方法，使學校如標題所示「不是空的喲」！

學校是連結村落與世界的關鍵舞台

廢校計畫

098 《明後日報社文化事業部》（2003-）
日比野克彥（日本）

日比野克彥是一位與村落有著長久關係、每年都來使繁花盛開的藝術家。自從第二屆在松代的莇平村展出《明後日報社文化事業部》之後，該計畫一直持續到現在。由於這個計畫，本已成廢校的舊莇平國小變成村子的一個舞台。
—
日比野曾經於1982年獲得PARCO的「日本GRAPHIC展」大獎，時常上電視，非常有名。我很佩服他利用瓦楞紙做出非常棒的作品，個人又無法割捨對厚重物品的信仰，因此躊躇再三。不過我決定邀請他到越後妻有，「你覺得莇平怎麼樣？」當地居民60人。日比野打算利用廢校組織一個「明後日報社文化事業部」，以該事業體為中心，展覽期中每天刊行「明後日報」；營運美術館，製作、展示藝術品；還舉辦「後天盃」迷你足球賽，以及寫生大會等活動。
—
「種子像交通工具」，將人與人、地區與地區之間連結起來。因此他在校舍前面種牽牛花，並牽起長長的繩子，讓牽牛花攀緣而上，這個「明後日牽牛花」象徵明後日報社和莇平村。日比野希望該計畫能擴展到全日本，在日本各處埋下明後日牽牛花的種子，並開出漂亮的牽牛花。《種子就是船》的計畫展開以後，產生更多的交流。日比野說：「當初開說明會時，當地的爺爺雖然弄不清楚我要做什麼，但是建議我可以種些牽牛花。於是這個構想才得以成形。」這個現象搖晃著因為全球化風潮而均一化的世界。
—
每當盂蘭盆節或正月十五時，日比野都會參加村子的慶典。我對他如此忙碌卻仍能參與十分敬佩。多虧大家努力，莇平村現在精力十足。

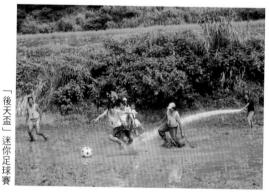

「後天盃」迷你足球賽

廢校計畫

—

099 《枯木又計畫》（2009-）京都精華大學（日本）
　　自2009年藝術祭之後，京都精華大學在枯木
　　又村山上的廢校，持續展開藝術作品計畫。以
　　枯木又的居民與立體造型課程的老師、在校學
　　生、畢業生互相交流產生的對話為核心，用交
　　流過程產生的「記憶」與「啟動」為題，希望
　　因為藝術，而使枯木又分校再生、枯木又村恢
　　復對外的訊息。藝術祭利用展示、表演、課
　　程，使其於藝術祭結束後依舊能跟外界交流。

—

100 福武之屋 Fukutake House（2006, 2009）
　　福武之屋是2006年、2009年舉行的計畫，在
　　福武總一郎的規劃下，於越後妻有或新潟地區
　　打開藝術市場。2009年除了七個代表日本的
　　藝廊參加，還邀請了中國大陸和韓國的藝廊參
　　加。越後妻有的小小廢校聚集了來自東京、北
　　京、首爾三個都市的藝廊；變成廢校的國小和
　　體育館展出各藝廊以個展的形式、推薦的作

家作品。福武之屋以移動藝廊為概念，2010
年第一屆瀨戶內國際藝術祭在女木島展開。
2013年開始，在小豆島舊福田國小成立永久
「亞洲藝術中心」，這是亞洲各地區的團體與
網路的據點，連帶著越後妻有的東亞藝術村，
共同摸索亞洲集體工作的可能性。

—

101 《wasted》（2009）向井山朋子（日本）
　　以女性的「性／生」為創作主題，走進由1萬
　　件白色衣服做成的胚胎中，迷宮深處是作者本
　　身，以及來參加的世界各地女性染上經血的衣
　　服、布條、皮包。作者在荷蘭以演奏會的鋼琴
　　家聞名，也在世界各地巡展。
　　作者利用衣服與人們對話，並依據穿著衣服的
　　人的表現創作樂曲，於藝術祭後在各地開演奏
　　會。
　　起初，對這樣的作品概念非常抗拒的三之村村
　　民，漸漸了解作者的想法與熱情。展覽期間為
　　了歡迎參觀者，村民還在校園販賣在村子裡摘
　　採的蔬菜和土產呢。

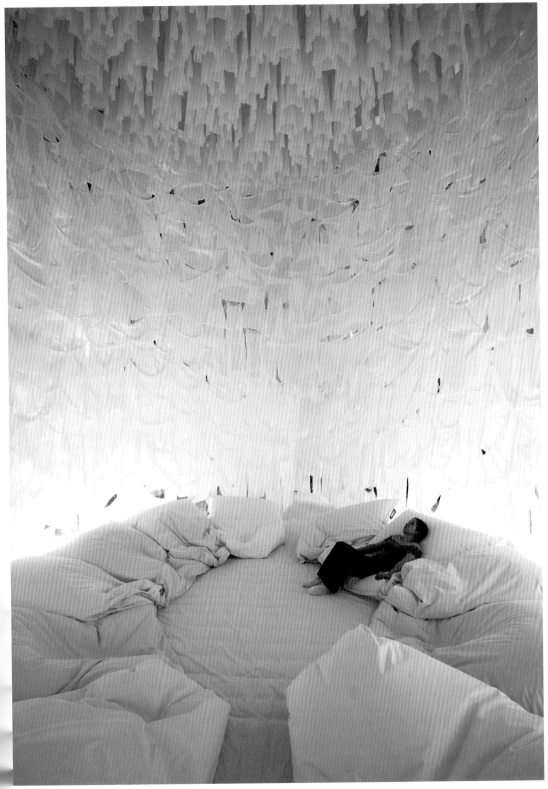

左：102｜右上：103｜右下：104

Text 07

以學校為宿舍

廢校計畫

三省之屋 Sansho House（2006-）
設計：中村祥二

位於小谷村山丘上的舊三省國小，在2006年因為大地藝術祭的關係，得以改建，變成越後松之山體驗交流設施「三省之屋」。過去是教室的空間，現在放了80張乾淨的床鋪；村落的媽媽們用愛心做飯給大家吃。三省之屋不但適合開會、團體住宿，還可以舉辦小朋友的森林學校，成為校外旅行時的宿舍。以三省之屋為據點，在村落舉辦民宿或體驗農業的活動，如此交流的結果，過去每年冬天村落裡舉行，由孩子們打梆子的傳統活動「趕鳥」又復活了。

103 《從拉脫維亞到遙遠的日本》（2006-）Aigars Bikše（拉脫維亞）
拉脫維亞的藝術家為村落做家具。

104 三省之屋（2006-）外觀

105 《天道與腳印》（2012）木村崇人（日本）
當地村落的人們和來越後妻有參加林間學校的孩子們，製作等身大的日光照片的營隊活動。

在體育館的天花板垂掛好像雲一般的照片，另外地板上設計如流水般的圖案，是其象徵。

106 《創造大家的陽台》（越後妻有的森林學校，2011）Atelier Bow-Wow（日本）
為了讓全家和親朋好友悠閒的度過一天，營隊學員們鋪竹子陽台搭建好，再依照營隊所好，把陽台放在村落的神社裡。

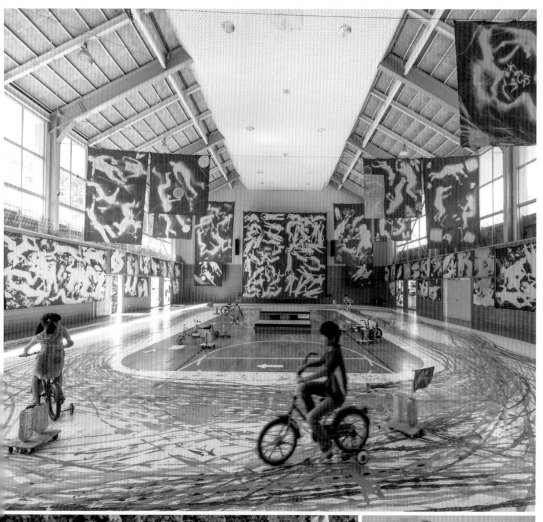

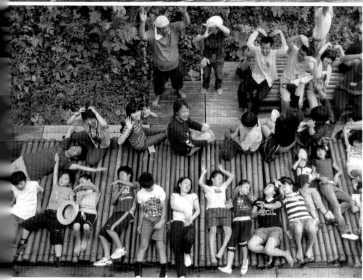

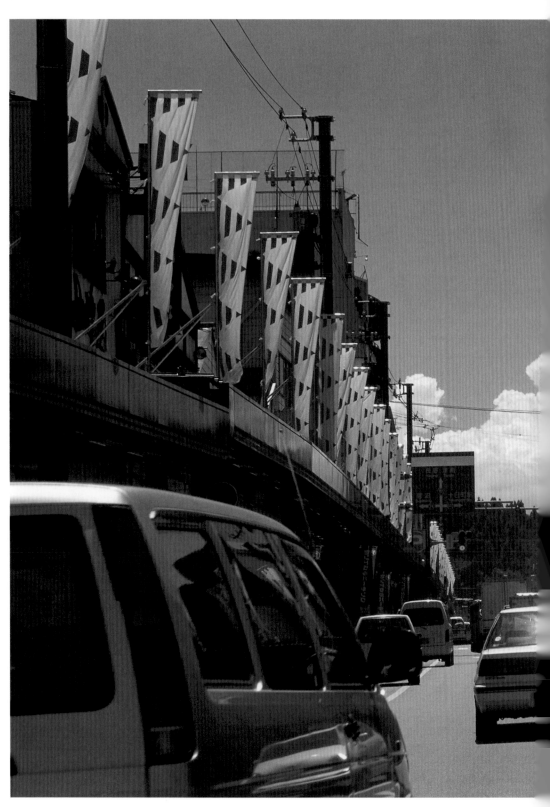

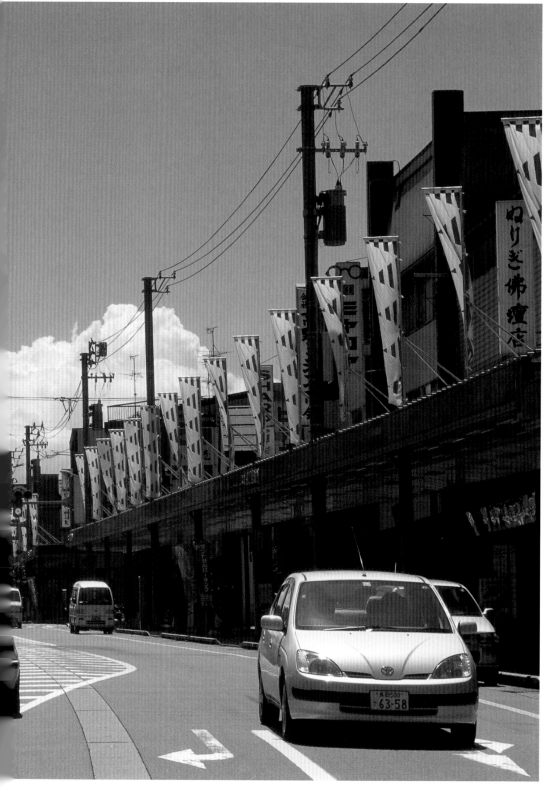

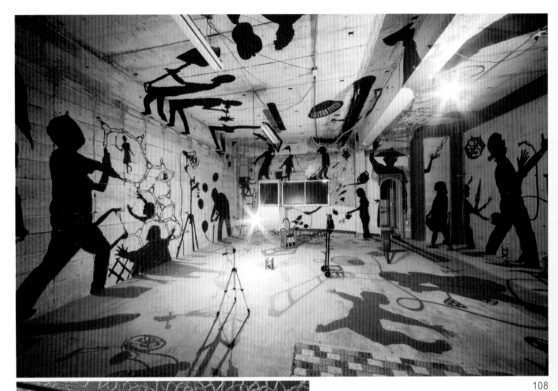

108

109

商店街成為慶典的空間

過度高齡化而且人口外移的地區，很難讓市中心商店街復甦。首先商圈狹窄、消費人口銳減，加上原本的店主有產業，相當有錢，同時居民大多數住在市中心的街上。因此我們把重建越後妻有這個命題，先擺在該地區最有魅力的里山，並讓附近村落融入，於是市中心街道不再是邁入歷史的城鎮。

—

第一屆藝術祭之後，各街道雖然展開了強弱不同的企劃案。可是把市中心考慮進地區全體的計畫中，除了要有相當規模與預算的覺悟，還必須抱持處理居民危機意識的熱誠。畢竟希望政府單位配合是比較困難的。

—

現在回想，當初打算逢年過節，把市中心街道設計成慶典的空間，這個點子相當不錯。

—

我們在第一屆藝術祭時，拜託丹尼爾・布罕（Daniel Buren）設計條紋旗幟掛在商店街，旗海飄揚，甚是壯觀。只不過舉辦第一屆時，當地的居民還不熱中，因此聽不到「請繼續下去」的呼聲。我認為：布罕的紅黃綠三色條紋，具有中性趣味，反而使空間的固有性明朗化。日本自古以來（平源大戰以後），習慣用紅白兩色的儀式在重大場合將天下二分。市府方面開始思考，中心地區的街道算是重大的場合，除了活用空的店鋪，對空地、道路而言，進行這些軟性活動是相當重要的。於是從第六屆，政府部門開始參與藝術相關的活動。

—

107 《音樂，舞蹈》（2000）Daniel Buren（法國）
在十日町以商店街為中心的三條街道上，設計三種顏色（紅、橘、綠）350根旗幟，綿延1公里。夏日舉行祭典時，帶來同樂性和親密性；為自古以來的商店街增添活潑氣氛和色彩，使藝術祭的氛圍達到頂點。

—

108 《影祭—夏日慶典萬花筒、盛夏的行進—》（2012-）原倫太郎＋原游（日本）
作者將越後妻有的東西和當地人的影子，用黑色顏料塗在牆壁和地板上。這個作品把影子與實體分離，以影子為主角舞蹈。

109 《阿幸的家》（2006）杉浦久子＋杉浦友哉＋昭和女子大學杉浦中心（日本）
在2003年也有以《阿幸的家》為題的作品，是7棟房子串聯起來的作品，不過中越大地震時，其中3棟房子遭到毀壞。作者在廣闊的空地上，用蕾絲重現雪的世界，企圖讓屋子和人們交際的庭院一片空白，留下主人不在的記憶。展覽期間，還特別舉辦當地婆婆媽媽的鄉土盛宴，是個充滿笑顏的《阿幸的家》。

超越地方、世代、領域的協同合作

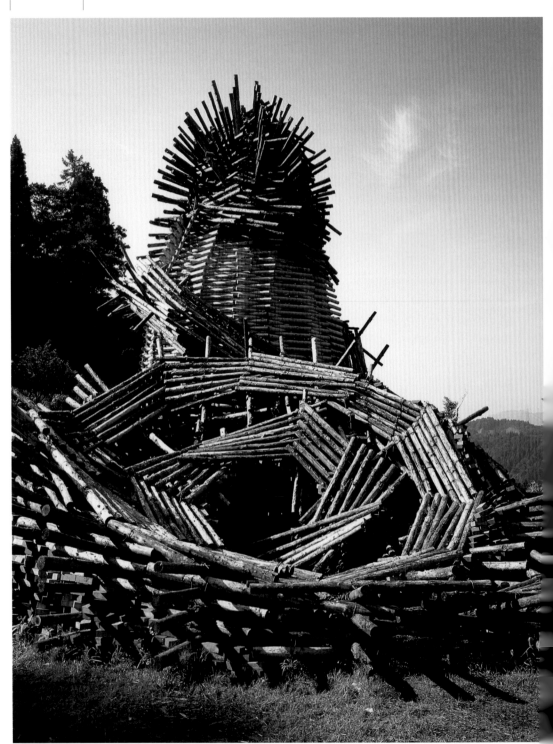

藝術就像「嬰兒」

110 《守護梯田龍神的寶座 / 守護梯田龍神之塔》
　　（2000-2009）國安孝昌（日本）

一開始遭受批判、反對的企劃案，因為與當地居民「協同合作」而逐漸成形。讓「協同合作」這個不熟悉的用語開始有了實感的，是國安孝昌的作品。

—

第一屆的《守護梯田龍神的寶座》以守護稻穀、田地和人類生命之神——龍——降臨時的依憑物為創作主題。國安以紅磚和環保間伐材為主要材料，在現場默默製作。偶爾有學生前來支援，不過搭建木材、砌磚、綁鐵絲等一連串的作業很不順利。當地的老人家起初態度冷漠，只是遠遠地觀看，有一天，國安問他們：「要不要試試看呢？」果然薑是老的辣，一下子就抓到操作的要領。再加上村民們自幼相熟，懂得如何分工合作，因此作業順利進行。原本作者幾乎不可能獨力完成的作品，在當地人插手幫忙下，展現雛形。恐怕就在那一瞬間，龍神已經離開作者之手，成為當地居民的作品了。

—

起初龍神的展出條件是只有會期的50天，才獲得當地居民的同意。可是展期結束後，卻沒有人要求撤走。《守護梯田龍神的寶座》就這麼留著，直到第二屆藝術祭。第二屆藝術季結束後，該作品依舊沒有被解體。後來受到地震與大雪的傷害，木材脫水縮小，到2006年第三屆藝術祭時終於不堪使用。這時，當地居民出手修補這個作品，甚至可以說是重做，後來連十日町消防隊都出動協助，比當初作品還大的《守護梯田龍神之塔》完成了。

—

村中協助完成的老人家不但對外來的參觀者介紹作品、告訴大家與作者溝通的經過，還娓娓訴說著關於村莊與家人的故事。

—

藝術就像嬰兒，需要有人照顧。假如你認為麻煩、沒生產性而放置不理，作品就會毀壞；但若周圍的人願意共同支持，作品就會長大。龍神體現了藝術這個特性。

製作實況

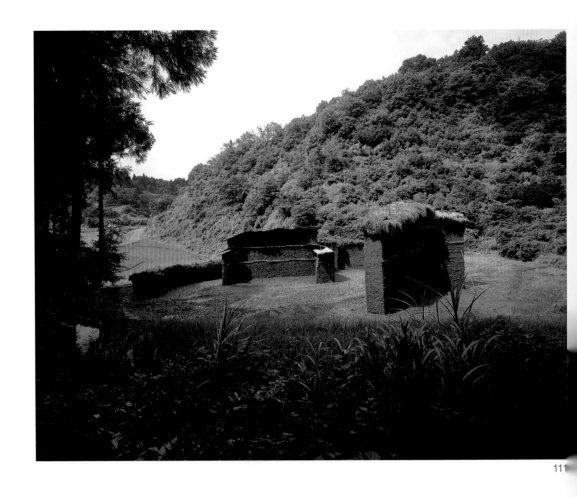

111

超越地方、世代、領域的協同合作

111 《盆景—Ⅱ》（2003）古郡弘（日本）

古郡弘這位藝術家從第一屆便參加了大地藝術祭。第二屆準備期間，在田地上築出如城砦般的土牆。由於下條地區表示：「我們一定要在自己的地方做出有力的作品。」因此毫不遲疑地便將古郡弘介紹給他們。

—

下條這個地區，是我奔走所有城鎮與村莊做說明時，最早舉手贊成「來我們這裡製作」的兩個地區之一（另一個是缽村）。在四面楚歌的當時，他們給予我非常大的勇氣。他們展現的合作誠意、力量與團結精神，是越後妻有這個地方非常突出的村落。

—

下條地區提供了那一年休耕的兩塊梯田，給我們陳列作品。聽古郡弘說，要使用田裡的泥土、木材和稻草，以傳統的工法築一堵土牆。可是直到展期逼近，卻不見任何進展，再過三週就要開展了，高牆卻連預定的一半進度都尚未達到。不過，古郡絲毫沒有慌亂的樣子，深感困惑的下條長老們開會，對全村下令。

—

「大人們從現在開始到開幕為止，盡可能利用特休到工地協助修建，小朋友放學之後立刻到工地來幫忙。」

—

之後連續下了三週的雨，大家在坡道上鋪木板和草蓆，在田埂上滑倒、在泥巴田裡奮鬥。結果高牆居然往上築到原本沒預計會用到的上層休耕梯田，於是超乎當初計畫規模的《盆景—Ⅱ》就這樣誕生了。農村裡尊重勞動的傳統與作者親自動手的作業，兩者在根源上是相連結的，於是幸運地起了化學作用。

—

在一片綠色的梯田圍繞下，美麗無比的土牆聚落圍繞併立。這個作品獲得的佳評如潮，展期結束時有超過5萬人次參觀。不過由於展期結束後不久便開始下大雪，田地也要準備第二年春天插秧，因此作品不得不被撤走。儘管下條居民感到十分惋惜，仍舉辦祭典，將作品回歸大地。

製作實況

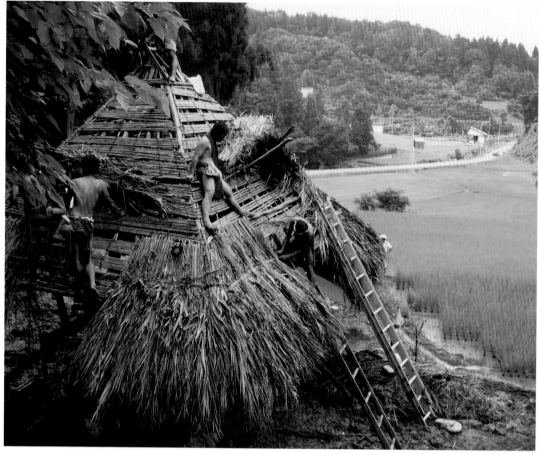

112 《戰後的情書（從伊富高梯田到新潟梯田……
with Love）》（2009-2012）Kidlat Tahimik（菲
律賓）

塔西米克（Kidlat Tahimik）是菲律賓的名門之
後，有一天突然辭去經貿發展組織（OECD）
的工作，改行當紀錄片的導演，還為了拍攝
有「兜襠布族」之稱的原住民而住在呂宋的
伊富高（Province of Ifugao）。菲律賓的伊富
高，是第二次世界大戰時山下奉文將軍投降的
地方。這裡的梯田之鄉被指定為世界遺產。當
我邀請塔西米克參加第四屆藝術祭時，他提出
將伊富高的小屋移到越後妻有的企劃。透過梯
田文化，使得國與國、聚落與聚落之間產生連
結。

不過邀請20名光溜溜的兜襠布族進入日本，
畢竟是件大事。我發信說：多方嘗試之後，還
是下次再配合吧。這時收到對方的回信。「這
不是單一化的『為藝術而創作的作品』，也不
是人類學博物館的作品，這是異文化的交流。
是村落對村落、藝術家對藝術家、也是國家對
國家的作品。」在接下來的長篇大論中，塔西
米克提到日本和菲律賓的交流，甚至二次大戰
中，兩國開戰的經過。「請將以上的想法傳遞
給當地的村落和地主，請他們接受伊富高送給
新潟的『情書』。」我無言以對。不只入國的
手續有問題，我對展出地區能否接受，也感到
不安。接下來，努力完成入境簽證、聚集資
金、拜託下條地區同意展出。他們不但全面接
受，還負責招待。於是菲律賓的小屋便在古郡
《盆景—II》所在的梯田上搭建起來。後來下
條人還去伊高富訪問、交流，伊富高人也再度
來參加2012年的藝術祭呢。

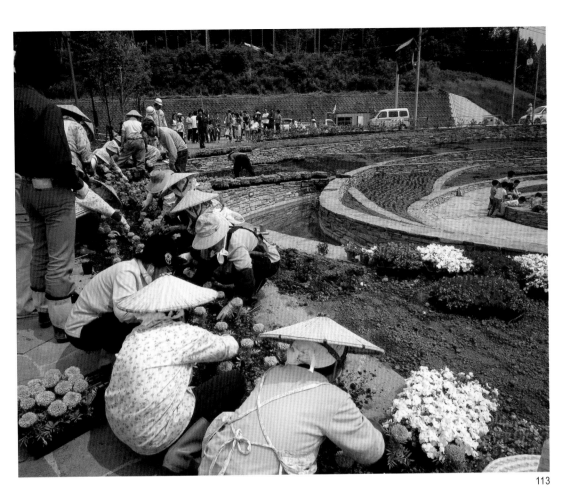

113 《創作之庭》（2003-）土屋公雄（日本）

從十日町市大街沿著國道253號前進，會經過好幾個隧道。十日町與松代由於高山相隔，過去屬於不同的文化圈。村裡的老一輩說，儘管村子距離不遠，可是在隧道尚未開通以前，兩個村子裡有許多人沒打過照面。

進入松代的山邊風景，首先可以看見道路分岔前好幾層彎月形的花圃。那是第二屆藝術祭時，由土屋公雄和當地居民、小蛇隊共同完成的《創作之庭》。

當時正值道路截彎取直的工程，於是道路與道路之間留下一些空地。一般只會在泥巴地上種草皮，正巧聽說新潟縣的「袖珍公園（Pocket Park）設置計畫」打算蓋公園，於是我多次拜訪，請求對方參加大地藝術祭，一開始無法獲得正面回應，經過一整年的懇求，好不容易才獲得首肯。

該計畫在1999年秋天展開，經過現場調查，舉辦土屋與居民的說明會，2002年7月正式動工。展期前的5月，由當地居民、政府、小蛇隊一起，超過150人參與，親手種植12,000株花草，完成美麗的花壇。

從事藝術祭由於要花許多時間、進行許多工作，因此需要耐性。長期的交涉對任何人都會產生壓力。《創作之庭》這樣結合公共計畫與工作坊，讓作品的製作跟當地居民產生深遠的關係，現在看起來理所當然的手法，當時可說是劃時代的嘗試之一。

當時參與的當地年長者，現在成立「松代稻草人隊」，在松代的「農舞台」周邊擔負起許多工作，是我們的強心劑。展覽期間他們兩人一組，輪班為訪客做免費導覽，介紹松代「農舞台」之美，是群可靠而爽朗的長者。

上左：114 ｜ 上右：115 ｜ 中：116 ｜ 下：117

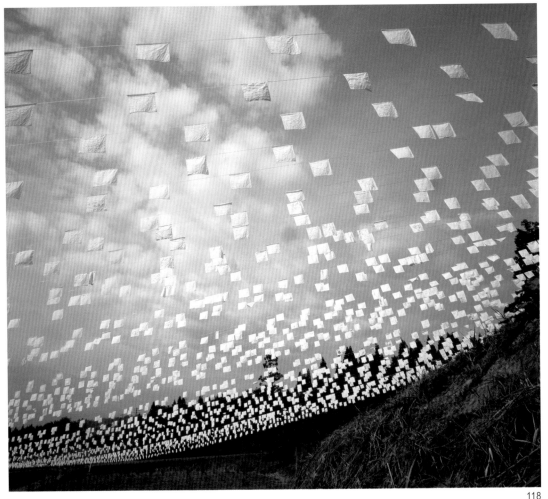

118

114, 115 《enishi》（2009）松澤有子（日本）
　　在舊赤倉國小體育館的天花板，把17萬根縫
衣針用天蠶絲串連起來，張開如蜘蛛網般的作
品，地面還鋪了針田。作者從展覽前三個月
便住進國小開始製作，村人起初是請她吃飯
糰，後來乾脆來幫忙，總共有400人提供協助
呢。那些婆婆每天通勤，拿細細的針穿線的
樣子，蔚為話題。作品題目《enishi》意思是
「緣」，作者體驗到超乎想像的「緣」的力
量。編號114的照片中90歲、80歲、70歲和60
歲的婆婆並排坐，簡直像是紀念碑並列的一
景。

116, 117 《曬架》（2006）Sue Pedley（澳洲）
　　以地方性的農具和衣服為動機，村民和小蛇隊
的成員在澳洲羊毛上刺繡。請慣於曬農作物的
村民協助，把編織物掛在讓稻穀曬乾的「曬
架」上。

―

118 《白色計畫》（2003）新田和成（日本）
　　將村子裡的人做的白布塊串起來，代表人與人
的心、也連接了世界、小孩與老人等不同世
代。靠著小蛇隊的努力、當地居民的協助、支
援，總共收集了12,215條抹布。這些抹布是由
當地的婆婆和小朋友共同完成的。

公共設施藝術化

藉由公共事業留下藝術作品

119 《POTEMKIN》（2003-）Architectural Office Casagrande & Rintala（芬蘭）

與其只是單純的把作品放在戶外，如果把藝術創作整合為公共事業的一環，則會激發出更具活力的發展。藉由這個方法，可以好好地為地方留下常設作品。
—

卡撒克蘭特與琳達拉（Casagrande & Rintala）建築事務所創作的《POTEMKIN》，以及理查・迪根（Richard Deacon）的《山》、多明尼克・貝洛（Dominique Perrault）的《Butterfly Papilio》，這些作品不只將場地與藝術品做很好的結合，更可說是公共藝術的代表作。特別《POTEMKIN》是讓我確定這一點的第一個案例，因此印象深刻。
—

這個案例要處理的是倉俁這個村落中遭非法棄置產業廢棄物的河邊樹林。我拜託卡撒克蘭特與琳達拉在這裡創作，心中已有成功的預感。
—

這個案例是新潟縣的「袖珍公園設置計畫」之一。以往這類把公園與藝術結合的公共計畫，幾乎都是得標的當地業者設置一座設計上沒什麼大問題但也沒什麼特色的公園，或者在遊戲設施的一旁，放置與周圍一點都不協調的雕刻。不過，在這裡不論是道路或公園建設，藝術家從一開始就能參與計畫，因此，既能保有做為「公園」的最基本要素，又能在公共預算額度內完成一個具有整體性的藝術作品，而非一般的公園。
—

在卡撒克蘭特和琳達拉將覆滿雜草與垃圾的空地變身成為公園的企劃案中，他們盡力削減不太有意義的遊樂設施與植物盆栽等要素，用不鏽鋼做牆壁，致力於創作豐富、清冽的內部空間。
—

進行製作期間，大家花了好幾個月討論牆壁要做多高、不鏽鋼要多厚，以及是否要設置三溫暖設備（結果是沒有）等問題。當地人從打掃現場開始，連藝術家停留期間的飲食起居，一切事務都照顧得無微不至。這樣的公共藝術，因為有當地居民參與，於是成更受當地居民厚愛的作品，也有這種優點。
—

當作品即將完成時，兩位藝術家帶著來自芬蘭、挪威、法國、阿拉斯加、波多黎各等世界

各國的學生參加工作坊，一起製作木頭長椅，並且完成《POTEMKIN》。

—

走進入口，首先映入眼簾的是有著枯木的庭園，和鋪滿回收玻璃做成的細砂小徑。10棵巨大的山毛櫸，純白的碎石庭院，宛如龍安寺、銀閣寺的白洲。我想，這不只是借景，作者應該希望來參觀的人，能用自己的腳去體驗吧。走進石庭深處，鐵牆裡側搭建了一間簡單的小亭子。作者刻意將河流延伸進作品，因此在寧靜的亭子裡聽得到潺潺水聲，有種消融般溫柔的氣氛。

—

前方田埂邊有城砦般高牆阻擋住視線，讓人意識到是在河的內側。雖然僅只如此，但是這個公園創造的空間，刻畫出人們移動的序破急（能劇舞蹈）的節奏，開放人們五感，其清幽吸引人們再度造訪。

—

該作品受到其他建築家的讚揚，名列世界知名建築物之列。就連藝術祭時，也有不少人大清早就來參觀，並且駐足休憩，是個讓疲憊的人休息的好地方。

卡撒克蘭特、琳達拉與學生們

遠景

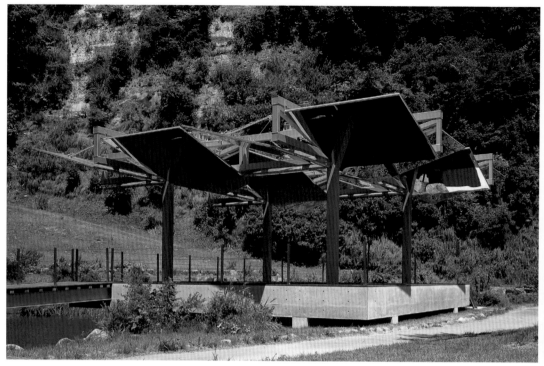

Text 02
———————

將震災復興的亭子變成能劇的舞台
———————

120 《Butterfly Papilio》（2006- ）Dominique Perrault（法國）

準備第三屆大地藝術祭時，正逢中越地震過後，因此有活用新潟縣的震災復興事業，在神明水邊公園重建涼亭的計畫。下條地區的居民對於藝術祭，從一開始便十分支持；對在他們重視的公園展出作品，更是贊成。
—

由於神明水邊公園靠近中越大地震的震央，周邊的道路和自來水管受到破壞、房屋倒塌的情況甚為嚴重。包圍公園的青山崩塌，露出光禿禿的山脊。打算在這座公園以池塘為背景興建涼亭的設計者，是來自法國的建築師多明尼克・貝洛。
—

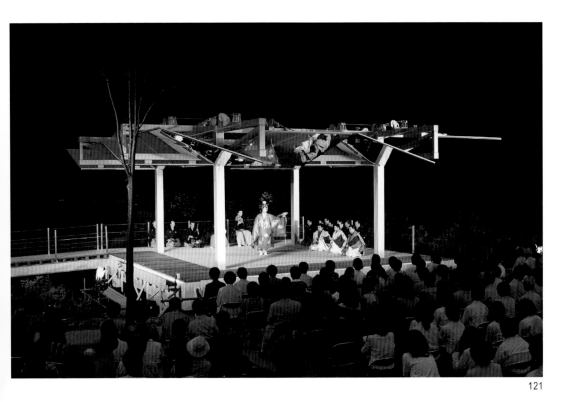

121

貝洛35歲即獲得法國國會圖書館設計競賽的一等獎，1995年更在同一座圖書館完成4棟有透明感的連棟建築，是後現代主義的新銳代表。2003年於俄國聖彼得堡的新馬利斯基劇場設計比賽中脫穎而出。雖然乍看之下與涼亭無關，但我對他有很高的期望。

—

我飛到法國向他提案。「你曾經在俄國聖彼得堡設計過世界最大的劇場，要不要嘗試在日本的越後妻有的稻田裡，設計一個最小的劇場啊？」

—

貝洛聽了之後立即答應，籌備興建以涼亭為名的能劇場。《Butterfly Papilio》是他設計過的最小的建築。

—

配合大地藝術祭，《中越大震災復興祈願「妻有觀世能」》，由土屋惠一郎擔綱演出的能劇、石田幸雄的狂言「佐渡狐」，還有觀世流二十六世宗家觀世清和的舞蹈「羽衣 彩色之傳」都在此對滿席的觀眾演出。從各個角度相連的屋頂之鏡，夢幻的映照出舞台上的人、水、綠。觀眾應該更能藉此體會人類之藝與自然的調和吧。

—

121　中越大地震災後復興祈願《妻有觀世能》（2006）

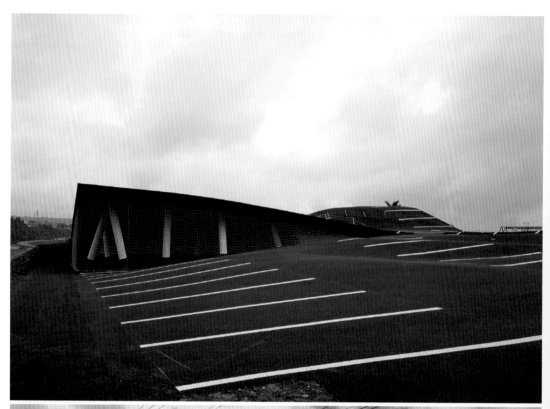

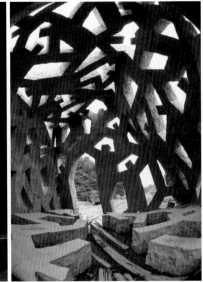

<div style="text-align: right">125　　　　　　　　　　　　　126</div>

Text 03

道路、停車場、廁所的藝術化

122 《山》（2006-）Richard Deacon（英國）
停車場椅子的一部分出現銀色管子的物體。越
過重複堆疊的管子，可以窺見黑姬山。不遠處
則有用相同素材做成的實用性椅子。

123 《Asphalt Spot》（2003-）R & Sie Sarl
d'Architecture（法國）
在設有廁所的停車場中，利用戶外作為展示場
域而創作的作品。糾結的黑色表面本就是地形
的一部分，也算是道路的延長吧。黑與白的起
伏線條與背景的山巒相互成趣。

124 《乘客》（2006-）足高寬美（日本）
在川西高中附近的公車站，並列著的約70張椅
子上，刻有高中生參加工作坊後的感想。

125 《峽谷的燈籠》（2000-）CLIP（日本）
松之山溫泉街入口的建築，具有設計、休息
所、廁所等多重功能。主視覺是代表旅館的燈
籠，歡迎探訪深山秘湯的旅人。

126 《泥巴人》（2006-）小川次郎／日本工業大學
小川研究室（日本）
河邊建的棚子是由象徵聚落村民的人型構成。
材料是用當地的泥土混加水泥，可說是「泥巴
水泥」。

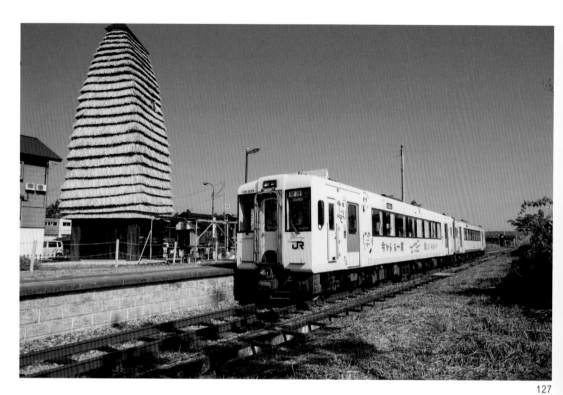

JR飯山線藝術計畫

JR飯山線連接長野縣與新潟縣。從第五屆藝術祭開始，我們策劃了JR飯山線藝術計畫，打算在越後妻有境內的飯山線車站展出作品，希望都市和鄉村的居民能以地區支線的「車站」作基礎，加深彼此的交流；更希望「車站」能夠成為邁向其後的村莊與大自然的「港口」。

—

越後妻有境內雖然有10個車站，不過2012年該計畫只在下條站和越後田澤站兩個車站實施，以各站周邊的特色為主題，發展、設計。至於由藝術家包裝的飯山線列車「藝術列車」，則委託讓—米歇爾‧亞伯羅拉（Jean-Michel Alberola）設計。

—

日本各地的支線火車由於人口外移和汽車的普及化，因此使用者減少，大多面臨存續的危機。這個情形在越後妻有也是一樣，比如觀光客大多開車來玩，因此使用者持續低迷。在JR飯山線的企劃案中，我們將地方支線與藝術結合在一起。如此不但充實地方的特色，更以鐵路不只是結合城鄉的物理性手段，本身也能成為交流的舞台，做為努力的目標。

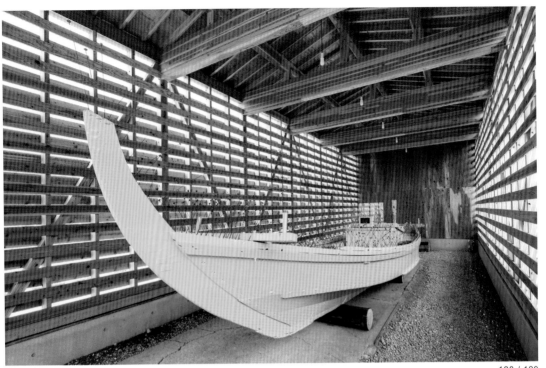

127 《藝術列車／Aller Retour—往返》（2012）
Jean-Michel Alberola（法國）
作者在JR飯山線從越後川口站到森宮野原站
之間運行的火車上，畫了各種人的臉，並漆成
黃色列車。車廂還有「現在開始，再說一次
吧！」、「在這裡散步，天空和大地會對你說：
『日安！』」等來往乘客對妻有的大自然留下
訊息。

—

《下條茅草屋頂之塔》（2012-）橘子小組＋神
奈川大學曾我部研究室（日本）
下條地區有很多蓋茅草屋頂的工匠，於是車站
旁出現邊長約2.7公尺、高12公尺的方型茅草
屋頂高塔。房內放置該地區的舊家具和農具，
簡直就像個小型民俗博物館。這個建築成為JR
飯山線藝術計畫的一環，也成為車站的象徵。

128 《船家》（2012-）Atelier Bow-Wow ＋東京工業
大學塚本研究室（日本）
在這個與越後田澤站月台平行的細長建築物
中，收藏著河口龍夫的作品。由於內外牆緩緩
隔開，使得內部包覆在柔和的自然光中。這個
建築物連接站前廣場，希望能夠成為地方與都
市交流的起點。

—

129 《航向未來》/《從水誕生的心之杖》（2012-）
河口龍夫（日本）
《船家》裡面展示的被無數種子覆蓋的漁船，
是為了「航向未來」的方舟。裡面房間湧出的
水柱在承接水的水槽上空飛舞，好像無數的手
杖，讓人聯想到這裡是生命的根源與對未來的
連結。

可以住宿的設施，詹姆斯・特瑞爾之作

130 《光之館》（2000- ）James Turrell（美國）

「光之館」所在的舊川西町，是越後妻有中平地較多，可以欣賞到大片天空的地區。這裡有興建山林小屋或露營區的計畫，於是我們就提議邀請藝術家來做。只不過，不能只是一般的山林小屋，必須既是藝術作品、同時也能體驗作品的住宿設施。

當時詹姆斯・特瑞爾（James Turrell）在美國亞利桑那州的沙漠地帶發表了《羅丹火山口計畫》，在美術界掀起一陣話題。他在死火山的火山口設置廣角眺望宇宙、可用肉眼觀測的天文台，這個作品可說完成了世界最大規模的大地藝術（land art）。為了和特瑞爾見面，我出發前往亞利桑那。

特瑞爾善於利用光影做出極為有力的作品。我們躺在亞利桑那的火山盆地上，聽特瑞爾談起他創作的種種。浩瀚天空分不清上下左右；光線連結遠古和人類。那是與藝術家一起做夢的時間。當他答應在越後妻有製作藝術品時，提出一個條件：要讓參觀者能住在作品之中。他希望當參觀者住在這個作品裡時，能夠自然的感受到晨曦與夕陽在天空時時刻刻變換光影的迷人樣貌。由於這個計畫的預算用來邀請世界級藝術家已經十分窘迫，最後我們從山林小屋群的提案中，選擇只建造名為「光之館」的迎賓館的住宿設施。

建築物的細節，參考自江戶時代以來就是大地主的星名家宅邸，在可望見信濃川與十日町的山腰建造這棟會館。二樓是餐廳、和式房；一樓是浴室、廁所和臥房。二樓部分屋頂設了可拉開的天井，讓人可以欣賞天空光影的徐緩變化。地板間設置了光源，浴室有光束射入形成夢幻式的光影。無論是天空秀、屋子裡各個設施的光影秀，只有住宿者才能體會到這些藝術。

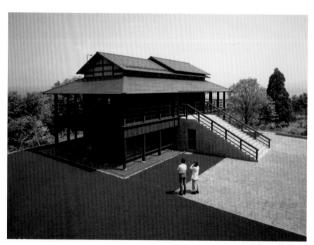

130 | 建築外觀

上、下左、下右：日暮時分的光影秀

獨特的據點設施

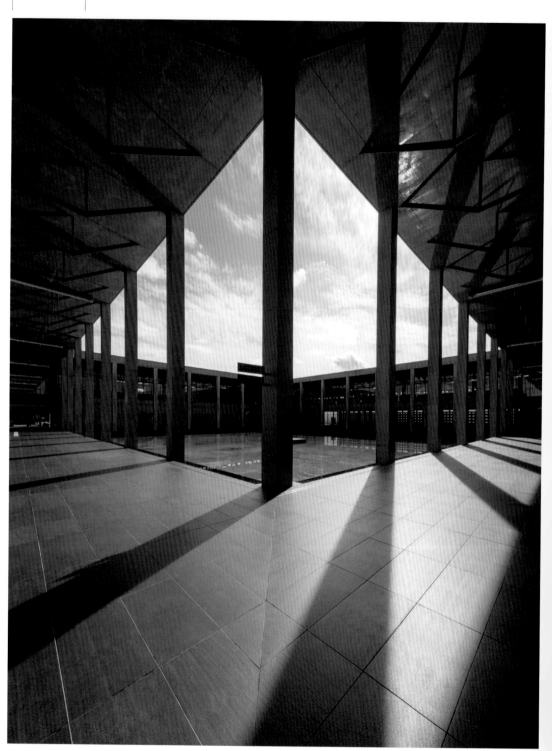

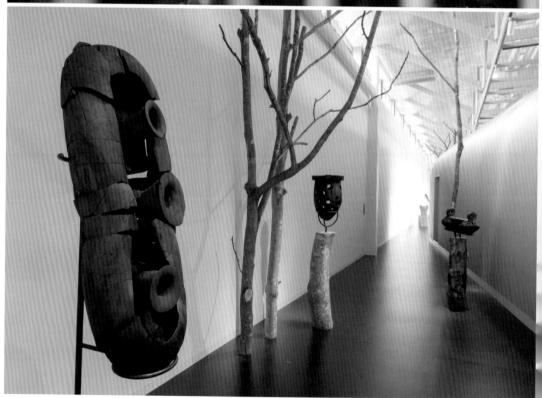

136

137

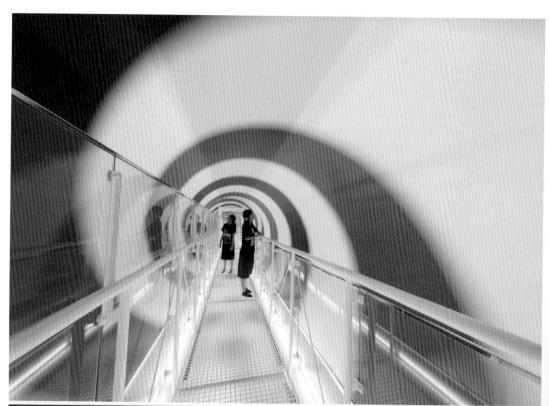

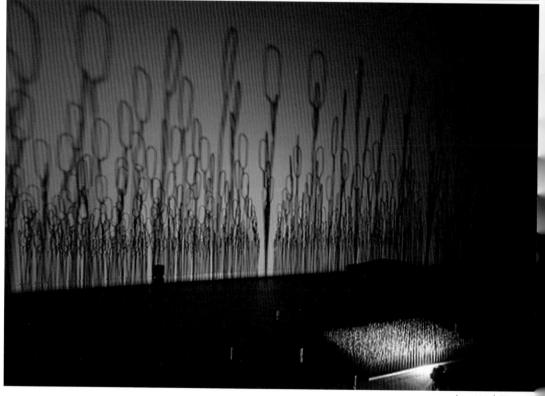

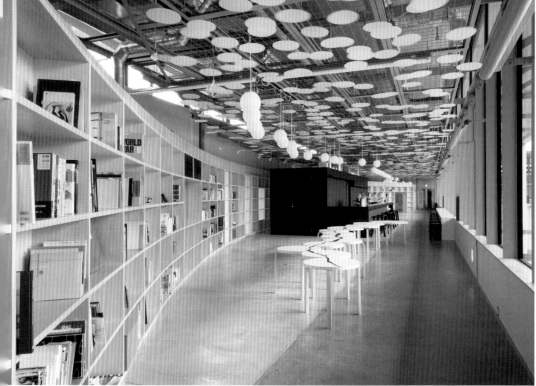

做為大門的美術館
──越後妻有里山現代美術館「奇那列」

「奇那列」於2003年完工，2012年變身成為美術館，重新開張。其實不管完工或重新開張，共通目的都是成為越後妻有地區的代表性建築，也期待該美術館成為當地的縮影。2012年成為美術館後，使這個目標更加明確。原本負責設計的原廣司，想把美術館建造成類似沙漠綠洲旁邊提供商隊休憩的帳篷。

——

沿著作品在里山旅遊，將可發現點點散落的村莊和其各式各樣的魅力。奇那列位在JR飯山線、北越快車喜悅線十日町車站徒步即可抵達的地點，這座美術館不只是藝術祭的相關設施，也是藝術祭之旅的出發點，或旅遊結束之際稍事休息的場所，更會使人重新心繫這個具多樣面貌的地方，該作品具有如此多重的功能。

——

2003年藝術祭時，《越後妻有交流館「奇那列」》為了活用大雪地區少見的大型半戶外空間，因此在迴廊設立了「樂市樂座」。包括二樓傳統工藝區，都對逐漸邁入空洞化的市區帶來很大的衝擊。由許多藝術家帶來的臨時作品，不但吸引了外界來的觀光客，也成功的將當地居民聚集起來，熱鬧滾滾的迴廊，成為大家共有的記憶，這對設施的利用上而言是非常大的資產。不過，後來十日町市感到光靠這樣無法持續的吸引人潮，便提出要求，希望能夠請設計師改建成具有現代美術要素的機構。

——

2012年，第五屆大地藝術祭展開時，將奇那列變成美術館成為當年一個重要的課題。為什麼是美術館呢？當初最早的構想是實現「周邊地區的縮影」，如同《松代雪國農耕文化村中心「農舞台」》和鄰近的城鎮山林感覺像是層疊成套的物品，因此想建造一座具有世界、現代、地方和里山交錯體感空間的美術館。

——

館內常設展示的作品有13件，分別是信濃川、越後的泥土、落葉闊樹林、村落、濃密的風景、隧道等土木構造物，以及繩文陶器、雪等。換言之，這些作品是把賦予越後妻有特徵的各種要素，與藝術互相衝突、包容之後創作而成。除了這裡，再也沒有其他地區更適合展出。

——

這邊說的「層疊成套」式概念，與原廣司設計的建築物並非無緣。純粹幾何學形態的正方體，正好具有調整四周紛亂雜陳的景觀的功能。水泥結構之外，作者使用了許多玻璃，呈

現出沉靜佇立的樣態，實現與外界分離的另一個世界。內部空間配置的幾個房間也利用了層疊的概念，好像建築物中另有建築物。觀眾透過這裡設置的作品，應該可以體會這種將世界封入一個區域的概念，進而發現日本列島的縮影也層疊封在越後妻有吧。

—

131 《越後妻有里山現代美術館「奇那列」》（2003／2012-）原廣司＋Atelier建築事務所（日本）
2003年開幕的越後妻有交流館「奇那列」，以地區內外「到越後妻有這個綠洲的商隊開設樂市樂座，所設的帳篷」為企劃概念。9年後的2012年，改建「奇那列」為現代美術館，常設展為以越後妻有為主題的作品群，以及配合四季的企劃展。

—

132 《Ghost Satellites》（2012-）Gerda Steiner & Jörg Lenzlinger（瑞士）
作者感覺越後妻有彷彿是「距離日本中心很遠的衛星」，於是利用住在越後妻有期間收集到的各種東西，組合成33具人造衛星，以歷史上的人造衛星為名，吊在美術館入口挑高的空間。

—

133 《隧道》（2012-）Leandro Erlich（阿根廷）
走在越後妻有地區，經常看到魚板形狀的倉庫和隧道。本作品將這兩個常見的景色結合在一起，像隧道般的倉庫、短小的結構卻看似很長。如此的設計讓參觀者的視覺產生混淆，達到雙重效果。

—

134 《浮遊》（2012-）Carlos Garaicoa（古巴）
銀紙製成越後妻有常見的屋舍和典型都市建築。銀紙在玻璃箱中閃耀著銀色光芒飛舞，然後如雪般飄落。使觀眾彷彿置身於銀色大雪和越後妻有的城鎮中。

—

135 《Phlogiston》（2012-）山本浩二（日本）
如森林般，展示在越後妻有採集到的18種闊葉樹碳化燒成的雕刻作品。原木的台座以及散布在展覽中的闊葉樹，都是用於作品的樹種。從這個作品，可以看見越後妻有的植被樣貌。

136 《Wellenwanne LFO》（2012-）Carsten Nicolai（德國）
螢幕上映照出依據周波數的變動使空氣噴出造成的水紋。天花板的閃光透過水盤，將其光與陰影用鏡子反射出來。作者想將他於信濃川流域感受的體驗，用「水」、「波動」和「共鳴」來呈現。

—

137 繩文土器

—

138 《Rolling Cylinder, 2012》（2012-）Carsten Höller（比利時／瑞典）
紅、白、藍三色是全世界共通的理髮店標誌。巨大的紅、白、藍三色滾筒將觀賞者全身包覆起來，讓觀眾有些驚慌失措，但亦同時產生新的身體感官覺醒與體驗。

—

139 《LOST #6》（2012-）桑久保亮太（日本）
備有光源，在黑暗中可以緩慢行進的鐵路模型。光影擴及整個房間，人們在移動中，可以依序觀賞光影中浮現的越後妻有過去的紡織機與器具。影子是風景，帶給觀眾視覺感受與想像空間。

—

140 《POWERLESS STRUCTURES, FIG. 429》（2012-）Elmgreen & Dragset（丹麥，挪威／德國）
把象徵20世紀的美術館的「白盒子」，以不安定的狀態堆疊。窗子裡閃爍著緊急事故的警示燈。這個作品設置在新的美術館中，相當具有批判意味。

—

141 《○in□》（2012-）Massimo Bartolini feat. Lorenzo Bini（義大利）
圓弧形寬廣的書架，不規則形的桌子連接起來表現出信濃川的模樣，圓形照明象徵雲，天花板圓形的雕刻，象徵水面反射的光影。作者在正方形的建築物中，設計了圓弧形的作品，表現出人與自然的關係，並以信濃川為主題，讓展示整體空間藝術化。

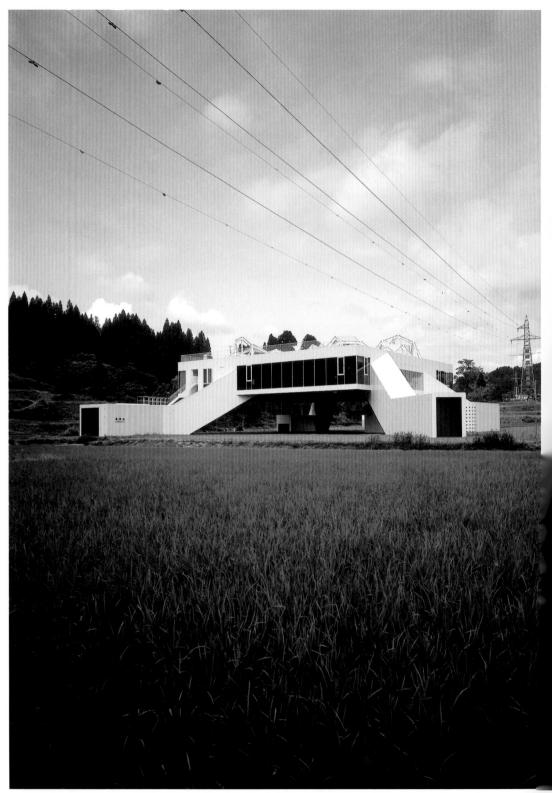

14

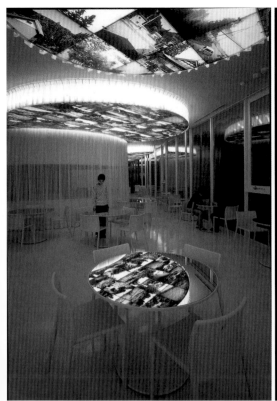

越後妻有整體縮影
——松代雪國農耕文化村中心「農舞台」

以喜悅線松代車站為中心，被鐵路隧道包夾的狹窄平地上有著老早就有的商店街，那是人潮聚集之處。越過鐵軌至小小的城山之間，則是梯田和稻田。基於把這一帶變成集越後妻有諸相之大成的田野美術館的構想，故設置了松代雪國農耕文化村中心「農舞台」做為核心據點。

準備第一屆大地藝術祭時，我往來國內外，搜尋可以設計這個中心的建築師。這個地方鄰近車站、位於高壓電線下、冬天鏟雪車會揚起漫天大雪。設計者必須花點工夫整理，才能表現出這個有點複雜的環境。我認為MVRDV建築事務所最適合，因此特別去拜訪他們在荷蘭的辦公室。

我把邀約的想法提交行政部門，但是和對方回覆「日本風格」的條件談不攏，因此觸礁。不過兩年之後我又再度提出邀請，這次不知怎的，居然通過了。

除了前述問題，附帶條件也有如山高。卡巴戈夫作品《梯田》（34頁）的展望台，要求原地不動保存下來。建築物底下要保持淨空，就連冬天也能辦活動。展示間與餐廳等各個空間要有藝術家親自創作的作品，這也希望以協作的方式進行……。MVRDV開開心心統整這一切需求，而農舞台是他們在歐洲以外設計的第一棟建築。

「農舞台」內外的作品加上散在城山間的作品，在一個地方就可以欣賞到50件，作品的密集度與充實度較其他地區還高出許多，引發其他地區不滿的抱怨：「作品太集中了！」

為什麼呢？其實在第一屆的準備期間，當時的松代町長驚人的大方造成很大的影響。原本我們計畫在越後妻有設置140件作品，可是大多數城鎮都有預算的問題，紛紛詢問可否盡可能減少設置的件數，只有舊松代町全盤接受，現在這些作品反而變成松代地區最珍貴的資產。

接下來，我想介紹一下「農舞台」的概念。

任何人都會感覺自己是世界中心，周圍是世界的縮影。如果說，日本的縮影在新潟，新潟

的縮影在越後妻有的話，「農舞台」就是越後妻有的縮影了。在「農舞台」，觀眾將可感受到日本山區丘陵的樣態。

—

因此哪怕只停留幾小時，也可以感受到越後妻有的精華。因為「農舞台」包括所有的要素。

—

農舞台的活動，將該地區務農為本的生活方式所具備的潛力，透過與外面世界的交流而產生新的價值觀。已經進行的有梯田里親招募活動（梯田銀行）與「農樂塾」、「農業師傅」等工作坊。

上：146｜下左：147｜下右：148

149

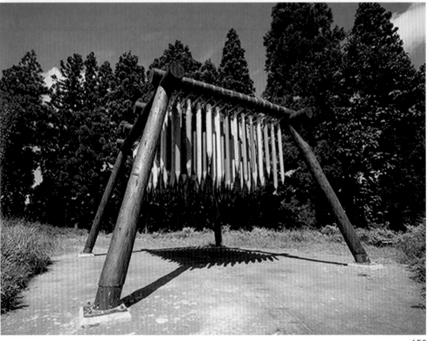

150

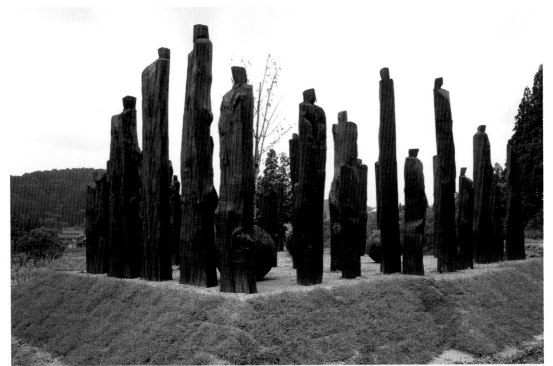

151

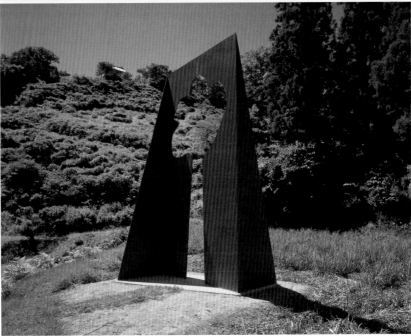

152

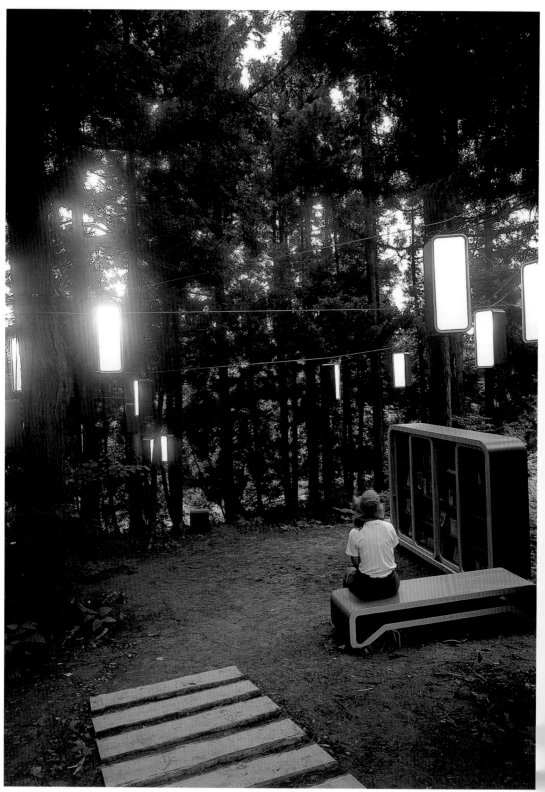

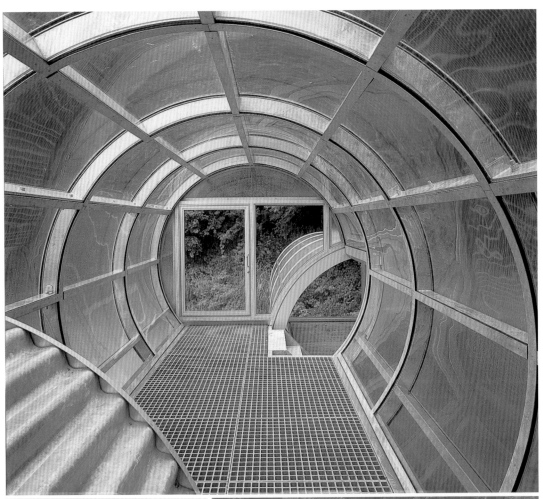

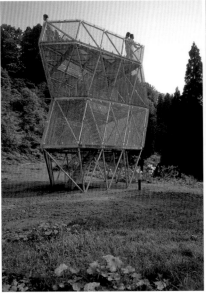

上：154 | 下左：155 | 下右：156

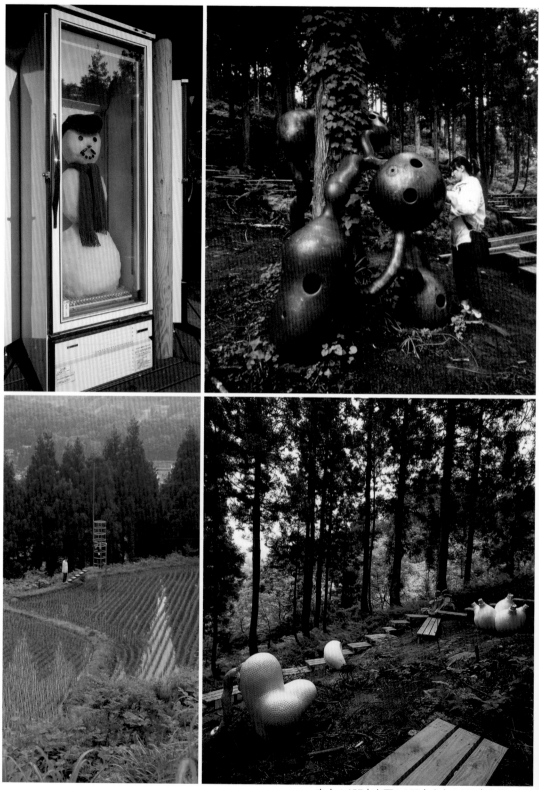

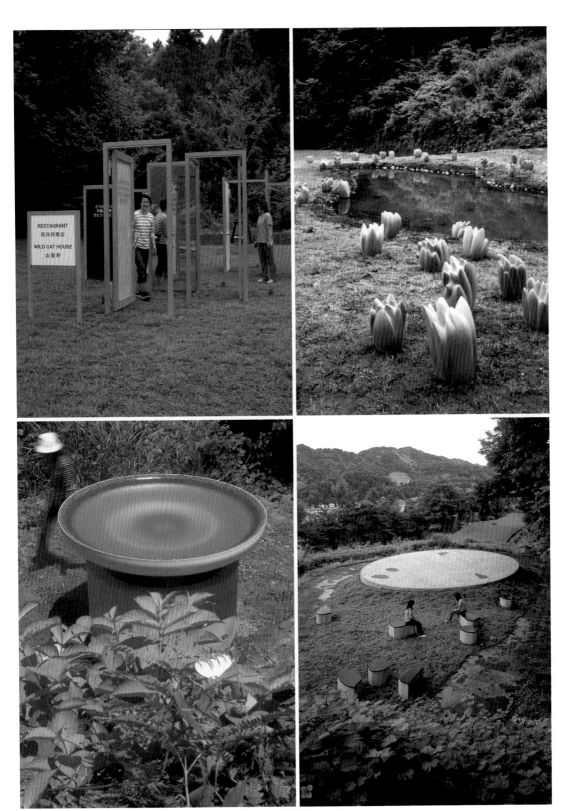

左上：161｜左下：162｜右上：163｜右下：164

142 《松代雪國農耕文化村中心「農舞台」》（2003-）MVRDV（荷蘭）

廣大的稻田裡，有座四隻腳的白色建築浮在半空中，這棟建築和房間本身便是藝術品。每個房間都陳列著藝術家的作品；透過食物、買東西、活動、體驗學習，了解雪國農耕文化。屋頂還設計了岩山的地景景觀。

—

143 《Café Reflet》（2003-）Jean-Luc Vilmouth（法國）

作者準備了大約100部立可拍相機提供給當地居民，請他們從自家窗口拍攝外面的風景。利用天花板設計的四個圓形照明，把一年內拍到的風景照片分成四季，投影在鏡面桌子上，反映居民的日常生活。作品放置空間是「越後松代里山食堂」餐廳，提供當地食材做成的料理，參觀者可以一邊吃飯，一邊觀賞桌上映照出的村莊情景，還可享受窗外綠油油的梯田。

—

144 《火焰周圍，沙漠之中》（2003-）Fabrice Hybert（法國）

經過設計，在圍爐裡間圍著火堆擺設長椅。牆壁上鑿了許多直徑約1公分的洞，使光線流洩進來。1001個形狀不規則的洞，象徵阿拉伯的神話故事「一千零一夜」。作品標題提及製作的當時美國正攻擊伊拉克，藉此提醒大家在自己所處的地區思考，同在這世界上同一個時間不同地方發生的事，與在此生存的意義。

—

145 《關係——黑板的教室》（2003-）河口龍夫（日本）

作者想，假如教室全是黑板的話，那該有多麼好玩，因此製作了一間黑板教室。牆壁、地板、地圖、地球儀，所有東西上面都可以用粉筆寫字畫圖。

—

146 《松代居民博物館》（2003-）Josep Maria Martin（西班牙）

在連接松代「農舞台」和松代車站的路上，豎立了大約1500根彩色長條木板。由松代全體居民，每家每戶決定自己的顏色，並寫上各自的屋號（這個地區原本屋子就有代號）。終點設置的螢幕上播映居民們以充滿人情味的演技，招呼觀光客的樣子。

—

147 《魚板藝術中心》（2003-）小澤剛（日本）

作者查明當地為何有多處魚板型屋頂的倉庫，這是將「喜悅線」進行挖掘工程時所使用的管路再利用的結果。將這些倉庫創作成藝廊，每間倉庫都可以透過附有魚眼放大鏡的窺視孔，窺探裡面的模樣。下雪期間積雪的景像也一併考慮在內，因此設計為7間大小不同的倉庫並列的模樣。

—

148 《記憶—再生》（2003-）井上廣子（日本）

橢圓形中間滿滿的玉石堆積出和緩的曲線，那一顆顆的玉石上刻著在這裡生活的人，心目中最重要的名字，刻字的那一面朝內，將這些玉石全埋進土裡，就算有一天名字消失，在這裡交會的記憶仍將留在人們心中。

—

149 《○△□之塔和紅蜻蜓》（2000-）田中信太郎（日本）

以藍天為背景，14公尺高柱上是一隻揚起翅膀的紅蜻蜓，這是此地的地標。越過樹林看得見紅蜻蜓的雕刻，或許就是這份風情，牽繫住在鄉村與住在都市的人內心的故鄉吧。

—

150 《顛倒城市》（2009-）Pascal Martin Tayou（喀麥隆／比利時）

一支支巨大鉛筆上，寫著世界各個國家的名字。鉛筆的城鎮懸浮在距離地面2公尺高的里山自然中。倒吊著的、色彩繽紛的都市，筆尖面對人們，給予往上看的觀眾巨大的壓迫感和威脅。

—

151 《砦61》（2000-）Christian Lapie（法國）

炭化的木像，群立在松代城遺址所在的山腰。漆黑的人像象徵人的生死命運，以及歷史的黑暗面。排成四方形的人像裡面則是球狀的物體，全體沉浸在謐靜的氣氛中。

—

152 《樹》（2000-）Menashe Kadishman（以色列）

作者在鋼板上挖空，做成樹的形狀。把理所當然存在的自然，變成這個截取的空間來呈現，反而更突顯自然環境的豐富。

153 《Fichte（雲杉）》（2003-）Tobias Rehberger（德國）
在德國，用「深遠之森」比喻思想和文學。森林中圖書館的書架，並列著翻譯成日文的德國文學選書。收集書籍的工作，多虧出版社和東京德國文化協會幫忙。Fichte既是德國哲學家費希特之姓氏，也是樹木「雲杉」之意。

154 《WD螺旋・第Ⅲ部 神奇劇院》（2003-）Hermann Maier Neustadt（德國）
3具桶狀雕刻，大到人們可以進入，並設計出迥異的室內空間。壓克力板和FRP玻璃纖織等半透明、鏡面材質做成的牆壁與天花板，讓參觀者不只可以看到外界的樹林和花草，也能看到自己的模樣，呈現沒有秩序、只能凝視自然與自己的空間。

155 《松代小塔》（2003-）Périphériques（法國）
從展望台的屋頂，可以透過杉木林看見小鎮的模樣。這個作品位於城山的露營區，正好夾在小鎮與後面山嶺之間。用鋼管和鋼板網搭建的小塔，從入口的地面到屋頂有四層樓高。

156 《米之家》（2003-）張永和＋非常建築（中國）
彷彿把風景如照片般鑲嵌進框架中，是個在稻田裡享受休憩的快樂場所。

157 《享樂當下》（2000-）Simon Beer（瑞士）
在紅色屋頂的涼亭中準備了6部冰箱，放進松代的兒童們做的雪人。一家6口的雪人，象徵越後妻有的六個地區。展覽結束後，雪人融化回歸大地。

158 《觀測所》（2000-）牛島達治（日本）
上下延伸的傳聲管，一隻耳朵傾聽土裡的聲音，一隻耳朵聽天空的聲音。參觀者必須沿著田間小路走進田裡，才能體驗這個作品。

159 《雪國杉樹之下》（2000-）橋本真之（日本）
隆起的外型來自這個地區大雪深埋的糾結樹根。不管哪一個作品都和周圍樹林融合，成為森林的一部分。

160 《宛如行光合作用降臨─從紅皮書植物開始》（2000-）小林重予（日本）
為了賦予雪的印象，用白色瓷磚覆蓋的立體造型物。造型是從新潟即將滅絕的三種植物聯想而來。

《步道整備計畫》（2000-）CLIP（日本）
CLIP擔任松代舞台所有的整理工作。利用原本就有的山路、田間小路、產業道路，做成連結分散作品的步道。是考慮環境設計、保護地表生態的作品。

161 《西餐廳 山貓軒》（2000-）白井美穗（日本）
用色彩鮮明的8扇門區分成8個空間，具體呈現出宮澤賢治的名作《要求很多的料理店》的情景。例如門上寫著對客人點菜的話語，讓人不禁沉迷在故事的世界中。

162 《水池》（2000-）立木泉（日本）
在原本梯田的位置設置水琴盤，當水從水盤滴落時，發出微妙的樂音。這個作品提醒大家不要忘了水是梯田存廢、能否繼續經營的關鍵。

163 《和平之庭》（2000-）Madan Lal（印度）
沿著小池如蓓蕾或嫩芽般散立的作品，那是用印度的質地軟的大理石做成的蓮花。對印度籍的作者而言，蓮花是和平之神，梵的象徵。

164 《融》（2003-）柳澤紀子（日本）
作者在城山的中腹，設計一個宛如安靜的、從天而降的圓盤。作品的題目是「融」，有人們期待春天到來，冰雪融化的意思。橢圓形馬賽克雕刻物裡面，用手工藏了大約15萬個，數量龐大的白色花崗岩。雕刻描繪出人類自太古以來的記憶之翼、礦石、樹林菊石，周圍不定形的椅子描繪出菊石飛散的情景。

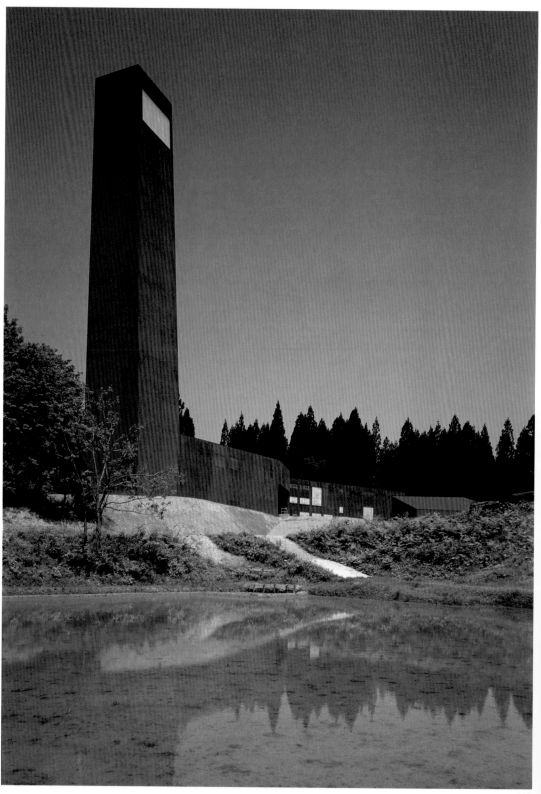

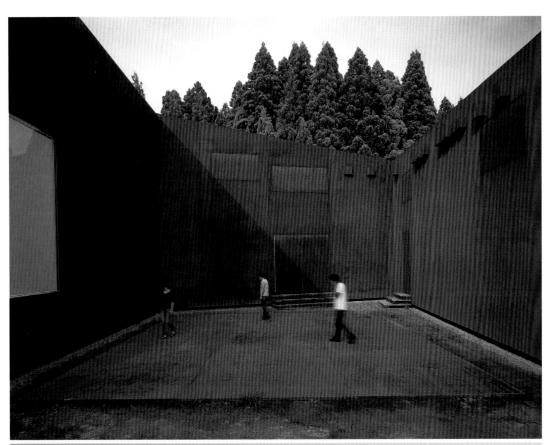

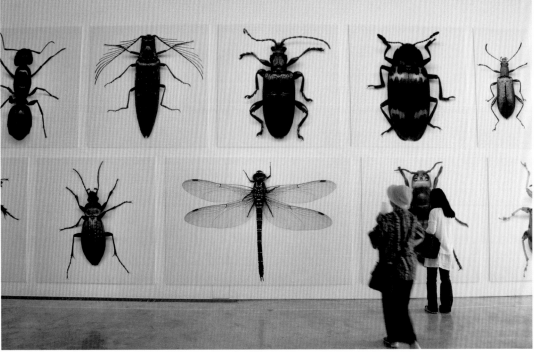

全體居民都是科學家
——越後松之山「森林學校」Kyororo

競賽中最重要的是審查員。對我來說，不論何時都希望能邀請到當代最有活力的作者或建築師等來當評審。因此《越後松之山「森林學校」Kyororo》（以下簡稱「Kyororo」。Kyororo是舊松之山町鎮上的特有鳥——赤翡翠——發出的叫聲）的建築競賽案，便請到青木淳、小嶋一浩、妹島和世三位擔任評審。

—

「Kyororo」是籌備藝術祭時構思的四個舞台（227頁）中，概念最為明確的一個。以當地人的智慧和經驗為出發點，目標是累積當地人生活科學，而不是學術研究。為了以「森林學校」為主軸，揭櫫「全體村民都是科學家」的目標，還邀請了宇宙物理學家池內了擔任監修。

—

比賽有相當多的件數參加徵選。設計不只必須具備科學館的功能、還要與周圍自然環境調和，以及考慮積雪的重量。結果由手塚貴晴和手塚由比企劃，以全面不鏽鋼結構、冬天和夏天全長有20公分的變化、展望台冬天被埋在雪裡，像艘潛水艇的作品脫穎而出。

—

「Kyororo」除了科學館的設備之外，也永久收藏了一些藝術品。例如以「不具形狀的藝術」為概念，讓參觀者留意腳下有水的遠藤利克；傾聽湧泉落入儲水井之聲的庄野泰子；以光代替宇宙線，讓觀眾身體彷彿沐浴在宇宙光線中，逢坂卓郎等人的作品，都與建築物一體成形。

—

當遠藤想建一個巨大的水槽時，引起很大的反對聲浪：「為什麼要這麼浪費？」案子因此觸礁。感到這可能是最後一個機會，當人們在臨時會議上質問我：「北川，你站在位於箱根的遠藤的鐵板上時，可曾感覺到底下有水嗎？」我回答：「非常可惜，沒有。」全場爆出哄堂大笑。「你很誠實。」案子終於獲得贊同。有趣的是，2004年中越大地震時，大夥兒都聽到遠藤的水槽發出「砰隆砰隆」的聲音，這下子大家終於感到有水了。

—

Kyororo身為科學館的收藏品之一是松之山出身的志賀卯助非常傑出的昆蟲收藏。周邊美麗的里山有80公頃之廣，也可以沿著珍妮・霍次（Jenny Holzer）的作品漫步其中。著名的「美人林」就在裡面。「Kyororo」公開招募選出具博士學位的三名學藝員、研究員，長期駐地（任期三年）舉辦自然觀察與山林保護活動、以及進行研究活動等工作。還獲選

「喜愛數理的模範地區」，從都市來訪的回流客也不少。「Kyororo」一邊嘗試錯誤，一邊展開各項活動。這段歷程使得「Kyororo」成為前所未見的存在。

165 越後松之山「森林學校」Kyororo》（2003-）
手塚貴晴＋手塚由比（日本）
如蛇一般的建築體，以週邊的步道為意象設計。爬上34公尺的高塔，可以觀察樹梢及越後三山的山巒起伏。覆雪時與融雪時的蛇，冬天和夏天長度有將近20公分的變化。冬天深埋雪堆裡，參觀者有著在雪牆之間穿梭而突然進入建築入口之感。所有窗戶都使用很厚的壓克力做成，夏天觸目所及皆是山毛櫸林與梯田；冬天則是雪的橫剖面。

166 《腳底之水（200m³）》（2003-）遠藤利克（日本）
從大門走進鋼鐵製的建築物，腳底下是200立方公尺的蓄水池。參觀者一邊在裡面到處走動，一邊想像著被鋼鐵封印，以致無法得見的水的質量。

167 《超高解析度人類大昆蟲攝影"Life-Size"》（2006-）橋本典久＋scope（日本）
在這個攝影展中，每張昆蟲的照片都被放大到與人等身。那是作者花了一年的時間，在當地採集到的昆蟲。連蜻蜓翅膀的細部與蝴蝶的鱗粉等肉眼無法得見的部分也都真實呈現出來，造型之美與多樣性令人咋舌。

168 《自然散步》（2003-）Jenny Holzer（美國）
到連接Kyororo的須山森林散步時，便會看見這個作品。102顆石頭刻了102句話。這些石頭散佈在長約1800公尺的自然步道上，向參訪者訴說。

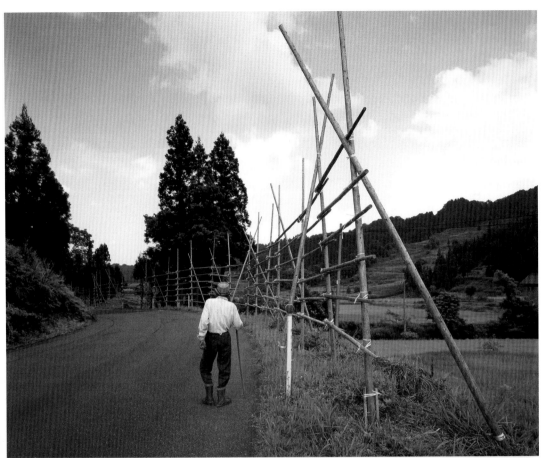

脫美術，泛美術

川俣正〔日本／法國〕
—

169 《松之山計畫》（2000-）｜170 《松之山裝置》（2000）
171 《松之山計畫》（2003）｜172 《中原佑介的宇宙學》（2012-）

大地藝術祭雖然包含了各式各樣的要素，但是其中大眾藝術、生活藝術這部分，如果是從處理觀念藝術的美術黑手黨來看，看起來甚是危險。不過越後妻有在這方面比一般情況要深入且徹底，也因此使得像川俣正這樣的大藝術家也從心裡發出共鳴。
—

川俣正可說是支撐全球美術界的日本代表之一，他也一直持續思考身為藝術家的使命。
—

川俣正一方面從第一屆開始就參加大地藝術祭，一方面也在世界的舞台上數度發現越後妻有；從這個過程，他可以看到越後妻有和世界藝術界的關係。
—

當地人習慣在9月架木架，曬收割的稻穀，因此第一屆藝術祭時，川俣在7月架起曬稻穀的木架，稱之為《松之山裝置》。《松之山計畫》則是搭建森林廣場，與當地居民、學生展開長期的工作坊。川俣每年會在松之山地區住一個月，一邊與參與者交流，一邊製作建築物。
—

第二屆《松之山計畫》中的一環，便是配合越後松之山「森林學校」Kyororo，設立讓人行走的步道、涼亭、戶外木製陽台等，讓人們可以充分欣賞四周豐富的自然景色。以前越後妻有曾經有過無人看守的攤販，當客人要買攤子上的蔬菜時，只需把錢投進旁邊的小錢筒就行了。這個依據信賴關係產生的銷售行為、這樣的道德觀深深吸引了川俣，因此這一次他重新設置了30個無人看守的攤販，歡迎附近的農家參加。
—

第三屆時雖然為了使計畫恆常進行，打算建基地，而做出松之山「入住計畫」，可惜後來停擺。
—

不過，當初剛開始舉辦藝術祭時，幾乎沒有人願意進入越後妻有的深山，因此作品的評價也沒有機會提高。說起來，這雖是個名為美術的計畫，我個人覺得這個構想十分獨特，包

含背景的森林景觀在內也十分賞心悅目，但是我不認為有多少觀眾能夠理解。這段時間對川俁來說，應該相當艱苦吧。這個時期，川俁擴展了他藝術表現的幅度，除了大型的裝置藝術之外，世界的藝術界中，川俁正這個藝術家的存在開始日益茁壯，此時，也正是川俁將創作基地從日本轉移到巴黎之際。

—

接下來第四屆，川俁從法國回到越後妻有。為了製作靠美術振興地方的全球性檔案，特別在舊清水國小展開《地域藝術研究所（Interlocal Arts Network Center）》，展示全世界藝術計畫的資料，展覽期間還邀約各式各樣的貴賓，來參加公開的研討會或論壇。川俁企圖讓越後妻有邁向國際化，但他同時也做出辛辣的言論。對我來說，這一場檔案展的構思，既是美術品、美術館，也是作品的倉庫，在反覆使用中改變意義的作法，也成為廢校活用的典範。

—

第五屆藝術祭時，在同樣的舊清水國小展出大地藝術祭顧問、已故美術評論家中原佑介捐贈的藏書約2萬冊，以及為了表現中原與藝術祭深厚的關係，策劃了《中原佑介的宇宙學》。這個作品深受好評。川俁這時第一次讚美「巴黎之後只有越後妻有」。我想，川俁至今的工作，可以說與大地藝術祭的檔案化密不可分吧。

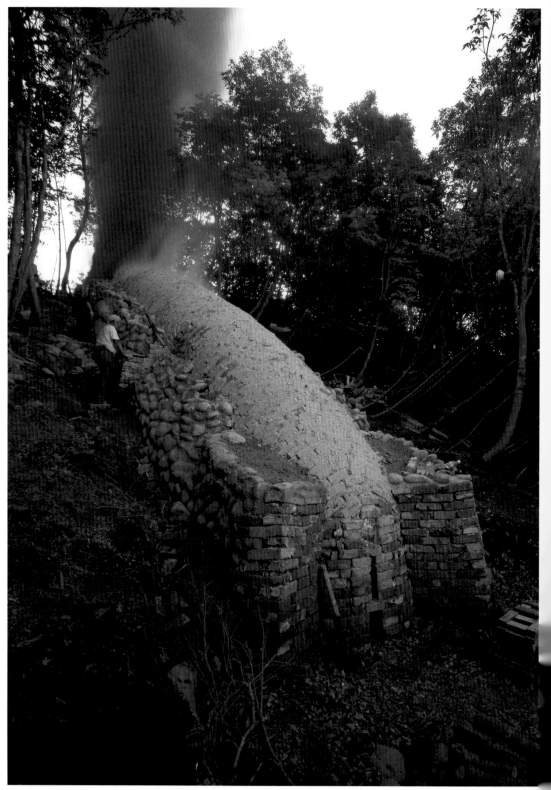

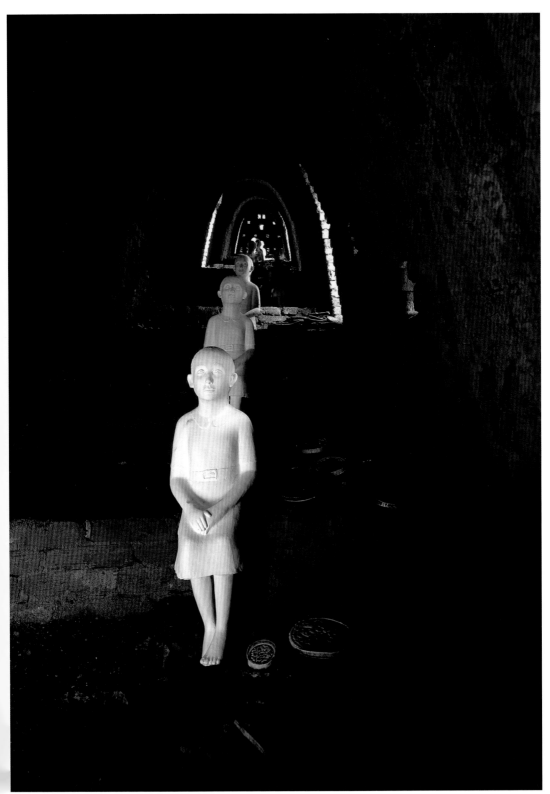

探究美術館的存在方式

173 《龍現代美術館》（2000-）蔡國強（中國／美國）

中性的空間真的可以讓作品活過來嗎？藝術不應該是「因為在這裡，所以存在」嗎？

—

來到津南滑雪場陡峭的坡面，茂密的樹林間出現一棟磚造的建築。從旁邊爬到最上端，可以遠眺信濃川壯闊的河岸坡地重疊的景色。這個建築便是蔡國強的《龍現代美術館（DMOCA）》。

—

由於蔡國強的故鄉是中國福建，因此他把在近代化的過程中被廢棄了的龍窯，搬到日本的越後妻有。龍窯是中國發展的一種坡窯，利用火焰由下往上升的原理，沿著山坡築成燒陶用的窯。像近期一般坡窯那樣，龍窯也不分燒成室，從爐頭到出煙口只有一個房間（單一空間），其直筒造型宛如一條巨龍，靜臥山邊。

—

蔡國強把以前龍窯被解體的土磚、窯土、甚至土磚搭建完成後將窯全體燒乾固定的松樹柴薪，一古腦兒的搬來津南滑雪場。他從中國請來4位專業陶藝工人和他自己工作室的技術指導辰巳昌利、小蛇隊精銳部隊們一同在泥巴裡奮戰搭建龍窯。2000年開工生火，其發出的赤紅火焰，據說連十日町皆可看見，十分壯觀。

—

《龍現代美術館》不只是可以實際使用的龍窯，也是蔡國強的作品，更是由蔡國強親自擔任館長及策展人的美術館。龍窯的兩側開了許多洞，原本是把土胚放入和取出成品的窗口。變成美術館之後，變成觀眾的出入口。

—

身為美術館，必須要有想欣賞作品的人以及想展示作品的人才能成立。儘管想欣賞作品這件事這麼簡單明瞭，為什麼要把美術館變得如此複雜、麻煩又花錢呢？這就是蔡國強的想法，基於此，沒有員工、沒有空調、沒有保險、也沒有保全人員的美術館啟動了。

—

開展的展覽，從選擇藝術家到交涉、現場製作，全由館長兼策展人蔡國強一肩挑起。每三年一次的藝術祭，蔡先生持續擔任《龍現代美術館》的指導工作。儘管他在世界各地飛來飛去，十分忙碌，卻沒有一次放棄的持續到現在，真的是非常偉大。

從第二屆奇奇・史密斯（Kiki Smith）展出的《小休止》（2003）開始，這座美術館陸續展出宮永甲太郎（2006）、馬文（Jennifer Wen Ma）（2009），以及2012年安・漢米爾頓（Ann Hamilton）等各國著名藝術家的作品。

位於陡坡的《龍現代美術館》，展示空間細長、黑暗且濕氣重，而這也是藝術家作品的內部……，不但與「白盒子」空間的美術館呈現極端對比，而且再也沒有其他場所比這裡更多限制了。但是也正因如此，出現了數件除了此地之外無法成立的美麗藝術。這種逆轉現象頗值得玩味。

174 《小休止》（2003）Kiki Smith（美國）
在《龍現代美術館》中擺設一些陶製品，例如坐在台階上的少女雕像、木柴薪束、雪的結晶和櫻花等，編織出森林的故事。

175 《雖不知要去哪裡，但是知道身在何處嗎？》（2009）馬文（中國／美國）
在美術館裡面埋了將近1噸的墨，於是階梯狀的黑色池子成為反映來訪者姿容的鏡子。被塗黑的窯的外面，植物持續生長，使黑色的外表染上綠色面容。

176 《妻有自行車賽》（2006-）伊藤嘉朗（日本）
177 《帝王籤遊戲》（2012）Meshac Gaba（貝南／荷蘭）
178 《土之音》（2003-）渡邊泰幸（日本）

打開五感的聲音

我認為里山是自然與其中生活的人類生理的總量。藝術家嘗試使用各種形式感應里山的生理，有人則用聲音顯示里山的魅力。

———

第一屆時洛夫‧由呂斯（Rolf Julius）從松代車站地下道到山裡，做了許多設計好讓人們感受到深山的聲音。例如利用擴音器採集路面微弱的人聲、鳥叫蟲鳴、風吹拂的呢喃，在這些聲音的引導下，反而使參觀者的心情更加寧靜。強納生‧貝普拉（Jonathan Bepler）的《瞬間的交響樂：為丘陵和深谷寫的聖歌》（2003）則是在山裡開車時播放的CD，「移動聲音的卡車」是由山林、當地居民、觀光客共同譜成的交響曲。亨利‧哈格森（Henrik Hakansson）的《聲音之波》（2006, 2009）讓來訪者進入觀眾席，戴耳機傾聽眼前經過強化後的大自然的聲音，例如風吹拂植物的聲響、鳥叫蟲鳴，讓觀眾親身體驗大自然演出的音樂劇。渡邊泰幸於2003年創作《土之音》以後，持續創作利用當地居民和土地發出的聲音，譜出樂曲。

身體表現是有未來的

大地藝術祭不論展覽期間或其前後的時間，皆安排了許多活動。其中最特別的是2003年國谷惠太等人提議的「運動捉迷藏」大會「良寬盃」。規則是把踢罐子和捉迷藏結合在一起，在神社、學校的操場舉行紅白對抗，3次比賽分勝負。不只當地居民，來訪的觀光客也踴躍參加，大家忙著把身子躲在建築物、大樹背後，在追逐的過程中，現場的氣氛亦融入體內，每個人都度過興奮的1小時。

能夠跟身體產生互動的行動藝術，今後將益發重要。比方大地藝術祭中，電影作品相當少，可能就是因為大多數的作品需要靠走動來欣賞，因此坐在屋子裡靜靜看電影相對困難。就連活動，比起講座等文化性質，需要行動的也比較受歡迎。像「妻有旅遊」、「後天盃」（134頁）這些持續多年的活動，都是運動類型的。2012年，把歐洲非常受歡迎的《帝王籤遊戲》放大成等身大小。運動的說服力極強，今後應該會擴大並持續吧。

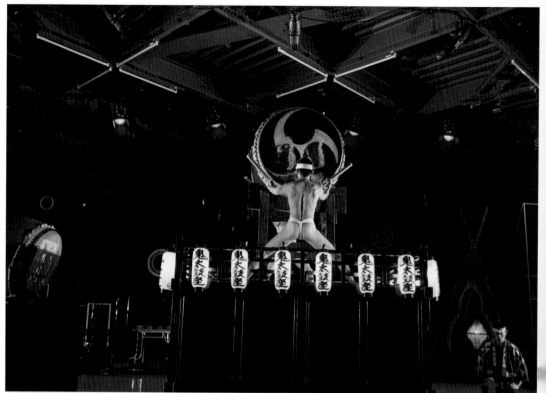

179

180

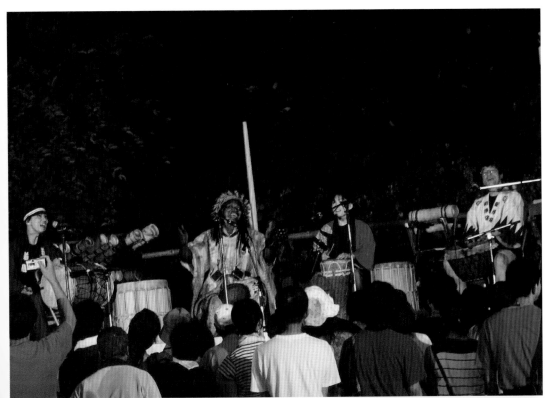

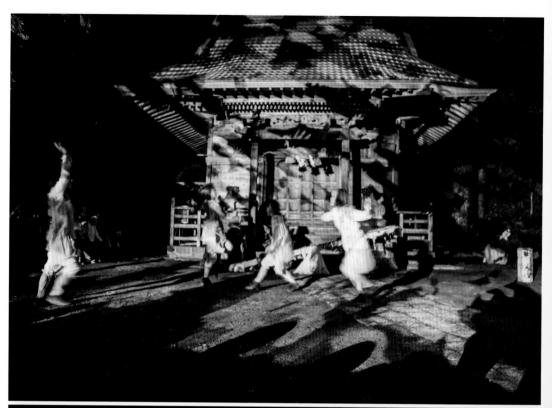

在鄉間舉辦祭典

今後我們要致力於表演藝術。表演藝術家把空屋或廢校當成營地，在與當地居民交流當中製作作品，或是在東京公演前先在越後妻有舉行彩排預演。藝術家和地方構築了深厚的關係，使都市與鄉村產生交流。

—

今天小劇團光靠表演本身，恐怕很難維持生計。為了能夠持續表演生涯，偶爾需要打工。希望今後藝術家可以把「在越後妻有一邊從事農耕，一邊演戲」做為一種選項。這樣的挑戰也不壞，對吧？

—

有些一次性的活動十分花錢，尤其是想在距離東京有點遠的地方辦活動，如何聚集來客更是一門大學問。可是我認為這些活動，是從寧靜的日常生活中擠出過剩的而且濃縮的時間，畢竟任何人都需要慶祝的時間啊。雖有辦法從制度裡提撥預算，然而那一點錢，對總金額簡直是杯水車薪。怎麼辦呢？還是回歸到原點「出售身體」，也就是，只能銷售我們原本擁有的技藝。觀眾看到演出者、營運者，也就是我們，「如何出售身體」來付錢。竭盡全力使出看家本領，世阿彌、觀阿彌當然不用說，日本藝能的原點就是這個吧。

—

該做什麼，讓越後妻有的生活更有趣，又能脫離衰敗之路？這一點與如何把現有的演出、戲劇搬到越有妻有息息相關，也成為我的一大課題。

—

179 《BEAT ASIA》（2009）
鬼太鼓座、印尼舞蹈與打擊樂器小組、Bimo Dance Theater和Kanahan，由從事農耕且有心智障礙的人共同創作，自然產生的團體音樂及舞蹈。

180 《柬埔寨，我們的村子》（2009, 2012）Phare Ponleu Selpak（柬埔寨）
融合戲劇、舞蹈、柬埔寨傳統技藝要素的新型馬戲團。

181 《世界太鼓祭》（2006）
由法國的L'ACOUSTEEL GANG、韓國的PURI、喀麥隆的Bami Jean Tsakeng、八丈太鼓、竹管弦樂、日本鬼太鼓座等，來自世界各國的知名打擊樂手表演樂曲，這個《農舞樂迴廊》讓沖積地的稻田活了起來（43頁）。

182 《Matsunoyama Genki Ekkenou Theatre》（2009）森繁哉（日本）
舞蹈家森繁哉從2005年開始與越後妻有產生很深的交流，持續透過藝能讓地方活化再生。

183 《see / saw》（2012）Nibroll（日本）
作品名稱叫「see / saw」，也就是看見 / 看過的意思。以地方相關的故事、舞蹈、舊工具為動機，和當地人一同表演。是一個以神社為中心創作的舞蹈演出。

184 《松代淨琉璃劇場》（2006）勘綠（日本）
勘綠從2003年開始，以和當地居民集體工作為基礎，突破木偶淨琉璃戲的框架，創作出新的作品。

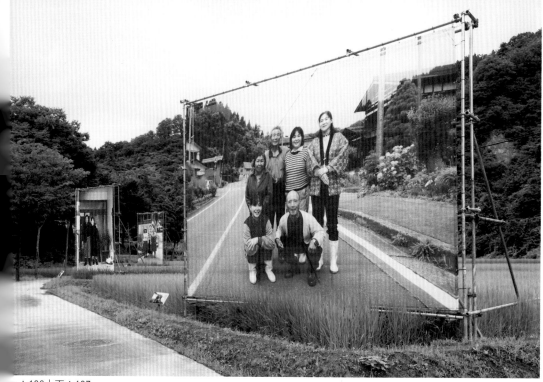

在越後妻有的土地上拓展新的攝影表現

大地藝術祭的作品中很多和攝影有關，例如第一屆時，江頭慎的《慢速箱：低速移動的大型針孔相機之後影像：用相機拍攝，再把相片固定在大型玻璃板上，再構成影像與時間》，在這個作品中，作者帶著手製的巨大針孔相機（Pinhole Camera）到200個村落做田野調查並加以記錄。從第四屆開始，大成哲雄和竹內美紀子的《上蝦池名畫館》（61頁）讓聚落的人模仿世界名畫，成為被攝影的對象，留下許多讓人印象深刻的佳作。2006年改建空屋，拍攝造訪人們的遺照與全家福合照的《名山照相館》（97頁）、2012年收集現代亞洲攝影與影像作品的「亞洲攝影照相館」紛紛開幕。同時承蒙2000-2003年安齊重男、2006年宮本武典、2009年中村脩、2012年石川直樹，為藝術祭拍下紀錄照，因此也與這些攝影家產生關係。

—

我開始意識到攝影，應該說是2002年第二屆的活動，當時插花大師中川幸夫沿信濃川河岸，讓100萬朵鬱金香的花瓣從天而降，那就是《天空散花「花狂」》（206頁）的活動。後來和負責設計指導第二屆官方海報及目錄的中塚大輔聊天，衍生出請森山大道幫中川的插花藝術拍照的構想。後來中塚請荷蘭籍的藝術家克里斯丁·巴斯提昂斯策劃《越後妻有版「真實的李爾王」》（64頁）舞台劇，並請森山大道攝影、指導書本的編輯。在這本《迴轉彼岸》中，收錄了森山拍攝的越後妻有的景色。對於像個獵人般以黑白攝影捕捉新宿的都會風貌的森山，在越後妻有最想拍攝的卻是繁花盛開色彩繽紛的道路花園。森山拍攝越後妻有的角度雖然與其他人不一樣，卻仍具有普遍性。巴斯提昂斯不是在東京，而是在越後妻有，找到高度經濟成長後的日本縮影。這一點和森山的攝影有著驚人的異曲同工之妙。

—

攝影家依照本能、生理，發現些什麼然後拍攝下來。這種直接性正是魅力所在。透過攝影指引，不但把土地和人類的古老記憶連接起來，也和世界這麼廣大的場域連接起來。對於不論是攝影者或被攝者，他們都在創作一個故事。攝影是介紹越後妻有非常有效的媒體。

—

第五屆結束後，大地藝術祭的作品也產生一些變化。早期作品多以攝影當作表現的材料，近期抽象度增加，應該是藝術家在追求咀嚼時間和場所之後的新表現吧。光把素材收集起來陳列的表現法，未免流於平庸。畢竟如果主角只是藝術家，就很難有富於魅力的作品。以2012年第五屆，《鼯鼠之館》展出中里和人拍攝的「山溝（山間為了開墾田地而挖的坑道）」為例，宛如發現了異世界。這種山溝連當地人都不曾見過，知道的人十分有限。

就這個明顯的層面來看，「山溝」雖然是藝術品，卻也同時近似地質調查。儘管多面向、超越領域別的作品讓人感覺莫名其妙，「難道這是攝影表現？」但我認為單純的攝影缺乏深刻意涵。

—

曾經在第一屆大地藝術祭擔任顧問，2011年去世的美術評論家中原佑介，曾經針對攝影和照片寫過這樣一段話：「時間與空間互相交錯、變動，才會產生豐富度。」對於均一、平板、缺乏變化的現代化時間與空間來說，我希望越後妻有如同中原佑介所言，今後能夠成為激發活力的場所。

—

185 《迴轉彼岸》森山大道（日本）／現代企劃室策劃
　　為了拍攝「真實的李爾王」而造訪越後妻有的森山，所拍攝的里山風景。

—

186 亞洲攝影照相館（2012）
　　在已經廢校的舊名山國小，展開日本與中國的攝影家聯展。館內還設計了名山聚落的資料和紀錄照片存檔及展示室。照片有榮榮＆映里的《妻有物語》。

—

187 《家族的制服》（2009）西尾美也（日本）
　　作者由住在岩瀨村的三個家庭中，選出數十年前拍的全家福照片，讓同樣的成員在同樣的場所，穿著作者重新複製的與過去相同的服裝，重現舊照片中的情景。作品設計展示於梯田、周邊民宅、巷子這三個家庭原本生活的場域，希望讓觀賞者在村落親密的氣氛中，思考家族存在的方式。

188 《太古之光〈表層Tunnel〉》（2012）中里和人（日本）
　　為了增加耕地，改變河川流向，製造「沖積地」時挖的簡單坑道，稱之為「山溝」。從江戶時代到明治、大正時期，總共挖了好幾百條山溝。

188

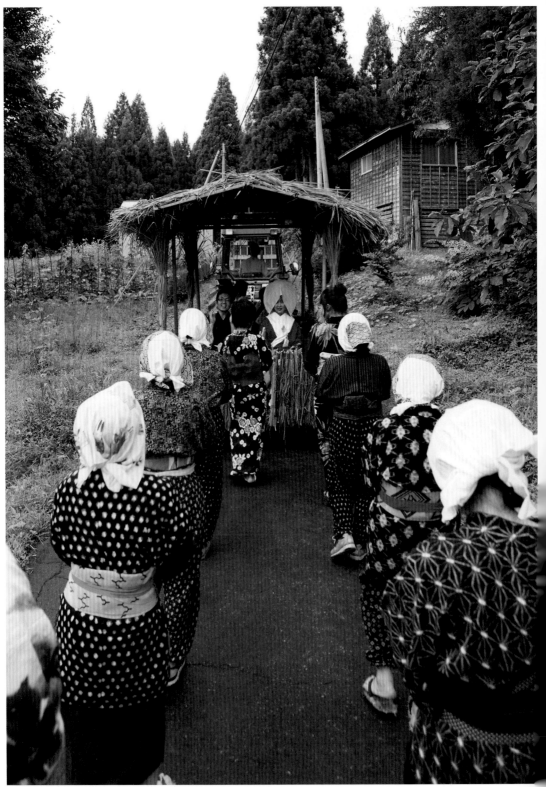

人類創作的東西都是「美術」

所謂「生活」指的是飲食起居、耕種田地、打獵捕魚、紡紗織布、生兒育女等等瑣碎的日常生活和節日慶典時的祭典。所有人造的物品與大自然產生出來的複雜關聯就是「美術」。換句話說，我們的四周都是美術。

—

自從中產階級革命以來，特別是繪畫和雕刻，這些離開實用性範疇而獨立的類型，被稱為「純藝術」（Fine Art），並受到崇尚。可是，就連最被認可是「純藝術」的繪畫，實際上也不可能完全脫離實用性。例如日本自古以來，許多名畫便是畫在紙門、窗戶、天花板上。換句話說，繪畫和家具是不可分的。

—

留在拉斯科和阿爾塔米拉的洞窟裡的圖畫也一樣。以前的人在狩獵、吃肉、把動物的皮曬乾、縫製皮衣之餘，利用空閒時間，把生活的情景描繪出來。因此現在我們看了圖畫，才能想像當時的生活。

—

舞蹈現在也被納入「純藝術」。但是日本舞蹈的起因是有神話的，受到性格凶暴的須佐之男所迫，天照大神躲進天岩戶裡面，不肯出來。天照大神不出來，就沒有太陽。於是眾神想出一個法子，安排天宇受賣命跳舞時故意露出胸部。她的舞蹈引發眾神哄堂大笑，連天照大神也因好奇而離開洞口。這裡的舞蹈就是祭典，只有被選上的人才能上舞台，但祭典並非是觀眾得畢恭畢敬觀賞的東西，而是生活的一部分。

—

像這樣，凡是由人類創造出來的東西都是美術。我認為其原始部分則是「生活藝術」。

—

鶴見俊輔曾經為藝術定義。他表示，專業人士所做、只有專業人士才能接受的是「純藝術」，雖然也是專業人士所做，但受大眾喜愛的是「大眾藝術」。至於創作者不限定專業人士，而且受大眾喜愛的，則屬於「限界藝術」。例如市井俚語中的繞口令、勞動歌、賀年卡等，這些藝術品反映出多采多姿的生活樣態。生活與藝術重疊的部分，應該就是鶴見所謂的「限界藝術」了。可是，我認為：這樣只是從藝術的層面來看生活藝術，而且僅只依據歐美美術史及其概念衍生罷了。

—

我思索的「生活藝術」中的「生活」，絕不僅只單純的活著而已，還包括概念式的生活。就像祭典、情書以及每天必須吃飯一樣，是日常生活中不可或缺的東西。

「與周圍的人、自然環境產生關聯的各種技術」，這是貫穿大地藝術祭的一大宗旨。不需要堂皇的大道理，只需要想「如何能把竹子變成道具呢？」就夠了。美術就是這麼簡單，生活的一切離不開美術，日常生活盡在美術中。

—

除了《產土神之家》、《缽＆田島征三 繪本和果實美術館》、磯邊行久的《川三部曲》等作品，為了向在大雪地區負責鏟雪的勞動者及其技術致敬，烏克里斯以鏟雪車演出《雪地舞會》；巴斯提昂斯將老爺爺老奶奶的半生與現今的孤獨，用《越後妻有版「真實的李爾王」》表現出來。他們的作品與地區、居民徹底的結合，可謂達到「生活藝術」的極致。

—

189 《Scrap and Bride》（2009）南雲由子（日本）
越後妻有兼具「地震」與「復興」的經驗，因此作者打算借用人生的場景──迎娶新嫁娘，來詮釋「拋棄舊家」，以及「和誰一起建築新的世界」的概念。請實際要結婚的新婚夫妻穿著以十日町的布料縫製的衣服，迎娶行列從南雲神社一直走到舉辦婚禮的村落。參加迎娶的包括新人的親戚、朋友、當地人、觀光客和工作人員，總共400多人。之後把整段紀錄影片，以及新人穿的衣服都展示於前農業高中實驗室的展示廳。

190 《妻有間曳》（2012）水內貴英（日本）
與當地人們共同製作的山車，緩緩在四個村落移動，一面販售蔬菜，一面請大家喝酒，形成村落的沙龍。

—

191 《坪野田野公園「村落節」》（2012）岩間賢（日本）
作者從17年前便於平野村進行古民宅重建、開墾休耕田、整理山毛櫸樹林，以及土倉再利用等工作。「村落節」中融合食物、泡湯、舞蹈等各種活動。

191

192

「食」中亦有藝術

我打算今後的藝術祭，在協作者與中介者中特別增加和食品有關的人合作。飲食可以和任何作品或活動組合起來，此外，參訪者的需求也高。不論如何，讓當地的居民們成為藝術祭的主角才是最重要的！

—

2012年，大地藝術祭期間，每逢週末便推出《圍坐吃飯糰》這個活動，總共進行了16天。這個從2009年便展開的活動持續到現在，非常受大家的喜愛。

—

活動會場就在村落，開展當天才過中午，便響起「來個飯糰吧」的叫賣聲。揚聲叫賣的是村中的媽媽們，以及負責主導的小蛇隊隊員。在掛著有白飯糰造型的紅色旗幟的會場，並排著的飯糰上裝飾著手工做的醃菜。隨著各個村落不同，有人在包好的飯糰上插鮮花做裝飾。招徠的客人打過招呼後，環狀圍坐在攤子上，一邊吃飯糰，一邊和旁邊、對面的人、甚至當地的媽媽們聊天。身為魚沼越光米的產地，對當地人而言習以為常的稻米，對外地來的觀光客來說卻格外溫暖，且是極品珍饈。吃完之後，全部客人各自拿出「謝禮」，表達內心的感謝。這樣子「作品」就完成了。

—

「謝禮」的形式不一。有些人刻意準備了家鄉珍貴的土產、有人唱歌或彈奏樂器、有人變魔術……。一個小時之前互不相識的人們，透過飯糰產生交流。此外，對於當地人隆重歡迎外地觀光客的「款待之心」，旅人＝客人也用「謝禮」報答。在簡短卻珍重的時光，彼此交流。

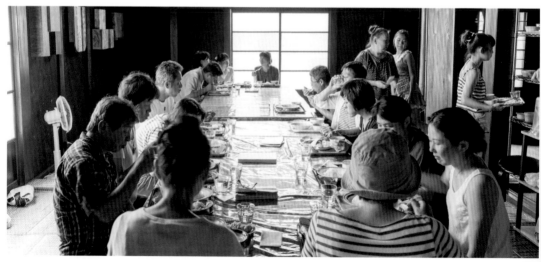

2012年利克里特・迪拉威尼（Rirkrit Tiravanija）經營泰式咖哩店「CURRY NO CURRY」
蔚為熱門話題。迪拉威尼以自己習慣的泰式料理為啟發靈感的主體，加入富含妻有風味的
新鮮蔬菜和品牌豬肉，充分使用當地的食材製作咖哩，提供給客人品嘗。以這個作品當成
製作者和品嘗者之間的溝通橋樑。在此之前，to the woods的《莓果・湯匙》，在果園種植
莓果，並將各種莓果介紹給人們品嘗。這樣的作品，為大地藝術祭的「食」打下了穩固的
基礎。

儘管到訪的客人覺得不可思議，發出「這是美術嗎？這樣也算作品啊？」的疑問，最後還
是獲得大家熱烈的支持。我想，這些在其他藝術祭不會首先登場的項目，在今後的藝術祭
應該佔有更重要的地位吧。

這些作品與單純的餐廳、吃東西有何不同？應該不是指端出來的菜餚盛盤有多美麗，而是
食物本身就是作品。比如《圍坐吃飯糰》便是在「儘管沒有作者也沒有作品，卻將客人連
結在一起」的主題下，小蛇隊從零開始，努力分別在一個個的村落設立會場，獲得婆婆媽
媽們的歡喜相助和客人們的趣味參與，才能做出如此有名的作品。

「文化、藝術最基本的表現就是食物」，基於我的理念，除了展示作品，大地藝術祭每一
年都會利用《產土神之家》、「農舞台」、「東亞洲藝術村」等設施，投入極大心力製作、推
出菜單。

對於到沒有餐廳的里山來看展覽的客人提供日本到處皆可吃到的食物，未免不成敬意。因
此，使用當季的當地食材，由當地人烹煮調味，乃是必要事項。菜單由各統籌者、藝術家
與村落居民一同構思而成，但當地還有許多我們尚未察覺的珍寶。為了能夠提供只有在這
裡才品嘗得到、無法忘懷的美味，我們不斷嘗試錯誤並改進。

192 圍坐吃飯糰（2009, 2012）
　　2009年開始的「圍坐吃飯糰」活動，是指在
　　紅色旗幟下，大家圍成圓圈，接受當地人握的
　　飯糰或醃漬物，然後接受者再給予還禮。這個
　　活動把許多人連結在一起。

193 《莓果・湯匙》（2003-）to the woods（日本/
　　奧地利）
　　《莓果・湯匙》這個計畫是利用種植莓果，將
　　人們與果園連結的藝術計畫。農田裡種了來自
　　世界各國30種以上的莓果，可以依照不同的
　　季節，欣賞並體驗色彩繽紛的花朵、果實及紅

葉。當地的媽媽們耐心的除草、經營莓果園。
「農業加藝術」＝讓農業成為一個溝通的場
所，帶來新的文化和給相關人們驚喜。

194 正月十五拜訪，在雪洞吃飯

195 《CURRY NO CURRY》（2012）Rirkrit
　　Tiravanija（泰國/阿根廷，美國）
　　烹調咖哩來款待觀眾，並創造出溝通與對話的
　　場域。就像《黎之家》（104頁）準備了二種
　　咖哩，一種是使用越後妻有食材的泰式豬肉咖
　　哩，一種是當地婆婆媽媽們的私房口味。

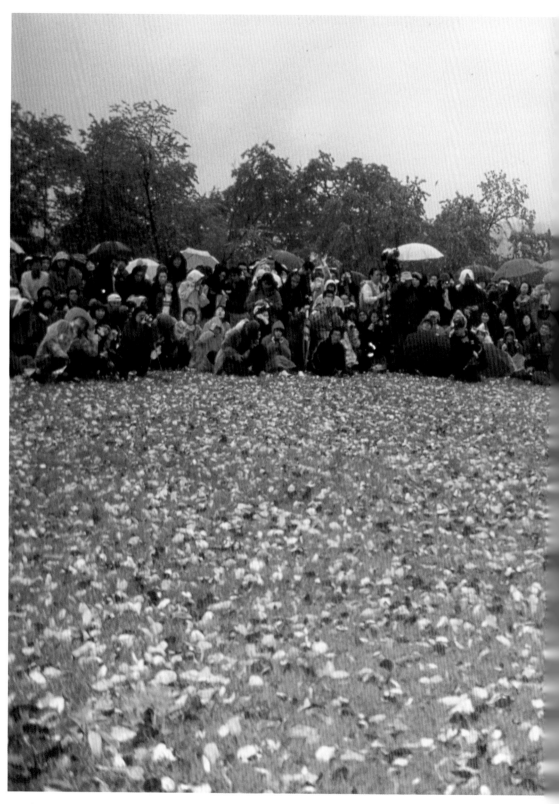

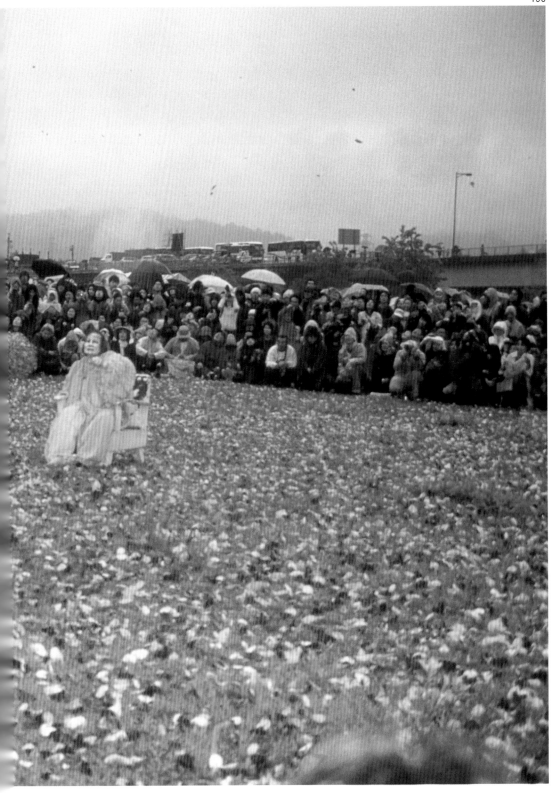

何不嘗試里山「花道」

196 《天空散花・花狂》（2002）中川幸夫（日本）

2002年5月18日，插花藝術家中川幸夫做了一場表演，他在信濃川岸邊的空地上，從天空灑下100萬朵鬱金香的花瓣。「為了球莖而被摘取的鬱金香花瓣，想把它們從天空灑下。」當我聽到中川幸夫的願望時，立刻邀請他參加第二屆大地藝術祭舉辦前一年的暖身活動。開幕前，赫然發現準備的花瓣中居然有半數發了霉，於是狂打電話到全日本各地，緊急收集10萬朵鬱金香。當天下午一點，直升機開始灑花瓣，當時95歲的大野一雄先生在漫天花瓣下跳舞，雖然僅只揮著手，但是那一瞬間繽紛莊嚴。對在場大約4000名觀眾而言，這幾分鐘的演出是他們終身難忘的經驗。

—

以中川的花道為代表，追看見花朵生命力的強烈體驗感動了我；但另一方面，如在壁龕插著花，享受在每天生活中加點變化，我也尊敬日常生活中內心的小小感動。於是產生了越後妻有的道路花園。從第三屆開始，大量導入了大型陶器與插花展示。第三屆在小白倉村，第四、第五屆在蓬平村的空屋，聚集了許多超越流派的花道家們共同創作。這些大師們雖然年事已高，但都精神矍鑠。我想，年輕一輩中也能出現活力充沛的花道家就好了。我很關心包含花道在內的現代家元制度，今後如何發展。現代的插花很像現代藝術，並不堅持使用材料限定在「花」的規則，但若一視同仁的處理多樣素材的話，作品勢必會碰到瓶頸。就像藝術家、建築師如果是用統一的方式處理全部材料的話，作品恐怕不會太好。

—

另一方面，我把焦點放在庭園造景上。從2009年起，川口豐和內藤香織開始在星峠村連接各戶人家的小徑上種植植物，他們創作的景色真是宜人。這種融入村落的作法十分自然，或許賦予花草生命這種「花道」，更適合越後妻有哩。

—

197 《風之栖》（2009）下田尚利（日本）

—

198 《八月花開》（2006）日向雄一郎（日本）
F會是一群想有創新花藝表現的作者團體。2006年在小白倉村、2009年在蓬平村的空屋，製作、展示插花花藝。

199 《庭院是生長的地方》（2009- ）川口豐、內藤香織（日本）
發掘里山原始庭院的本質，在空屋的庭院種植鄉土植物，表現人與大自然的接觸。庭院的植物持續成長，不斷變化。

全球化／在地化

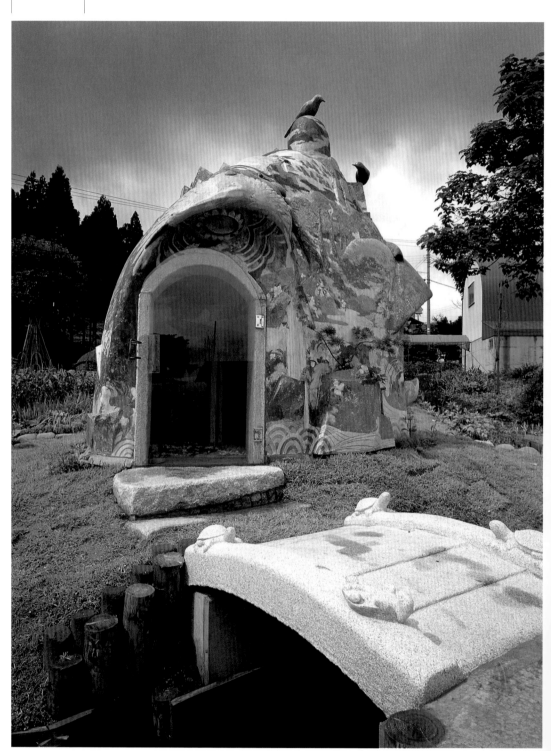

亞洲的交流據點——東亞藝術村

隆冬的松代「農舞台」正要舉行相當受歡迎的年末「越後妻有版紅白大賽」，出場者以當地人為中心，包括從中國、韓國、菲律賓來的外籍新娘。令人吃驚的是，她們居然演唱美空雲雀和其他女歌手的演歌！據說她們每天晚上都聽演歌。大概在語言不通的地方過日子，遇到許多的事，也曾悄悄的哭泣度日吧。這樣的念頭好像隨著風雪，盈滿歌聲，格外打動人心。這時的我深受感動，便下了一個決定。
—
我曾經調查過多少東南亞和東北亞的新娘嫁來越後妻有。結果外籍新娘人數最多的地方，居然是越後妻有最裡面的津南地區。於是，邁向高齡化、人口外移的深山村落便和世界產生關聯。
—
在津南設置「東亞藝術村」的契機，是第一屆蔡國強成立的《龍現代美術館》，之後十多年，津南以這個作品為主軸，由東亞的藝術家與在上野、穴山、足瀧等村莊的居民，共同

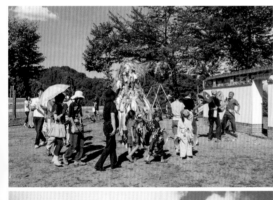

左上：201｜左下：202｜右：203

製作作品、並且展出，讓交流的點逐漸擴大。

—

其中來自韓國的金九漢在第二屆大地藝術祭時，在上野村住了將近一年，並花了一個月的時間，蓋好宛如大窯的《喜鵲之家》。於是以這個作品為中心的宜人公園誕生了。金先生表示，雖然最後與村民產生豐富且美好的交流，不過當初彼此之間卻有著嚴重的緊張關係。在藝術祭的報告會上，當地的津端真一先生說了一段讓人開心的話。

—

「最初讓我們遲疑的，不是人種不同的問題，而是金先生抵達上野以後，每天無所事事的泡湯，泡完湯就喝酒。大家都說，這人來這裡做什麼？不過，不知從什麼時候起，他突然開始認真的工作，於是我們也逐漸改變原本的看法，開始幫他的忙。最後他真的很努力，結果讓我們對韓國人完全不抱持偏見，大家一起做上野陶，並且把它當作本村的產業。」

—

以上野為首，有韓國新娘的村落，和外國人構築豐厚的關係。創造一個她們在休息時可以輕鬆玩樂的地方，不是很棒嗎？我想，像這樣的地方應該更能吸引亞洲觀光客到訪吧？

—

2009年改建上野村的公民館，變成藝術家停留製作的工作室及展示藝廊。同樣的，來自香港的武韶勁在津南的足瀧村、來自台灣的林舜龍在穴山村、來自中國的管懷賓在上野的屋外都設置了作品。2010年5月，當時只有10戶人家、48位居民的穴山村，趁著和林舜龍交流之機，與台灣東北部的六結村、大忠村兩個村子（人口約4000人）締結為「姐妹藝術村」。2012年上野公民館更變身為由香港感覺藝術工作室策劃的《東亞藝術村中心》。與亞洲各國交流，如今成為該地區的整體計畫，以及地域再生的方針。

—

200 《喜鵲之家》（2003-）金九漢（韓國）
以土、砂、火、木為基本素材的陶藝家。作者將在當地感受到的景色與「新羅萬象、還地本處」的故事，以鑲嵌技法描繪出來。

201 《越過邊境》（2009-）林舜龍（台灣）
大門是用中國傳統工藝交趾燒做成，走進去以後，可以看到象徵台灣農業的青銅水牛，門上還畫著村落往日的故事。這是台灣與村落交流的公園。

202 《穿越時光之旅》（2009-）管懷賓（中國）
設置在上野村落的村口廣場旁，圓形的鏡子迴轉映照出村中景致。

203 《0121-1110＝109071》（2009-）李在孝（韓國）
好像包圍Mountain Park津南的森林似的，放置了三個木製球體。每一個作品都被植物包覆，成為大自然的一部分。

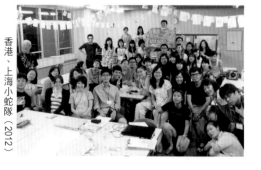

香港、上海小蛇隊（2012）

204

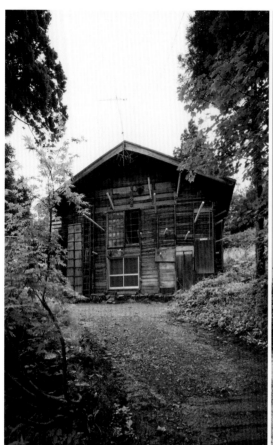

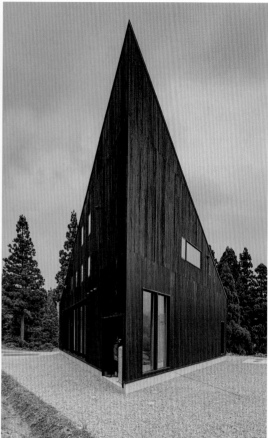

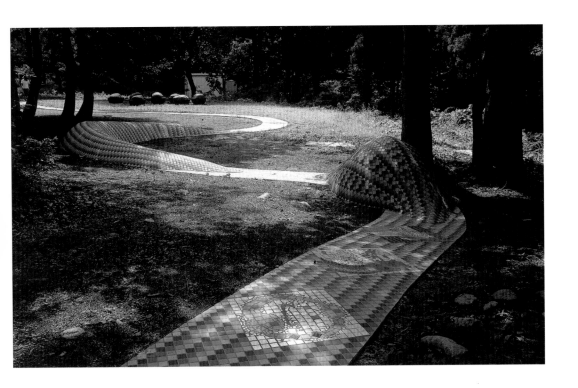

以「人」和外國連結──澳洲之家

澳洲是從一開始舉辦大地藝術祭便爽快參與，並持續維持友好關係的國家。或許是南北差異大這一點，在地理環境上與日本相似吧。這個夾在擁有巨大力量的美洲和龐大人口的亞洲之間的太平洋島嶼，其實土地廣闊。同時，我們知道澳洲政府承認4萬年前便移居這塊土地的土著是原住民，並且予以尊重。

———

第一屆製作《達摩之眼》的佛歐納‧佛利（Fiona Foley）便是原住民。澳洲人喜歡開派對。安‧葛拉漢（Anne Graham）以吃做為作品的內容，和澳洲大使館共同舉辦以「澳洲之夜」為名的派對，準備澳洲牛肉、澳洲酒等食材，宴請大約100位訪客。當場吹奏澳洲原住民的樂器迪吉裡杜管，大使館的官員們看起來也都樂在其中。持續尊重原住民和少數民族文化，並展開連結國與國之間溫暖關係。這樣的人數雖然不多，且各自隸屬不同單位，卻可藉著活動持續連結到下一個階段。

———

第二屆時有三位女性藝術家，選擇瑪麗娜·阿伯拉莫威奇《夢之屋》所在的松之山上湯村展開空屋計畫，在《越後松之山「森林學校」Kyororo》的開館紀念展，更展出澳洲大都會美術館捐贈的巨幅原住民圖畫「馬亞收藏」。當時，馬亞族人和大都會美術館的館長、澳洲大使等都參加了開幕典禮。大使館的官員們特地停留三天，參加藝術季的巡迴巴士，到各地參觀。第三屆藝術祭時，澳洲策展人來到越後妻有，住了三個月，和我們的工作人員一起策劃展品。之後更公開招募澳洲的策展人與藝術家。第四屆時，利用松之山位於山谷的浦田地區，還有更裡面、只有49位居民的豐田村的空屋，改建成日澳交流的長駐據點兼展示場《澳洲之家》。可惜兩年之後，2012年3月12日發生長野縣北部的大地震，《澳洲之家》全毀。2012年建築師安藤忠雄擔任審查委員長，發起全球競賽，為重建新的《澳洲之家》踏出第一步。競賽條件是「便宜、小巧、堅固」的防災建築，就像鴨長明的方丈記的屋子。全部154件參選作品中，安德魯·伯恩斯建築事務所（Andrew Burns Architect）的計畫非常符合這個條件。三角形的幾何造型宛如雕刻，杉木製的建築物完全融入大自然，於是新的澳洲之家誕生了。該建築物還獲得烏榮（Jorn Utzon）獎。尚·烏榮是丹麥人，以設計雪梨歌劇院聞名於世，該獎是針對澳洲人在海外的建築物為對象頒發的獎項。在日本的建築物還是首次獲獎。

—

簡單一句國際交流，可以有許多種做法。透過村落，世界相連。不久之後，浦田地區的人們或許不得不考慮，去拜訪澳洲原住民的村落。以「人」連結的方式，有可能會擴散到全球。

—

204 《達摩之眼》（2000）Fiona Foley（澳洲）
兩艘塗上金銀色彩的小船和1100片切成樹葉形狀的木板，在大嚴寺高原的池塘上漂浮。樹葉形狀模仿在該地區發現的植物外形。

—

205 《Elixir／長生不老藥》（2003-）Janet Laurence（澳洲）
將傳統的木造倉庫，變成可以飲用以燒酒浸泡當地植物製成的萬能藥的酒吧。牆上的玻璃面板上刻著素描和文字，傳遞當地藥草學的傳統與知識。

—

206 《收穫之家》（2003-）Lauren Berkowitz（澳洲）
在上湯村的民宅中分成編織物、收穫、風景、木炭四個房間，製造出用身體感受場所記憶的空間。

—

207 《和稻米對話》（2003-）Robyn Backen（澳洲）
設置在《收穫之家》二樓，光纖編織的榻榻米用摩斯密碼傳遞小林一茶的俳句。窗戶上利用

長點和短點的洞，點綴文字。

—

208 《澳洲之家》（2009-2011）

—

209 《澳洲之家》（2012-）Andrew Burns Architect（澳洲）

—

210 《迪蘭·恩拉克—山之家》（2012-）Brook Andrew（澳洲）
有澳洲原住民血統的藝術家，在原住民的傳統幾何圖案上，用霓虹寫出從當地居民聽來的故事所轉化的詩，成為藝廊的隱形之門。

—

211 《蛇巴士》（2003-）Anne Graham（英國／澳洲）
在縱斷舊中里村的七釜露營區，這條全長140公尺的蛇之道，重現七釜傳說。由參加工作坊的英國紐卡索大學的學生和員工完成，總共400人、70個小組。

資料篇

關於越後妻有

從自然地形看越後妻有

越後妻有位於將本州分割成東西兩邊的日本大裂谷上，靠日本海邊。連結日本海和日本第一大河信濃川，從越後妻有到河口的新潟大約100公里，現在的行政區由新潟縣南端的十日町市和津南町兩個地方自治體構成，總面積約760平方公里（東京都有23個行政區，卻只有622平方公里）。

大地的形成 / 地形

包括越後妻有在內的新潟縣大部分土地，約300萬年前還沉沒在海底，200萬年前由於褶曲運動，使得土地劇烈隆起。信濃川的侵蝕作用造成東側高達九層的河階台地地形，而西側是可見到複雜褶曲、斷層的丘陵地，現今兩側迥異的地形風貌大約在1萬年前所形成。

氣候 / 植被

靠日本海側陸地的氣候特徵是冬天多雪。當西伯利亞的冷氣團南下，碰到對馬暖流時，溫暖的日本海供應的熱氣和水分，使得冷氣團不穩定，為本州的脊梁山脈前方帶來大量降雨（雪）。越後妻有更因其地形特別多雪，平均積雪2.4公尺，標高最高的村落甚至經常出現高達4公尺的積雪。這個人口只有7萬的地區，可說是世界第一豪大雪區。植被多屬山毛櫸、橡樹等優質落葉闊葉林。這種林相為多雪及陸地較晚才從海底升起的日本海側地區的共通特徵。

人民和生活

越後妻有遺留下來最早的人類遺跡，是信濃川與其支流中津川、清津川流域，大約2萬年前的舊石器時代遺跡。那時屬於冰河時期，落葉樹林尚未形成。由

於地形連接歐亞大陸，因此猛獁象、菱齒象、馴鹿等大型動物，跟著人類一樣在此地活動。對馬暖流注入日本海，產生暖化現象，當時的氣候跟現在差不多。

—

大約1萬年前，進入繩文文化時代。越後妻有是草創期開始的繩文文化遺跡出現密度相當高的地區。河階地上的落葉樹林是適合狩獵民族的獵場，冬天就算積雪，也可以捕到兔子等小型動物，氣候也有利於保存食物。與越後妻有相關、象徵繩文文化的鼎盛時期的火焰型陶器（被指定為國寶），就是在新潟笹山遺址出土的。

—

紀元前300年從朝鮮半島傳入水稻耕種技術，產生的彌生文化擴及全日本列島。不過彌生文化主要是在沿海的平原展開，因此對越後妻有的影響很小。包括現在越後（新潟縣）的古代越國，與隔著日本海的出雲勢力也有很深的關係，半島與大陸獨自交流。後來近畿地區的大和勢力北上，越後國於5～7世紀時，被納入大和朝廷的麾下。

—

妻有庄、波多岐庄、松山保等現在越後妻有的地名，要到平安末期才在文獻資料中出現。接下來，鎌倉時代以後的中世，越後妻有在許多不同勢力的影響下，逐漸形成現在的村落和田地的雛型。從平家沒落開始，歷經南北朝、戰國的動亂期，戰敗國的人民和因戰亂流浪的人民逃竄進入山區，於是出現不少承襲傳統，開闢田地蓋房子的村落。

—

16世紀末，邁入近世的社會逐漸安定下來，導入新的土木技術，開墾更多土地。就連原本開墾水田時不會考慮的山坡地，也開墾成為梯田；改變蛇行河川的流向，開闢沖積地為水田；在河岸岩壁挖洞，引水灌溉的山溝。越後妻有的農地歷經數世代的百姓注入大量的勞力。同時，江戶時期傳統的越後縮（麻織

品）生產量大增，十日町因為布匹販賣而繁榮。

—

承襲繩文時代苧麻布所流傳的麻織品產業，是冬季農家非常重要的生計；在春天的殘雪上曬布，更是獨特的風情。19世紀以後，紡織業從製麻改為養蠶，奠定大正、昭和時期越後妻有成為蓬勃的絲織品產地的基礎。

近代化和「裡日本」

19世紀下半葉，在歐美列強的壓力下，日本開放鎖國政策，260年的幕藩體制瓦解。政治上以歐美為範本，邁向民族主義國家；產業方面更轉換成以富國強兵為目標的工業化資本主義，因此中央和地方必須分治。

—

明治政府成立以後，1872年戶籍登記上，全國總人口數為3311萬825人，當時現今的新潟縣地區人口數為145萬6831人，是東京府77萬9361人口數的兩倍，由此可見擁有多麼高的農業生產力。但是，站在經濟利益的角度，為了資本主義，都市和太平洋岸被分配成工業地帶；而地方為了產業育成，則提供中央人口和物品（食物、自然資源）。於是城鄉差距越來越大，包括越後妻有在內的日本海一帶，漸漸變成「裡日本」。

—

十日町宮中地區（中里一帶）有一座信濃川流域唯一的水壩，宮中水壩，也可窺見在資源分配上中央與地方之間的關係。這座水壩屬於JR東日本所有，在這裡儲積的水經由調整池，階梯式往下流到千手（川西一帶）、小千谷，供給水力發電。其產生的電力則供東京都的山手線、中央線電車使用。

戰後日本和人口外移、高齡化

1945年戰敗，日本放棄對海外殖民的妄想，修正國家的走向。經濟上不再企圖以殖民地為市場銷售工業用品，而是以大眾消費做前提，採取以技術集中的消費財或資訊材料為主的成長戰略。支持戰後復興期的依舊是地方的人力、食物和天然資源。1955年越後妻有的人口高峰為12萬2761人，但自從迎接經濟

高度成長的1960年代起，人口逐漸往都市移動。與農業並稱為越後妻有基礎產業的絲綢、紡織業，雖然在戰後復興、高度成長時期為貴重的輸出資財，可是到了改變社會與產業結構的1970年代，事業體及生產量只有逐年下滑。同樣的，農業部分也開始採取調整生產與減少生產的政策。

—

由於看不見產業的未來性，原本從事農耕的年輕人遠離家鄉、離開山區村落，到都市找工作的速度大幅增加。像越後妻有這樣被稱為「山區丘陵」、遠離大都市的農村地區，大多面臨年輕人外移、人口高齡化，而使共同體的力量逐年衰退的危機。

市鎮村合併與村鎮革新計畫

往回追溯，明治政府在1888年實施都市、鄉鎮村改制，將傳統的村落編成約16,000個鄉鎮。當時把現在的越後妻有編成25個村鎮，不過1955年前後，經由昭和大合併，又改編成十日町市、津南町、川西町、中里村、松代町、松之山町6個市鎮。之後，政府的地方自治政策朝強力合併發展，1995年全國有3229個鄉市鎮，希望10年後在強力合併下，成為1000個（平成大合併）。新潟縣配合該策略，訂出「村鎮革新計畫」，把縣內分成14個廣域行政區，在各自的行政區與鄉市鎮互相提攜，發展自己價值的地方振興計畫。

—

越後妻有的6個市鎮屬於廣域行政區之一，村鎮革新的方式則選擇「越後妻有藝術鍊計畫」的構想。這6個市鎮在2000年和2003年共同舉辦「大地藝術祭」，經過舞台重建計畫（《越後妻有交流館「奇那列」》、《松代雪國農耕文化村中心「農舞台」》、《越後松之山「森林學校」Kyororo》），2005年除了津南町，其他5個市鎮合併，成為現在的十日町市與津南町。

「大地藝術祭」前史──開始之前

前言

2011年3月12日長野縣北部發生地震。依據觀測，在開辦大地藝術祭的十日町市和津南町也發生近震度六級的地震。由於是東日本大地震的第二天，當地雖然還沒傳來清楚的受災情況，但是預估人員受傷、許多房屋全倒或半倒，加上雪崩和落石，更是雪上加霜。

──

之後的第二年，也就是2012年，預定舉辦第五屆大地藝術祭，但是我們擔心或許在地震受災的情況下，將無法繼續這個活動。然而，越後妻有和其周邊的居民卻提出支援復原的人力與財力，毫不袖手旁觀。他們表示：

──

「明年大地藝術祭之前，我們會靠自己的力量完成復原。」

──

聽到這句話，我不禁升起「總之先處理震災造成的損失，來舉辦第五屆藝術祭吧」這樣的心情。我想，不只是我，所有與藝術祭相關的人都有同感。為什麼越後妻有的人會有這樣的行動？起初我感到十分不可思議。後來才發現，當地人把藝術祭當作自己的東西而感到自豪，然後會以主動參與者的立場思考。人人以身為越後妻有居民、住在當地為榮。或許藝術祭持續了五屆之後，終於開始展現出它的意義。

新‧新潟鄉鎮創生計畫

大地藝術祭的構想是以活化地方為目的。1990年代後期，地方活化有許多指標。「地方營造」、「地方再建」、「地方復興」等策略，地方不是被合併集中，就是被建設為據點城市。

──

1999年開始所謂的「平成大合併」。以合併特例債*為中心，準備了豐厚的

財政支援、大幅減免地方賦稅等優惠措施，由政府主導促進鄉鎮市的合併。1999年日本有3232個鄉鎮市，到2013年只剩下1719個。新潟縣自不例外，原本112個鄉鎮市，現在只剩30個。（＊合併特別債：合併的市鎮依建設計畫，為執行整體公共政策得依法成立公基金，可在合併的10年內發行地方公債，以籌措經費。其為償還本金所需要的經費，可計入基本財政需求額內。）

—

早在平成大合併之前，新潟縣便於1994年推出「新‧新潟鄉鎮創生計畫」政策，該政策的總預算6成由縣廳補助，將鄉鎮市分成14個廣域行政區，再成立各自的中心都市。廣域行政區以居民為參與主體，發展自己的概念，重新構築地方魅力。不只是建設新的建築物，更重視服務等軟體事業。

—

以十日町市、津南町、川西町、中里村、松代町、松之山町這6個市鎮，構成廣域的十日町行政區，且成為第一個「新‧新潟鄉鎮創生計畫」的地區。當初雖然預定6市鎮合併，但後來津南選擇自主獨立，因此自成一個市鎮，但仍與其他地區一起舉辦大地藝術祭。

—

在廣域的十日町行政區中，擔任中樞的十日町市面臨原本的絲織產業萎縮、農業不振、人口外流後繼無人、少子老年化以及各自治區財政的壓力。在未來一片混沌當中，想找出一條活路。

—

那麼，該地區之前推行了什麼政策呢？十日町曾經有開設達文西美術館之類的構想，也有以縣廳編列補助金以吸引企業或集團等奇怪提案，還有建設植物園或成立漫畫美術館以確保學校不至廢校等提案。這些提案正是十日町廣域行政區思考究竟如何推動計畫的結果。他們收集了各式各樣的顧問公司與廣告公司的企劃案，但全都是「一次性的活動」，沒有長期的計畫。

—

由於對偏重硬體設施的行政作為之批評聲浪日益升高，1995年先以軟體事業為優先，特別是希望能提出未來鄉鎮合併後的廣域行政區的地方政策，由新潟縣委託成立十日町版「新‧新潟鄉鎮創生計畫」營運委員會，我有幸參與其中。

越後妻有藝術鍊計畫

「是否可能透過藝術開創地方？美術館以外的廣場、道路等公共空間的公共藝術是否也是一個要素？」

—

新潟這邊出現這樣的聲音。這是藝術祭的濫觴。

—

十日町版「村鎮革新計畫」如何進行？這可是經過一番爭論才完成的。

—

由各鄉鎮市各自推出一人為代表開會，光是該地區如何稱呼便眾說紛紜。其他村鎮十分反對統稱為「十日町」。翻查古文獻之後發現，這裡分成妻有庄（十日町市、津南町、川西町、中里村）和松之山鄉（松代町、松之山町），統稱「妻有」，兩者都包含在「越後」，故提案以其合體「越後妻有」稱呼。這個提案終於通過。於是，「村鎮革新計畫」十日町版，便以「越後妻有藝術鍊構想」為題，決定三大方向。

—

三大方向中，首先是「越後妻有8萬人的美麗發現」。當地人和來此地旅行的人們認為這片土地的特徵是什麼？以確認特徵開始，徵募以「再發現當地自然與文化的魅力」為題的照片和文章做比賽，總共收到3114件。由詩人大岡信和女藝人真野響子、攝影家安齊重男、伊島薰、設計師中塚大輔等人進行審查。該計畫將里山的四季、生活、梯田、大雪等等越後妻有的特徵都鮮明的表現出來。

—

第二個方向是「花之道」。這是由全體居民共同完成的事業，以愛好園藝的長者為中心，在路邊與民宅庭園種花，用「花之道」連結不同的廣域行政圈。也可以說是，藉著容易跟人親近的花朵，建立美的交流網路。這個計畫包括修建道路和公園，是個基礎建設計畫。

—

接下來是第三個目標「設立舞台」。6個市鎮有各自的角色，也應有各自發展的據點，這個方向的目標就是建設能活用該地區特色的設施、舞台。

各個地區的初期構想如下：

—

- 十日町舞台為「越後妻有市集」量身訂作，塑造十日町街區為發出文化訊息、交流的場域。
- 川西舞台以「創造新田園都市」為目標，將刻畫農業與歷史的田園都市公園作為背景，提出符合21世紀新住宅環境的新田園都市計畫。
- 中里舞台提出的是「信濃川故事」。以水為主題，讓流域人口高達300萬的信濃川重新成為地方生活的場域，需要一個廣域行政區中的據點。
- 津南舞台的主題是「和繩文一起玩耍」，以在津南挖掘到的火焰型陶器為象徵，創造能夠體驗、親近自然的場所。
- 松代舞台則是將在大雪紛飛的里山所培育出的智慧，用各種方式切入，做出「雪國農耕文化村」，提高對故鄉的愛與自豪。
- 松之山舞台提出的是「森林學校」。希望能和地方以及外部的協助者，一起讓被放棄的里山與村落能夠再生，保持人與自然最適當的關係，恢復往日生活樣貌。

—

希望能用上述6個課題，將6個地區結合在一起，形成越後妻有的全體樣貌。

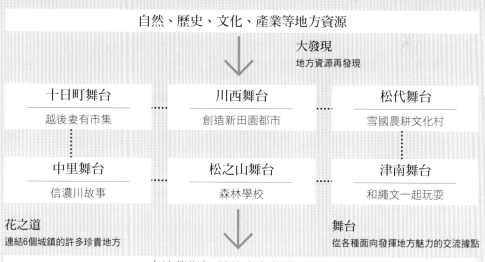

—

結果就據點設施，成立了松之山的《越後松之山「森林學校」Kyororo》、松代的《松代雪國農耕文化村中心「農舞台」》、以及十日町市的《越後妻有交流館「奇那列」》。川西希望由建築師保羅・索萊里（Paolo Soleri）依照生態學構築田園都市的計畫受挫。津南因為擁有「繩文」的背景，獨自創立「農耕與繩文的體驗實習館NAJOMON」。中里沒有設立舞台，沒有設立據點的地方，現在仍深受其苦。雖然有各種的問題，不過上述三大計畫的成果仍然每隔三年發表，那就是以藝術為媒介的「大地藝術祭」。

藝術祭的構想及其背景

山區丘陵的現況

位於新潟縣南端的越後妻有，從平原邊到山間，都是深山峻嶺，很少有平地可以耕種。要在這個地區推動地方營造，首先想到的是老年居民。

—

1990年代推動地方營造之際，當時大家對市中心街道開發、吸引企業投資曾經有過幻想與期待，然而從與藝術祭連結的大多數是老年人這一點，暗示該地區其實已經面臨人口外移、逐漸被居民拋棄的事實。由於經濟效益至上主義的影響，日本的農業衰退，且人口往都市集中，使得村莊高齡化或者乾脆廢村。如果繼續以經濟效益為優先，那麼人口勢必逐年遞減，村落也會持續崩壞。

—

這件事在接觸過越後妻有、和各式各樣的人談過之後，情況益發明朗。居住山區的老人當中，有兩成表示死心，「恐怕只有等我的葬禮時孩子才會回來吧。」這似乎已成定局。

—

另一個相關的事實是，當我們準備藝術祭，想要在梯田上做些什麼時，調查梯田的所有人之後，卻發現其中四分之一或三分之一的梯田，已經沒有特定的主人。可能原先的主人搬去東京等大都市，他們雖然留下最早的地址，但是由於發展得並不順利，後來又搬了家，就此斷了音訊。因此這些梯田就在無人耕作的情況下，長年荒蕪、乏人問津。由於搞不清楚權利歸屬，就算想利用也插不上手。這個地區的情況，根本就是被放棄、無人居住的嚴重情況。

人口外移與高齡化、疲憊的村落

後來又發生「啊，原來如此」的事。例如老年人碰到下大雪，儘管腰都彎了，還是要鏟雪。新潟至今，每年有4個人死於鏟雪意外。聽說吃晚飯時，發現「爺爺不見了，到哪裡去了？」外出查看，才發現爺爺已經埋在雪中死亡……

這類情況多不勝數。這不只是他們不自覺已經年紀大了、擅自行動的結果；實在是年輕的族群紛紛捨棄農事、離開村落，結果鏟雪的人手不足，年老者儘管身體衰弱，依舊必須從事耗體力的勞動。這個狀況日積月累，伴隨著高齡化的便是村莊的沒落。

—

願意耕田的人越來越少。這意味著該地區的生活習慣、日常與生計皆被剝奪，農業被放棄，就是這麼一回事。

合理化引發的情況

合併政策有一個前提，那就是合理化，於是年輕人集中到都市去了。當然日本受到合併政策之惠，因而成長。日本的發展其實是有展望的，政府希望都市或工業在二次產業興盛之後，能夠回饋鄉間。但是情況順利進展到1970年代，石油危機以後，日本基本上是往放棄農業和鄉村邁進。

—

這不單純只是農業的問題。當子孫一一離開故鄉之後，老爺爺老奶奶不免懷疑：「以後還有誰來為祖先和我掃墓？」同時要體會在人生的終點之前，或許得眼睜睜看著自己拚著命、親手建造的村子消失，那種沉痛的失落感。

—

「誰能為爺爺奶奶決定這樣的事？」我的立場非常清楚。一般所說的「農業」、「日本的未來」都沒有意義，必須依據每個人的現實思考。

想看見老人的笑臉

我們得到的結論非常簡單：想看見生活在越後妻有的爺爺奶奶的笑臉，想讓他們開心，想貼近他們的心情。他們是支持日本、守護日本的力量。或許沒有為了國家要怎樣的偉大抱負，但是他們含辛茹苦的在山裡開墾，使稻米和蔬菜的收穫逐漸增加，大家一起合力興建村莊。這些人如今在講求合理化、效率之下被瞧不起，儘管當地疲敝叢生，他們也不會揚起憤怒的拳頭。

—

老實說，不管以地方營造為名實施什麼政策都無關緊要。重要的是能夠讓老人家開心，我有這樣的覺悟。

—

如此過了17年，從開始思索有關越後妻有的事，到概念逐漸明朗。我們決定在因人口遞減無法舉行廟會的村莊，舉辦三年一次的「祭典」，讓老爺爺老奶奶歡喜參與。在這個前提之下，持續舉辦大地藝術祭。

為什麼是藝術？

我心目中的「藝術」是「發現」、「學習」、「交流」、「協同合作」。

—

藝術中，照片能讓人們實際體驗到某些無法言傳的東西；也有把人吸引過來的力量。當初設計「越後妻有藝術鍊構想」時，為了使它成為「具有發送訊息能力的藝術祭」，因此考慮到藝術的力量和效果。

—

2000年第一屆大地藝術祭中，卡巴戈夫製作《梯田》的相關過程，便實際展現了這個力量。請各位參考本書第36頁的詳細介紹，卡巴戈夫製作《梯田》的過程，以及在藝術祭首次展出所發生的事，後來也在很多作品中發生。當地人給予大地藝術祭許多不同形式的協助，包括提供茶水和飯糰在內，這就是所謂的「協同合作」吧。因此這些作品不是靠作者一個人，是由當地人共同創作出來的。

—

梯田因為有小孩加入而增添活力。或許當地人在對觀眾解釋作品如何製作時，感覺作品更加親切。藝術品不是靠照片看到的色彩與形狀，而是現場實際感受到的整體空間。這樣的體驗讓人感動，口耳相傳，吸引更多人投入。

對現代美術的抗拒反應

實際展開行動之後，產生各式各樣的問題。首先是從附近居民、村落、自治振興會、學校、住宿旅社、農會，到議會、議員、媒體、市公所等地的說明會。

由於事出突然，不管舉行哪一種說明會，大家都抱持著懷疑的態度。

「用藝術做地方營造？不可能吧？」

「把錢花在看不懂的現代美術上，一點意義也沒有。」

—

大家不知道像南特（Nantes）、紐卡斯爾（Newcastle）這些以藝術和文化造鎮的城市，因此無法理解用藝術經營地方的具體作法。儘管大家知道在都市街道上有所謂的公共藝術，可是居民並不支持。對「現代美術」的過度反應，以及在地的美術團體也反對，再加上我是外地人，這一點也使得反對意見佔盡優勢。

—

以藝術為題，進行地方活化時，大多一開始會碰到類似的反應。比方對北川富朗的批評以各種形式呈現，黑函滿天飛。接著，市町村之間的意見也不一致。市公所是一種縱向、重視上下關係的行政單位，負責的窗口不往上呈報，種種問題使得原本預訂在1999年開辦的藝術祭，晚了一年才舉辦。

—

2000年，預算終於通過。6月15日經過廣域行政圈的議會，承認實行委員會。由於延了一年，原本計畫在那一年的7月或8月展開藝術祭，可是直到前一個月才簽好約，因此變成「能做就做」的情況。

—

在預算和內容毫無被認可跡象的等待期間，我們仍持續的做準備，以免手忙腳亂。因此6月15日通過認可時，反而很輕鬆。不過問題是，之前花的錢都不能報帳，因此荷包空空如也。

—

不論如何，大地藝術祭千呼萬喚「始」出來！

為說明會奔走的日子

當時地方營造相關的流行語是「I turn＝U turn」以及「生態學」、「自然與共生」等。其中有個關鍵字「地方營造」，吸引大企業來建設鄉村的作法的確很常見。剛提出以現代美術來「營造」時，大家都很反對，甚至慘遭撻伐。

—

當時我想冷處理的是公共藝術。所謂公共藝術，是指把藝術作品放置在路邊或公園等公共場所。這是以往社區營造時採取的手法，也是新潟縣原本的期待。

—

最初的三年半，我反覆開過的會議及說明會，超過兩千次。彷彿走進無窮無盡的迷宮，找不到出口。某次會議中，新潟縣負責的窗口兼課長突然釋出善意：「說不定可以喲。」他是真心誠意這麼說。那時我的熱情，直到現在想起來都覺得了不起，或許我打算不惜自費來做的心意傳達給他了吧。有了支持者，心裡篤定許多。

—

同一時間，終於有村子同意接受。不過，他們說「你們可以把作品放在這裡」的地點都是公共場所。當我提出申請：不只道路、公園、廣場，甚至民宅……，戰戰兢兢接受申請的第一個村落是缽，接下來是下條。

—

做了之後才發現，對於「地方營造」一事，居民和縣政府的觀念各自不同。當時全日本仍處於泡沫經濟的殘留陰影下。雖然「硬體建設」受到批評，但沿襲了泡沫經濟時代的想法，認為「總之不能不蓋個什麼設施」的也大有人在。

Faret立川是出發點

「公共藝術」＝「都市藝術」。1990年代，不只日本，似乎連外國也這麼認為。其中具指標性的便是「Faret立川」（fare 為義大利文「創造」之意，加上 t 代表「創造立川」）。

—

住宅和城鄉整備公共機構接受委託，在東京都立川市，以美軍歸還的立川基地及其周邊約5.9公頃的土地為目標，計畫重建為商業、辦公機能區，因而成立第一種市區地再開發計畫。其他地區重建時會標示出縣政府所在地或是學園都市等，各有明確的特色，但立川市的計畫卻缺乏具體的內容。後來他們以「文化和溫柔」為主題，訂出長期計畫的基本方針形塑都市景觀，希望能建設一個充滿魅力、有雕刻的城市。能夠具體呈現這種文化的方法是導入藝術。為了從立川的街角發出藝術和文化的訊息到全世界，舉辦藝術計畫的徵選比賽，我的

團隊幸運入選。

—

藝術計畫基本上是希望能對人們生活的都市機能有很大的幫助。換句話說，希望擺脫與人們日常生活壁壘分明、孤芳自賞的藝術形式。同時藝術也不只是因為在西歐流行，或位於美術史上一席之地，所以重要；藝術其實是全世界通行的，所有不同種類的藝術都有其價值。借用作家石牟禮道子的話，藝術是「奇特品種」。也就是說，具有不同性質的人創造出不同性質的東西，不刺激就不好玩的矛盾思想，Faret立川便是採納這樣的概念。越後妻有也承襲了這個核心的想法。

—

透過Faret立川的經驗，我們明白了藝術可以成為都市的資源。但我想在越後妻有做的，又和Faret立川那種公共藝術有所不同。但是，當時的想法也僅只於此。

多樣化就是藝術

從這個角度來看，Faret立川與大地藝術祭完全是兩回事。我並不清楚外國的美術，就連日本的美術，也只對1970年代以前的比較熟悉。說到1970年代的美術，因為有在大阪舉辦的日本萬國博覽會，使得美術亦隨之世界化。

—

那時執日本美術界牛耳的是宇佐見圭司、關根仲夫、高松次郎等人。海外則是Sam Francis、Robert Milton Ernest Rauschenberg、Jim Dine、George Segal等人在一線活躍。安迪・沃荷（Andy Warhol）和約瑟夫・博伊思（Joseph Beuys）則是美術界的最後代表。這是我對美術的認知。當時我切身體會到，大地藝術祭要做的「即使和當代主流不同也無妨」，這是心裡話。

—

安迪・沃荷提倡「大量消費時代」和「大眾媒體世界」，同時也出現如博伊思完全對立的聲音。其實，我至今仍在思索這個問題。不過對我而言，世間種種皆藝術，並無太大差別。正因是藝術，所以「也有這種的，也有那種的」。

透過美術摸索同時代性

我摸索的是美術世界的同時代性。1970年代的日本，不論哪一種美術，全都一視同仁的處理，完全看不出同時代性。許多人去看美術展、美術全集也很暢銷，可是大家把美術視為教養的一環，對同時代的確切表現漠不關心。

—

為了確保同時代性，我做了兩件事。一個是賣版畫。版畫和原畫不同，原畫只有一張，版畫卻可以印許多張。版畫可以讓許多人跟同時代的藝術家產生共犯關係。一旦採取購買這個主體行動，人們就會產生「太貴」或「這位藝術家最近不紅」等各種的印象。另一個則是公共藝術。換句話說，我認為好的作品不能只收藏在美術館或藝廊，也可以放在公共場所。這兩件事都不是想要建立單方面的關係，而是讓美術和一般人產生共犯關係。

—

我認為，Faret立川的案子應該算是在公共藝術方面，建立非常徹底的共犯關係。一般的公共藝術只求設計美麗、表現中庸的作品，我卻希望能夠有更多、可以讓人的生理切身感受的作品，就算批判性的作品也無所謂。此時我重新研讀、關注現代藝術發展脈絡，並想到世界各地走走看看。Faret立川是在1992年興建的，這個時機點很重要。1989年柏林圍牆倒塌、1991年蘇聯解體，接下來網路興起、全球化時代來臨，Faret立川正逢其時。當時，德國明斯特（Münster）的「明斯特雕塑計畫」、卡塞爾村（Kassel）的「文獻展」，對於脫離美術館的藝術展演的想法有所影響。

—

越後妻有的藝術概念受到西班牙的高第（Antoni Gaudí）相當大的影響。這位偉大的人物和我們雖不屬於同一時代，但是他深入鄉間，和當地工匠共同創造出足以代表當地的建築物。我則從1979年，在日本七大都市開辦大型的高第巡迴展，跟著高第，與定朝、運慶等日本古代雕刻佛像的匠師學習創造東西和空間運用。

—

之後接觸到綑包巨大建築物和大自然的克里斯特（Christo Vladimirov Javašev）。1990年他因為雨傘計畫（Umbrella Project）來到日本，我才與他初

次見面。克里斯特當然是重要的藝術家，不只是手法的問題，他的藝術形式也與安迪・沃荷或是相反的博伊思都不同。

—

克里斯特的作品具有「慶典性質」，安迪・沃荷和博伊思則沒有。克里斯特的「綑包」藝術，是要讓大家集體完成的巨大慶典。這一點給我很深的印象。

對日本社會運動的省察

不只美術，若要討論有關祭典、嘉年華等背後如何運作的問題，包括全共鬥的手法，就與日本左翼運動的檢討有關。

—

以我本身為例，自從1965年到東京，曾經參加過各式各樣的學生運動，我在這些經驗的基礎上，思考日本的社會運動為什麼會失敗。

—

首先是組織的問題。對我來說，相當大的關鍵是聯合赤軍淺間山莊事件。只因自己高中前輩進入新左翼（政黨），讓我從這個以「總括」之名殘殺12名同志的事件中，看出「組織」、「正義」或「公理」使得人性崩潰的恐怖。任何組織只要不承認根本上的差異，只固守微小的同一性，就會變得狹隘且封閉。我一直從事團隊工作，因此格外留心，要盡可能的包容不同性質、且需擁有多樣化的要素。對於不得不離開組織的人，不要批判他差勁，而要設想對方離開是有不得已的苦衷。這是我對聯合赤軍事件的反省，這點與後續越後妻有的支援團隊「小蛇隊」的「沒有規則、沒有領頭羊、成員流動」的運作模式有關。

—

另一個是農村運動的問題。日本左翼在指導農村「革命」時，與地方豪紳把持的腐敗、不公的農村結構中的「惡」勢力勇敢對抗。然而因為群眾多半是以都市的、民主主義的價值觀為基礎，否定村落公社的共同體價值觀，導致對抗終告失敗。也就是說，社會運動無法得到居民（大眾）的共鳴。「正義」是無法驅使生活在人情與威嚇的人們行動的。

—

剛提出大地藝術祭時，那些排山倒海般的反對聲浪及漠視的理由，固然是人們

不了解「現代美術」所產生的反彈。但我認為，那也是生活在農村的人們，對「正義」產生的直覺反感吧。

日本美術史批判

對我來說，藝術家和一般民眾產生共犯性是非常重要的課題，也是基於對明治時代以來的日本美術史的批判。到現在為止的日本美術，只在乎教學、可不可以展示，或者是否可以成立組織，這豈不是與大眾背離？我認為，近代美術之非大眾性，即美術之流行及輸入方式，是有問題的。因此柳宗悅才會提倡「民藝」，企圖在日常生活使用的、手工製作的物件中找出「用之美」，並予以活用，可惜這項運動之所以出現的深層結構性問題沒有得到正視。

—

總之，我認為美術並非只在封閉空間給少數人欣賞，而應該推到有可能發出批評的世界去。因此我一方面透過版畫和公共藝術摸索共犯性問題，也投入Faret立川的計畫。後來處理十日町的案子，雖然我承接的是一個有關藝術的計畫，但迎面而來的都是與此無關的──人口外移、老年化、梯田、後繼者、紡織業衰退等問題。

—

不過，這些問題和美術，在我心中早就是相關的。

越後妻有的共犯性與協作

大地藝術祭是由各式各樣的人共構而成。我的工作中大部分是和他們溝通、讓這些人工作、把人組成小隊，協調如何分工合作；再加上行政事務、計畫的企劃、編列預算、營運計畫，甚至選定作品展出場所，真的有非常多的事要做。

—

把藝術家請到現場以後，請他們提出企劃。在沒有任何保證的情況下，深入留有封閉性格的土地，來到村莊，和居民打過招呼後，才開始進行製作作品。

—

第一屆藝術祭時，多選用比較容易取得許可的公園、道路或公共場所，但是現

在這個活動已經完全被當地人接受，因此可以深入村莊。當地居民熱情的招呼藝術家，幫忙搬木材、或是混凝泥土。

—

有的作品需要起重機等機械，操作者需要專門技術。只要是能夠拜託當地業者的事，就會盡量拜託。畢竟刺激經濟也是社造的一環。最最重要的是，由於是協同合作，對曾經幫忙打造的作品，就像是對曾照顧過的孩子一樣，特別有感情。

—

經過這樣具體行為的累積，大地藝術祭漸漸建立了和各式各樣人相關的「共犯性」與「協作機制」。

小蛇隊的誕生

在實踐「共犯性」與「協同合作」上，擔負決定性關鍵的是「小蛇隊」。「小蛇隊」是一個支持大地藝術祭的組織，成員來自各方，是個超越世代、領域、地區，沒有規則、沒有領頭羊的自主性組織。成員中年輕的十幾歲，年長者八十多歲，年齡分布範圍很廣；而且是從全國各地集中到東京都。成員的流動性大，雖然做了登記，但是有的人只會在藝術祭時才來幫忙，也有人一整年投入所有時間精力。這種豁達自在是小蛇隊最強的地方，也是成立的基礎。小蛇隊的活躍，是大地藝術祭有別於其他藝術祭最重要的原因。

—

準備大地藝術祭時，曾對周圍的人說「每三年舉辦一次」的想法，現在雖然是這麼進行，但老實說當時我認為不可能。不過我當時並未對政府單位或當地居民這麼表示，只是說服他們「先試一次看看」。實際上，每天接觸過許多人、舉辦過無數次的會議和說明會之後，我的想法也有些改變。

—

正當一籌莫展之際，某一天我請教雕刻家藤原吉志子的丈夫藤原互的意見：「請客觀的告訴我，你對我現在所做的事的看法。」

—

「北川先生既要當前鋒，又要顧全大局，這樣是非常辛苦的。不如活用年輕

人，怎麼樣？」

—

這句話給我很大的衝擊。之前從事「社造」這個正義的戰鬥，光靠一個人，說服別人的成績有限。我必須接受其他不同的要素。於是，「召喚年輕人成立組織，由年輕人來打前鋒，到各個鄉鎮去。」

—

小蛇隊就是在這個情況下成立的。

—

剛成立小蛇隊時相當絕望。吃閉門羹是理所當然。還有人把小蛇隊當作某個新興宗教在誘拐他們而生氣大罵，還發生好幾次年輕人哭著回家的情況。苦鬥惡戰中，我漸漸了解，所謂「正義的戰鬥」沒有任何意義。

—

這面「社造」的大旗，到了現場，連一點用都沒有。「說什麼現代美術，你在開玩笑吧？」還有人質疑：「你們這些來宣傳的年輕人，到底打算幹什麼？」從小蛇隊的行動，可以感受到居民意識上的負荷。小蛇隊面對的各種喜怒哀樂，就不只是理念、而是越後妻有人們赤裸裸的情感。這點非常重要。

超越地區、世代與領域

小蛇隊逐漸改變了在山地丘陵從事農耕的老年人，這些跟他們保守屬性不同的「說是在都市做藝術什麼的，也不曉得在幹什麼」的年輕人，漸漸進入鄉村。老年人與年輕人的差異，對他們彼此，特別是對年輕人，是個活生生的課本。一開始，年輕人對於自己完全不被當一回事，受到很大衝擊，接著他們開始摸索「要怎麼做才能讓對方了解」。於是他們對自己的立場產生自覺，進而嘗試去理解別人。我想，這便是支持小蛇隊至今仍持續運作的最大理念。和不同地區、世代、領域的人相會、相互關連並產生創意，便是大地藝術祭的基礎。

—

實際上，這些按照自己想法行動的年輕人，不但很費工夫，而且效率極差。可是，我想這樣的過程應該會產生什麼吧。

採用海外藝術家

越後妻有有200個村落，就像有200個國家那樣，我希望每一個地區都能直接跟其他世界的國家接觸。那種接觸與落在國家或行政區的框架中不同，而是可以感覺實際產生的關係。基本上，這個地方就是世界的縮影，沒有國家與民族的圍牆，我深深這麼認為。不，以前單純的認為「外國」好玩，對於尚未謀面的海洋對岸的生活，與自己生活的列島完全不同的風土民俗、對所有不一樣的地方，都有無比的好奇心。

—

在我的記憶裡，曾經看過好幾次這樣的景象。公園裡有個小女孩，當她看到一個俗稱「紅鬼」的高大外國人時，雖然噗哧笑著，身子卻躲在媽媽後面，不時露出頭來偷看。不久女孩知道「紅鬼」不會做什麼事，便小心翼翼的走出來，從口袋裡掏出寶貝的發亮折紙，想要遞給對方。無法用言語溝通的異形，反而自然的勾起我們的好奇心。

—

外國的藝術家在越後妻有發揮了很好的效益。開心的藝術家們和世界面對面工作、連結。在金錢、資訊、全球化的時代，我感覺以往傳教士、跨國企業和軍隊的角色，很可能未來將被美術、文化活動取代。因此在藝術祭中，我盡可能的邀請外國的藝術家。一方面發現村落根深柢固的傳統特色，也從藝術家們的世界的觀點，看到自己村落反映出的「世界」。

—

我認為，如今地方力量衰退，國家整體隨之沒落的原因，固然是戰後六十年，因為冷戰地理位置的優勢，使日本納入世界首富美國麾下，甘於成為從屬國，導致今天國力喪失，另一方面，也是因為各地的排他性使然。從外地返鄉的青年，或是當起蕎麥麵店的老闆，或是和好友蓋農家民宿等情況，雖然蔚為美談，終究不夠普遍。改變條件需要加入新元素。與他人有所關聯，找到接納他人的方法。藝術是和別人產生關係的媒介，因此越多不同國家的人參與越好。

—

結果，大地藝術祭包括連續參加者第一屆有32個國家、第二屆有32個國家、第三屆有49個國家、第四屆有40個國家、第五屆有44個國家的藝術家參加。

實踐中——回顧過去五屆的大地藝術祭

第一屆——從批評中學習

來自當地的批評

第一屆大地藝術祭在排山倒海的反對聲浪中展開。開幕當天雖然人潮洶湧，可是之後便人數銳減。這類的活動雖說展期後半還會出現人潮，但我內心仍然十分忐忑不安。快到盂蘭節之際，展期大約過一半，這時忽然開始出現人潮。最後一週，參觀人數暴增到16萬人次，人們在田埂上接踵而行，道路上汽車塞到爆。大地藝術祭不但在美術界、社區營造、公共事業等領域，甚至串連各種資源的方法都成為話題，成為各個領域的新典範而頗受好評。

—

可是，當地部分有識之士卻給予極強烈的批判。其中詬病最多的是當地人沒有參與，其次是藝術對社造究竟能有何貢獻，第三是太會花錢，第四是不知道付多少錢給藝術家，快點把這些資訊公布出來！

—

雖然實際上願意支持的村落只有缽和下條，可是參加製作作品與活動的人卻多達3000人次，佔了總人數4%。接下來的批評說「藝術對社造究竟能有何貢獻」，這一點是理所當然的。因為這是史無前例的廣域軟體建設計畫，實在該向下決定的6個市鎮村長致敬。「用藝術進行社造」已經蔚為風潮，而大地藝術祭是開拓者。第三個批評是太會花錢。以某地區為例，三年間的負擔為1746萬元，設置13個作品，等於每一個作品的花費是134萬。我明白，對於一般預算中豪雪處理費要佔5%的地區而言，100萬的金額可能算大。可是一般而言，要以這樣的價格買到藝術品是不可能的。計畫之所以實現的原因是，縣政府提撥藝術祭的60%預算，河川或道路的整備費用也和藝術作品製作整合起來，再由企業贊助、居民、支持者當志工、藝術家和專家無償參與。從預算與效益比來看，可說產生史無前例的波及效應吧。至於第四點，雖然是政府的計

畫案中長久存在的問題，但是有關藝術家本身的重大問題，我們是不會公開的。

從「公共藝術」到「特定場域藝術」

第一屆藝術祭中最大的反省是，傳統式的公共藝術太多。對我來說比較可惜的是，企圖言之有物的啟蒙式作品太過醒目，而且大多數作品都談不上和土地有所關聯。可能是對藝術家來說，比起藝廊或工作室，別人家或田埂是難以進入的場域。

不過其中還是有讓人感到很大可能性的作品。例如，伊利亞和艾蜜莉亞·卡巴戈夫（Ilya & Emilia Kabakov）的《梯田》（34頁）、大岩奧斯卡（Oscar Oiwa）的《稻草人計畫》（44頁）、瑪麗娜·阿伯拉莫威奇（Marina Abramović）的《夢之屋》（92頁）、詹姆斯·特瑞爾（James Turrell）的《光之館》（154頁）、里察·威爾森（Richard Wilson）的《Set North for Japan（74°33'2"）》（23頁），以及只限第一屆展出的丹尼爾·布罕（Daniel Buren）的《音樂，舞蹈》（130頁）。

—

這些作品強大的力量，來自進入別人的土地、與其發生碰撞所產生。結果，這就是大地藝術祭的出發點。不過就第一屆整體來看，仍然是比較弱的。

—

布罕的《音樂，舞蹈》是十日町商店街的特定場域藝術，換句話說，該場地的作品及該作品放置的場地特色，都極具慶典色彩。十日町市通常樂意接受這類作品。我希望該作品有一天能夠復活。我至今仍持續尋找願意製作特定場域藝術的藝術家。

給藝術家的引導

跟藝術家初次見面時，我都會為越後妻有做15~30分鐘的簡介。我想介紹的不是「風景美麗」、「蔬菜好吃」等空泛的話語，而是地區經濟衰退的經過，因

為效率差被拋棄的梯田、隨著高度成長而崩壞的傳統紡織業、空屋率增加等實況。我希望這些狀況能夠成為藝術家們創作的出發點。

—

起先，沒有意識到廢校曾經存在過，所以不曾特別介紹。直到後來，我才了解廢校的意義。廢校，不僅僅意味著建築物消失不見，也代表這個地區的精神燈塔消失不見。我認為，因為是該地區曾經有人生活的象徵，就算不得不廢校，也必須以另一種實際面貌保存下來。

—

如果《夢之屋》為空屋計畫的先驅，那麼廢校計畫的開端就是北山善夫的《致生者，致死者》（80頁），給人留下深刻的印象，也讓我思考把時間形象化的課題。

—

第一屆大地藝術祭時，還沒有意識到要做成祭典或嘉年華的慶典形式，當時只有一個概念，那就是為了延續藝術祭，必須做出一個接一個有趣的作品。因為對特定的土地、建築產生化學反應，所以認定非從這裡出發不可。

往「協同合作」發展

在鄉下，而且人煙稀少的地方創作，怎麼和都市的人們產生關係？

—

來到廣闊的地區，探訪里山。由於沒有地方可以創作作品，必須進入別人的土地。由於缺乏人手，必須借助小蛇隊和當地居民幫忙。為了讓作品完成，必須想辦法解決問題。將弱點轉換成正向局面的手法，可說是我們在越後妻有獲得的寶貴經驗。我想，這也是美術品成立的普遍性吧。

—

由於美術是從無到有的作業，必須靠大家幫忙完成。這時「協同合作」的意義就很大了。雖然在準備階段就預做某種程度的規劃，但真正的「協同合作」的方法，都是在作品製作過程中逐漸摸索出來的。

—

例如國安孝昌的《守護梯田龍神的寶座》（134頁）、磯邊行久的《河在哪兒》

（40頁）、蔡國強的《龍現代美術館》（184頁）、川俣正的《松之山計畫》（180-181頁）、古郡弘的《盆景》（136頁），都展示了「協同合作」的方式。

「旅行」的發現

第一屆有32個國家148組藝術家，在越後妻有的所有境域展開他們的創作。在全境展開這一點，頗受當地微詞。大家都說作品與作品之間的距離太遠；可是這正是重要之處。假如你想看到所有的作品，就必須拜訪每一個村落。選擇在夏天開辦，也可告訴人們這塊土地的季節特徵。許多來參觀的人都有「好熱、好累、不方便，可是很舒爽」的感想。看著鳥和昆蟲飛舞，在青草的蒸氣中揮汗漫步。梯田裡青翠的稻葉隨著舒爽的微風輕擺。越後妻有的真正面貌，若不親身體驗是無法得知的。夜晚，讓白天疲憊的身軀泡在溫泉裡放鬆，嘗一嘗當地料理、喝杯小酒，大家交換一下白天觀賞的心得。

—

這種「以藝術作為路標的里山巡禮」的風格，是第一屆時的大發現。後來更演變成「透過旅行，親近藝術」，這種作法已蔚為風潮。

第二屆──發現獨自性

活用公共事業

如前所述，我曾經做過反省：第一屆大地藝術祭時，公共藝術形式的作品多半是不怎麼有趣的啟蒙風。以此為基礎，我們慎選作家，在第二屆藝術祭時，留下一些重要的作品。例如：卡撒克蘭特與琳達拉建築事務所（Architectural Office Casagrande & Rintala）的《POTEMKIN》（142頁）、約翰・克魯邁林（John Körmeling）的《Step in Plan》（29頁）。此時，由於也運用了公園設置計畫的預算，我們非常重視讓藝術家了解越後妻有所面臨的種種問題，也讓藝術家體認到，他們的作品是公共計畫的一環，其實意義重大。

—

從第二屆開始，大地藝術祭讓人看到它獨特的身影。當時大英博物館現代美術部門的策展人詹姆斯・普特南（James Putnam）曾說：「越後妻有不論內容或組織方法，都（和其他國際展）大異其趣，是種新的藝術祭模式。」

創設舞台的意義

舞台是地方特色的展示室（show room）。早在1990年代，「道之驛」便已具有展示地方的功能。不過當時的展示室只賣東西，還無法深入地方。我想做的是有著嶄新形態的舞台。實際上在六個區域中，松代、松之山、十日町都有舞台誕生。《松代雪國農耕文化村中心「農舞台」》（164頁）更變成大地藝術祭的中心。我們任命第一屆藝術祭時小蛇隊中比較活躍的年輕隊員成為藝術祭事務局的員工，在那裡長期駐守。《越後松之山「森林學校」Kyororo》（176頁）在松之山町成立，亦有公開徵募遴選的學藝員行政人員配合進駐。為了實現「全體居民都是科學家」的概念而做許多準備，使得Kyororo成為當地最具草根性的舞台。另一方面，《越後妻有交流館「奇那列」》則和當初設計的「越後妻有市集」的概念不同，變成是以和服、織品等傳統工藝為中心的設施，不過後來因為參觀的人數沒有成長，2012年遂改建成現代美術館。

—

成立舞台之後，據點化事業的責任也跟著增加。換句話說，只為祭典做出來的東西是暫時的，可是為了守護舞台或作品，必須與居民維繫恆久的關係。就經營面來說，必須以經濟考量為前提；在意識上，就像學生必須立刻長成大人。

成為教育的場所

第二屆時有21所大學相關課程參與了「活化松代商店街計畫」，有8個大學相關課參與了十日町商店街的計畫，大學和專門學校直到今天仍持續參與，也有大地藝術祭以外的時間仍持續進行的。這些在越後妻有舉辦的活動，多半被學校認定是正式課程，越來越多美術及建築系以外的科系加入，甚至擴及國外。

—

參與越後妻有的方法是多樣的，它與學校校園不同，是一個廣大的學習田野。

第三屆——轉捩點、高潮

幫助大地

第二屆藝術祭結束後一年，正要開始準備籌辦第三屆時，2004年10月23日發生了中越大地震。第二天我們決定暫停大地藝術祭的準備工作，改變活動名稱為「幫助大地」。

—

行動持續了一整年。多次思考地震等災害的支援行動後，我們訂了以下幾個方針。

—

- 平日由長年駐於當地的員工慰問或協助受災者。
- 利用週六、週日由東京組織支援部隊到受災地協助各項事宜，配合受災戶的需要，分組進行整理、清掃或慰問。由於巴士無法在現場移動，為了便於現場的支援行動，東京部隊盡量分成許多小組，乘坐多輛汽車出發。
- 以救援基金的形式，接受各界捐款，購買必需的電器用品，贈送當地非中古、最新型的附烘乾機式洗衣機、巨大的電冰箱，以及大型電視。特別是避難所集中了許多人，沒有地方洗衣服，也很難曬乾，非常需要烘衣機。
- 因為當地人認識我們，所以我們要盡量多跟老人家說話、讓他們安心的把家中重要的事情交給我們處理。

—

為了「幫助大地」舉行藝術祭，使得現場、地方和東京連成一氣。建築師在大地藝術祭中大展長才，修繕或重建半倒和全毀的住宅。

—

由藝術家和各式各樣的專家一起為孩子舉辦工作坊。週末和家長從都市來到受災現場的孩子們，和當地的孩子一起參加各種課外教學。那一年和下一年都下大雪，每週都進行除雪、鏟雪的作業。

—

我們在第三屆，能夠順利的在50間空屋進行「空屋計畫」，不可說與「幫助大地」構築的人際關係、信賴關係毫無關係。第一屆時無法進入的私人住宅，

自然而然的變成藝術創作的場所。

—

2005年4月由於平成大合併，6個市鎮合併成十日町市與津南町。津南町雖然拒絕與十日町市合併，可是願意一起舉辦大地藝術祭。這一年秋天在當地人們的期待下，「再過不到一年，又可以合辦大地藝術祭了。」

組織後援會

大地藝術祭實際上獲得許多人的援助，長久以來雖然協辦、贊助、捐獻的錢佔預算的大部分，就在公共預算（縣市町村）越來越少的情況下，我想特別在這裡感謝福武總一郎的大力相助。福武是教育產業Benesse集團的負責人及會長，1990年代初期開始在直島推動藝術活動。第二次藝術祭時，來到越後妻有參觀，第三次便提出協助的意願，組織「大蛇福武委員會」，幫忙尋求企業贊助、媒體傳播等工作。雖然福武一直認為「經濟是文化的僕人」，但是他從直島的經驗中獲得「活化舊東西、創造新事物」、「原本風景、現代美術、鄉村老人的笑臉」是創造地方的不二法門，後來在越後妻有再度獲得證明。在第三屆藝術祭的紀錄集中，他寫道：「西之直島、東之妻有，這些里海、里山的再生是我們這個國家的希望。」並以此勉勵。這個理念與第四屆之後的發展，以及接著在2010年發起的「瀨戶內國際藝術祭」有關。

—

2006年7月，成立妻有粉絲團，第三屆後期舉辦「梯田銀行」的活動，為沒有人耕作的梯田尋找里親，開始尋求一般民眾協助。

美術界的反應

當初展開大地藝術祭時，並沒有想到邀請評論家或美術界介紹或報導，但是第一屆時，原本被我們忽略的《美術手帖》刊登了大大的特集，引發非常熱烈的迴響。2009年第四屆之後，《美術手帖》都會發行增刊特集的藝術導覽手冊。

—

美術評論家中原佑介從第一屆開始，便完全掌握了大地藝術祭的精神。他陸續以第一屆的「遠離都會的美術活力」、第二屆的「藝術復興的預兆」、第三屆的「『前藝術』的祭典」到第四屆的「越後妻有藝術三年展所帶來的」等主題，為每屆的圖錄撰稿，持續守護、關注大地藝術祭的軌跡。雖然中原先生不幸在2011年3月過世，但他的遺族希望能把其2萬本藏書捐給第五屆大地藝術祭。於是川俣正便在越後妻有的清水、松代生涯學習中心，公開展出《中原佑介的宇宙學》（183頁）。

導覽小組的誕生

因為地震和連續兩年大雪，支援者的核心，逐漸從學生移轉到大人身上。學生們雖然暑假可以來參加活動，但是每逢週末都來幫忙，往返交返費用是一大負擔。新加入的大人們極其真摯的熱情讓人為之側目，他們彷彿找到自己的新故鄉。
—
如此，小蛇隊組成「導覽小組」。組員裡面除了幾位男士，幾乎都是女性。她們都很活潑、開朗、有朝氣、又熱心於學習。她們的魔鬼行軍是週五晚上離開東京，當天晚上住宿舍商討，週六和週日在炎炎夏日下揮汗導覽，週日晚上再回東京，第二天準時上班。她們靠著自己的一股勁兒，想把這片土地上的作品、老人和參觀者連結在一起。真可說是第一屆藝術祭以來，小蛇隊最棒的遺傳因子爆發。透過她們的導覽，不知不覺中觀光客變成妻有的粉絲。

確定「妻有模式」

利用藝術這個獨特的方法使地方連結，這樣的「妻有模式」引起廣泛關注，甚至連歐美和亞洲的策展人、藝術相關者、地方政府都來參訪，也成為國際會議或研討會的議題。大地藝術祭手法的普遍性傳播出去，連以創意都市聞名的法國南特都來觀摩，特別值得一提的是，北京、上海、香港、首爾、台北等，這幾個大力推動以文化改造地方的亞洲都市，都非常關心大地藝術祭的動向。都市，已被迫要有所改變。

到了第三屆，與一般的美術展不同，如此大規模活動的舉辦已獲得許多人肯定。大家也同時認可我有舉辦如萬國博覽會般的大型文化事業、也就是舉辦祭典的能力。如何讓祭典裡的人熱絡起來，不能光靠廣告包裝，要有自己的方法。那就是祭典內部的人從下而上的熱情參與。

第四屆──10年階段的結束

以經濟獨立為目標

2006年，第三屆藝術祭展開時，以「新·新潟鄉鎮創生計畫」為基礎的財政支援結束了。由於當初舉辦第一屆時反對聲浪很大，因此我想「不論如何都要辦三次」，沒想到真的舉辦了三屆。雖然我自許花了10年工夫已為地方自主奠下基礎，但當地人和藝術家，甚至外地支援團隊，都紛紛要求藝術祭持續下去。以往，占了總預算6成的縣府補助，今後已後繼無力，在這個條件下藝術祭卻還得繼續舉辦。我們請新潟縣知事泉田裕彥擔任名譽執行委員長，並在縣市政府裡面設置了大地藝術祭的支援參事，以蒐集中央部會的地方經費補助款，和各財團提供贊助費的相關資訊，我們不得不摸索不光是依賴行政而能持續的方法。

在第三屆時參加支援團隊的福武，這時正式擔任大地藝術祭的總製作人，召喚大家參加故鄉納稅、針對企業與團體的CSR（企業社會責任）活動與贊助。特別是自由選擇自己想要的「故鄉」，對自己想要有所貢獻的自治體捐款納稅，或從居民或所得稅中扣除一定比例的「故鄉稅」。利用這樣的制度，增加許多捐款金額。

越後妻有的品牌化

從第四屆開始，如何延展每三年舉辦一次的藝術祭的效益，成為一個很大的課

題。企劃已經涉及當地自主的工作。2008年設立的NPO法人越後妻有里山協作機構是邁向這個目的的第一步。十日町市、津南町，這個以往被稱為越後妻有的760平方公里大的區域，改稱為「大地藝術祭之里」。為了使這個地區變得更有活力，因此培養企劃力、人際關係網、累積藝術作品增加地方資產，改建空屋、廢校的計畫，都是企圖「活化原有事物、創造新價值」。

—

在豪雪之下栽培出的美味蔬菜、稻米、菌菇之類展開直銷和網路銷售，加上設置了地產地消的舞台，希望培育出強固的地方產業。經過第四屆藝術祭，產生越後松代里山食堂（農舞台）、產土神之家、Hachi Café（繪本和果實美術館）及NPO經營的食堂共三間（2010年起，越後信濃川酒吧），住宿設施則有夢之屋、蛻皮之家、三省之屋（2010年起，片栗之宿）。這些設施都需要僱用當地人，因此大地藝術祭期間約需400人，整年約需100人為大地藝術祭的相關設施工作。當初策劃這個活動時，即已考慮到可以增加當地人的就業機會，僱用關係應該是地方發展認知上最正確的策略。

—

從第一屆大地藝術祭開始，小蛇隊便和當地廠商共同參與藝術家設計的商品和食品開發，並共同行銷。從第四屆開始，推出「Roooots越後妻有名產重新設計企劃案」（262頁），WEB公開徵募名產的整體設計，利用設計者與地方廠商建立夥伴關係，探索以藝術祭為核心，持續振興地方產業的可能性。完成的商品非常受歡迎，也獲得國內外的設計大獎。該企劃的結果是，商品或貨物的營業額在第四屆期間為8500萬（年營業額1億）；第五屆期間更創下1億2000萬的營業額（年營業額1億4000萬）的紀錄。

關於持續方面

目前大地藝術祭中，可以永久設置的作品超過200件。儘管在豪雪之地的十日町市和津南町，維護這些作品要花不少錢，問題堆積如山；不過另一方面，為了維護這些作品製造了就業機會，也是不錯的。

—

在霜鳥健二的《「記憶—紀錄」足瀧的人們》（52頁）中，那些和村莊居民

幾乎等身大的人像，是這一屆永久擺置的作品中的名作。即使變更展示場所，依舊趣味十足，而且移動的費用很低。由於人像表現出居民各自日常生活的細節，因此深受當地人們的喜愛。第三屆展示後撤走，後來村民要求重新設置並且永久保存。這件事亦告訴我們一個解決作品保管與維護的方法。

對於僵化的反省

第四屆藝術祭結束後，我做了仔細的反省。我覺得，不管作品還是工作人員的行為都陷入僵化。例如空屋計畫，許多作品都侷限在將原本的屋子改建、喚起人們記憶的模式，因此十分相像。我認為假如再不回到初衷，重新挑戰的話，事情就不妙了。因此從第五屆藝術祭開始，得考慮加強與作者討論，強化藝術指導的任務。

—

另外像十日町有的農地、工作等問題，以及紡織業等課題都需要解決。我想讓紡織業重新展開。另外越後妻有一個主要的課題、也是日本美術最大的要素，那就是「泥土」。被豐富的水滋養的泥土，在各種技術的活用下，誕生了卓越的藝術品，像是陶藝、建築等。日本列島的水與土的文化，便是從十日町市笹山遺跡出土的火焰型陶器一脈相承而來的啊。如同「泥土」，今後也想讓紡織同樣展開新的生命。

夏耕冬讀

越後妻有有半年的時間是雪季。我一直在思考，有沒有辦法讓雪成為朋友（財產）。我們想要的地方營造，不是去強求沒有的東西，把這裡打造得和別的地方一樣，而是將這裡既有的加以琢磨，又在其中發現普遍性。因此我想要把越後妻有發展為一個在冬天可以旅遊、學習、思考的地方。

—

從2008年冬天開始，我們策劃了「越後妻有雪的藝術計畫」，在冰雪覆蓋大地的1月，固定安排旅遊團，到各村莊體驗他們傳統的正月十五活動，也安排藝術家定期參加聚落的行事，增添光采。

在越後出生的良寬，有半年的時間獨居在國上山的五合庵，思考自己的哲學，並寫出「等待春之無常」的美麗歌詞。何不模仿良寬的「晴耕雨讀」，改變成「夏耕冬讀」呢？我想，如果越後妻有能夠成為「夏耕冬讀」的場所，那該多好。所以，大地藝術祭從第一屆提出「地球環境研討會」開始，連續幾年舉辦研討會「邁向明天討論會」、「農樂塾」、「農田師父」等，成為提供學員學習的場地。森林學校亦為其一環。

第五屆——新的舞台

做為城市的施政

第四屆大地藝術祭結束後一年，2010年9月，成立大地藝術祭之里檢討協議會。會員包括新潟縣、地方諸團體企業、NPO越後妻有里山協作機構、市民、社造團體、專家學者等人。歷經五次檢討會，12月做成建議書提交十日町市長和津南町長。

「雖然是以振奮地方士氣，有助地方再造為目標（中略）但幾乎是在外界的支援下而持續至今。第四屆藝術祭結束，由於藝術祭的參觀人數大增，且藝術祭本身亦獲得外界很高的評價，終於使相當多的村落和市民願意參加。透過大地藝術祭，『越後妻有』這個品牌使地方的所有資源獲得注目。第五屆打算積極正向的操作，讓居民自己活用藝術祭，感謝外界各方的支援，進而改造自己的家鄉。如何鼓舞市民呢？最大的關鍵在於行政如何帶頭行動。我們將以此為概念，擬定企劃書。」開頭便這樣寫的建議書，接下來提到以下方案：(1)藝術祭本體（作品展開、宣傳、營運），(2)藝術祭與地方再造（既有作品活用的方法、居民參與、如何活用空屋、廢校、梯田），(3)藝術祭與產業、農業、觀光互相提攜（促進特產品開發、充實二次交通與住宿設施、吸引客人、宣傳方法、設計舞台），(4)組織執行委員會（組織、預算、資金調度）。」

十日町市長關口芳史接受提案，為大地藝術祭做了明確的定位，並以此為重要施政項目。從1995年開始，這個有關地方的藝術活動至今進入第十五年。

何謂行政與工作

大地藝術祭和行政單位的參與有很大的關係。它不只是民間的事業，還是使用納稅人稅金的公家事業。由於各方反對的聲浪，使我們必須解決根本的問題。和意見及立場相左的人共事，可以產生有趣的意見，激起化學作用。

—

另一方面，我們對行政人員也有話直說。對我來說，「大家同吃一鍋飯，若不花點工夫，做不出好東西」，同時，效率差也有其必要——也不得不這麼想。尤其，我們想做的事並非他們日常工作的延續，而是創造慶典的場域，因此要隨時有上了戰場的信念，做好沒有退路的覺悟。

—

因此，我們也如此要求行政人員，也經常與行政人員在做事的方法、重視縱向操作甚於橫向連結的行政結構等方面產生摩擦。但是我真心的認為政府人員整體有比以前改善。不只是表面、看得見的地方，而是從真正基本面思考。

度過災害

2011年初的大雪，3月12日長野縣北部的地震，接著7月底新潟、福島豪雨成災。受到三次劇烈災害的越後妻有，我原本以為，當地居民會反對隔年舉辦藝術祭，不料，居民們卻期待著「每三年舉辦一次祭典」。參加的村落從第一屆的2個（有展品展示的有28個）、第二屆成長為38個、第三屆67個、第四屆92個，第五屆甚至高達102個。

—

東日本大地震給予受災地及面對嚴苛自然挑戰的越後妻有一個思考未來將成為什麼樣地方的機會。自古以來，越後妻有便是收容在政治、經濟、宗教、文化等領域從權力中心被趕出的人們，同時拚命的種稻子，好填飽大家肚皮的地方。這便是越後的山村最足以自豪的存在意義。以東日本大地震為契機，越後

妻有將以任何人都可以來參觀、擁有多樣性並存的方式復甦。

—

新潟與福島緊鄰，因此新潟縣內有許多避難者。以地震避難者中的孩童為主要對象，為此2011年夏天開創了森林學校。從2007年開始，越後妻有曾經辦過活化里山×村落×藝術的「兒童夏令營」，於是以這個經驗為基礎，繼續開辦讓受災地、都市、本地的孩子共同學習的森林學校。森林學校至今仍隨季節舉辦。受災地的兒童和家長在山林間，透過和各式各樣的人交流，放鬆心情、重拾笑顏，因此越來越多人一連參加好幾次。像森林學校這種做法，不只是單純的助人者與被幫助者的關係，其中「志向」的部分，亦培養出與東北的聯繫。

越後妻有整體就是美術館——Museum over Echigo-Tsumari

第五屆藝術祭最大的特徵應該是改建「奇那列」。應十日町市要求，把2003年開幕的「越後妻有交流館」改建成「越後妻有里山現代美術館」，為「大地藝術祭之里」做具體的定位，明快的打出「里山整體就是美術館」的概念。

—

原本越後妻有是自然與人類活動非常和諧的生活之地。豪雪、信濃川、河岸階梯坡地、繩文遺跡、山毛櫸樹、梯田、山溝和種稻、近代土木建築物、小徑庭園、溫泉、野生蘑菇交織在一起。此外，歷經四屆的藝術祭後，還完成了三個據點（舞台）。活用空屋、廢校等地方計畫為基礎的作品超過30件，再加上活躍國際的建築師和藝術家的數件作品，和原有的十日町市博物館、十日町資訊館、津南町歷史民俗資料館。這些藝術、建築擔負起連繫200個村落的功用。

—

第五屆的構想是：為了呼應「人和土地」，設計作品皆與體驗越後妻有的一切、亦即與人和大自然有關。

與瀨戶內國際藝術祭連動——因藝術而啟動

2010年展開瀨戶內國際藝術祭（瀨戶藝），由福武總一郎擔任製作人，我擔任總指揮。和大地藝術祭的運作模式相同，以後瀨戶內國際藝術祭和越後妻有

藝術祭，將如同兄弟般相偕進行。實際上，2009年瀨戶藝的執行委員會成員花了一整個夏天，來大地藝術祭進行研修活動，學習Know How；2010年「小蛇隊」的成員更正式協助「小蝦隊」的活動。不只國內動起來，從大地藝術祭第三屆開始參與「小蛇隊」的香港大學生、女性上班族，轉而以藝術家的身分參加瀨戶內藝術祭，也有外國人加入「小蛇隊」、「小蝦隊」。當然，參與的藝術家由我來選定也是一個原因，從年輕人到大師，有不少藝術家同時參與兩邊的藝術祭。觀眾也一樣。在觀看瀨戶藝的人當中，曾經去過越後妻有的人數佔了相當大的比例。第五屆大地藝術祭參觀人數增加，明顯的與瀨戶藝也有相輔相成的效果。

—

現今這個第三次全球化襲捲世界的時代，不只旅行者、到外國工作者、重視個人生理自然的人、藝術家、表演者、企劃者，甚至觀眾都在全世界移動。他們直覺的擔心，我們的文明將逐漸偏離與自然相連的生理。今天，藝術創造了人類的移動。我們可以想像在尚未開化時，亞當夏娃的子孫將要出發去未知的土地探險的模樣。不只瀨戶內藝術祭，今後我們將和世界上有志一同的地區攜手前進。

邁向下一個藝術祭

第五屆藝術祭結束，感覺邁向一個新的階段。我們一邊嘗試解決不斷增加的永久作品如何保存和管理的問題，一邊為了更加充實藝術祭的內容，決定今後將更嚴謹的審查大地藝術祭的作品。因此以後展出作品的數量可能會減少吧。

—

另外，持續舉辦藝術祭時，從旅館到餐廳、小蛇隊如何繼續維持，以及相對應的，對行政、對居民、對金錢、對美術界、對所屬機構……亦有許多方案必須執行。仔細想來，簡直就是殊死戰。不僅無法笑嘻嘻的順利運作，更可能是在這邊反抗的、那邊失敗的、尋求改善、膠著的狀況中，尋找出口。然而若非如此，就沒有任何意義。這是根本解決的方法。現在雖然社會、政治體制已然固定，但依舊有不一樣的可能性。必須經過碰撞，才能產生新的事物吧。

大地藝術祭相關資料

- 展出藝術家的數字，表示展出作品參加該年度活動的藝術家出身國家及地區的數量與人數、團隊數量，無論是個人或團隊皆以組計算。
- 展示作品件數，若複數作品在同一地方展示則算1件，作品計劃展示除外。括弧內的永久設置作品，為之前藝術祭留下繼續展出的作品。
- 入場人數由設置在作品展示場的計數器，以及相關活動參加人數來推估。
- 整體事業費，是執行大地藝術祭（軟體部分）的費用，計入縣廳、地方自治體負擔費用、各種補助金、活動收入、捐款、贊助等金額，但道路建設、整理袖珍公園、據點設施建設費等公共事業費不包括在內。
- 捐款、贊助不包括物資贊助的部分。
- 新潟縣經濟波及效應，為建設投資額、消費支出額乘以波及效應倍率（因為景氣等因素影響，每年有所變動）所得出結果。另外，第一屆的調查機關與方法與其他屆不同。
- 展出藝術家不包括作品永久展示的藝術家。
- 在各屆「大地藝術祭綜合報告書」皆有各屆資料，綜合報告書可於十日町市的網站查詢。想獲得更多大地藝術祭相關訊息，可上官方網站：http://www.echigo-tsumari.jp/

◎第一屆大地藝術祭

期間：2000年7月20日－9月10日（為期53日）

會場：越後妻有6村鎮市共762平方公里（新潟縣十日町市、川西町、津南町、中里村、松代町、松之山町）

主辦：越後妻有大地藝術祭執行委員會

名譽執行委員長：平山征夫（新潟縣知事）

執行委員長：本田欣二郎（十日町市長）

藝術總監：北川富朗

藝術顧問：Jean de Loisy（法國）、Okwui Enwezor（奈及利亞）、中原佑介（日本）、Apinan Poshyananda（泰國）、Ulrich Schneider（德國）、Nancy Spector（美國）

展出藝術家：32個國家與地區，148組（內部公募6組、參與計畫12組）

―

展示作品：153件

作品展示聚落（含公園與其他公共場所在內）：28個

—

入場人數：162,800人

—

整體事業費：479,613,000日圓

—

參觀護照收入：30,058張 / 41,062,520日圓

＊護照費用：一般1,700日圓、大學生‧年長者1,200日圓、中小學生700日圓、當地居民免費

單場門票收入：1,967張 / 94,250日圓

＊門票費用：一般500日圓、中小學生250日圓

—

捐款‧贊助：9筆 / 13,000,000日圓

—

新潟縣經濟波及效應：12,758,000,000日圓

（縣內建設投資10,054,000,000日圓、消費支出2,704,000,000日圓）

—

小蛇隊志工人數：約800人

◎第二屆大地藝術祭

期間：2003年7月20日－9月7日（為期50日）

會場：越後妻有6村鎮市共762平方公里（新潟縣十日町市、川西町、津南
　　　町、中里村、松代町、松之山町）

主辦：大地藝術祭‧花之道執行委員會

名譽執行委員長：平山征夫（新潟縣知事）

執行委員長：瀧澤信一（十日町市長）

藝術總監：北川富朗

藝術顧問：Tom Finkel Pearl（美國）、侯瀚如（中國）、Rosa Martinez（西班
　　　牙）、中原佑介（日本）、

展出藝術家：32個國家與地區，213組（23個國家與地區，158組）

—

展示作品：220件（永久設置作品67件）

作品展示聚落（含公園與其他公共場所在內）：38個

—

入場人數：205,100人

—

整體事業費：426,588,000日圓

—

參觀護照收入：28,937張／45,274,800日圓

＊護照費用：一般2,400日圓、大學生‧年長者1,600日圓、中小學生700日圓、一般當地居民500
日圓、當地中小學生免費

單場門票收入：3,902張／780,400日圓

＊門票費用：一律200日圓

—

捐款‧贊助：26筆／9,689,000日圓

—

新潟縣經濟波及效應：14,036,000,000日圓

（縣內建設投資12,810,000,000日圓、消費支出1,225,000,000日圓）

—

小蛇隊志工人數：711人

◎第三屆大地藝術祭

期間：2006年7月23日－9月10日（為期50日）

會場：越後妻有2村鎮市共760平方公里（新潟縣十日町市、津南町）

主辦：大地藝術祭執行委員會

名譽執行委員長：泉田裕彥（新潟縣知事）

執行委員長：田口直人（十日町市長）

藝術總監：北川富朗

藝術顧問：Tom Finkel Pearl（美國）、侯瀚如（中國）、中原佑介（日本）、
Olu Oguibe（奈及利亞）、James Putnam（英國）、Ulrich Schneider

（德國）、Young-Chul Lee（韓國）

展出藝術家：49個國家與地區，330組（40個國家與地區，225組）

—

展示作品：334件（永久設置作品131件）
作品展示聚落（含公園與其他公共場所在內）：67個

—

入場人數：348,997人

—

整體事業費：670,399,000日圓

—

參觀護照收入：62,800張／138,678,550日圓
＊護照費用：一般3,500日圓、大學生・年長者2,500日圓、中小學生800日圓、一日護照1,800日
　圓、一般當地居民1,000日圓、當地中小學生免費
單場門票收入：37,972張／13,097,800日圓
＊門票費用：300-500日圓，中小學生半價

—

捐款・贊助：92筆／238,480,665日圓

—

新潟縣經濟波及效應：5,681,000,000日圓
（縣內建設投資1,327,000,000日圓、消費支出4,354,000,000日圓）

—

小蛇隊志工人數：930人

◎第四屆大地藝術祭

期間：2009年7月26日－9月13日（為期50日）
會場：越後妻有2村鎮市共760平方公里（新潟縣十日町市、津南町）
主辦：大地藝術祭執行委員會
名譽執行委員長：泉田裕彥（新潟縣知事）
執行委員長：關口芳史（十日町市長）

總製作人：福武總一郎

藝術總監：北川富朗

藝術顧問：Tony Bond（澳洲）、Tom Finkel Pearl（美國）、入澤美時（日
　　　　　本）、入澤由佳（日本）、中原佑介（日本）

展出藝術家：40個國家與地區，353組（27個國家與地區，228組）

—

展示作品：365件（永久設置作品149件）

作品展示聚落（含公園與其他公共場所在內）：92個

—

入場人數：375,311人

—

整體事業費：581,177,000日圓

—

參觀護照收入：49,811張／134,518,600日圓

＊護照費用：一般3,500（預售3,000）日圓、大學生‧年長者2,500（預售2,000）日圓、中小學生
　800（預售500）日圓、一日護照成人1,800日圓、一日護照兒童500日圓、一般當地居民1,500日
　圓、當地中小學生免費

單場門票收入：59,257張／23,705,145日圓

＊門票費用：300-500日圓，中小學生半價

—

捐款‧贊助：220筆／249,315,645日圓

—

新潟縣經濟波及效應：3,560,000,000日圓

（縣內建設投資190,000,000日圓、消費支出3,370,000,000日圓）

—

小蛇隊志工人數：350人

◎第五屆大地藝術祭

期間：2012年7月29日－9月17日（為期51日）

會場：越後妻有2村鎮市共760平方公里（新潟縣十日町市、津南町）

主辦：大地藝術祭執行委員會

協辦：NPO法人越後妻有里山協協作機構

名譽執行委員長：泉田裕彥（新潟縣知事）

執行委員長：關口芳史（十日町市長）

總製作人：福武總一郎

藝術總監：北川富朗

藝術顧問：黃篤（中國）、Hans Ulrich Obrist（瑞士）

展出藝術家：44個國家與地區，310組（29個國家與地區，175組）

—

展示作品：367件（永久設置作品189件）

作品展示聚落（含公園與其他公共場所在內）：102個

—

入場人數：488,848人

—

整體事業費：489,034,000日圓

—

參觀護照收入：55,966張／165,318,000日圓

＊護照費用：一般3,500（預售3,000）日圓、學生3,000（預售2,500）日圓、一般當地居民2,000

（預售1,500）日圓、當地學生1,500（預售1,000）日圓、一日護照2,000日圓、中小學生免費

單場門票收入：60,395張／32,643,750日圓

＊門票費用：300-500日圓，中小學生半價

—

捐款・贊助：183筆／104,561,500日圓

—

新潟縣經濟波及效應：4,650,000,000日圓

（縣內建設投資382,000,000日圓、消費支出4268,000,000日圓）

—

小蛇隊志工人數：1,246人

為大地藝術祭增色的刊物 LOGO、海報、護照

剛開始設計的LOGO、海報和護照等印刷品，每屆都產生一些變化。特別是拿著護照和地圖邊走邊尋訪、欣賞作品的模式，使得回流客增加，也讓超越藝術框架的大地藝術祭知名度大為提升。

【LOGO的變遷】AD＝美術指導／VD＝視覺藝術指導／P＝攝影／D＝設計

2000-

2006

2009

2012

2000｜AD＝中塚大輔／插畫＝阿部真理子
第一屆藝術祭的所有宣傳品，全部是由創意總監中塚大輔指導設計。海報、傳單的視覺影像，是以從村鎮公所拿來的觀光用簡介的照片和作品的設計圖，做為設計的基調。

—

2003｜AD＝中塚大輔
繼續沿用上一屆中塚大輔指導的設計，插花大師兼作家中川幸夫在玻璃工廠內利用3500枝腐壞的康乃馨完成的裝置藝術，再由森山大道攝影。文案也是中塚寫的：「激發五感、野外藝術祭」。

—

2006｜AD＝手島領
身為「螢光TOKYO」創意工作室一員的手島領，其設計是以稻米為靈感。手寫文字為其特徵，給人溫暖的感覺，在各種媒體上做為LOGO使用。

—

2009｜AD＝淺葉克己
聘請淺葉克己設計LOGO及擔任藝術指導。淺葉曾經製作過松之山的象徵作品「Step in Plan」（2003-），他用其特有字體寫下「大地藝術祭2009」幾個大字。

—

2012｜AD＝佐藤卓
這個倒三角形的藝術祭象徵圖形，出自創意指導佐藤卓的手筆。同時還以佐藤的設計為基準，請了攝影家石川直樹拍攝越後妻有的四季風景照，使用在海報、傳單與網頁上。

2000年開幕以來，長期愛用的繞成圓圈的6隻蛇圖形，是插畫家阿部真理子到越後妻有採訪時所描繪的圖而衍生的。自那之後各種設計都選這張圖做視覺象徵。2012年佐藤卓創造的倒三角形，意味著「永續」、「表現大地」和「呈現『自然、藝術、人』合一的大地藝術祭概念」。

2000

尺寸＝A1
AD＝中塚大輔

2003

尺寸＝A1-B2
作品製作＝中川幸夫
AD＝中塚大輔
P＝森山大道

2006

尺寸＝A1-B2
AD＝手島領

2009

尺寸＝A1-B2
AD＝淺葉克己

2012

尺寸＝A1-B2
AD＝佐藤卓
P＝石川直樹

2000

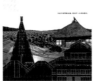

尺寸＝A4,
　　A4-8頁
AD＝中塚大輔

2003

尺寸＝A4, A4-8頁
作品製作＝中川幸夫
AD＝中塚大輔
P＝森山大道

2006

尺寸＝A4, A4-4頁
AD＝手島領

2009

尺寸＝A4, A4-6頁
AD＝淺葉克己

2012

尺寸＝有花朵照片的手冊：A4, 3折。
　　　無照片的第二版，高21×寬59.4公分，
　　　四色雙面印刷，風琴折5折
AD＝佐藤卓　　P＝石川直樹

2000　加工＝B6（36.4×10.3公分，地圖折）
　　　D＝本永惠子

2003　尺寸・加工＝B5（B2，地圖折）
　　　D＝石井裕二

2006　尺寸・加工＝B5（B2，地圖折）
　　　D＝天木理惠

2009　尺寸・加工＝A4（A1，地圖折）
　　　D＝ea

2012　尺寸・加工＝A6
　　　（44.4×73.5公分，地圖折）
　　　D＝佐藤卓

2000　尺寸・加工＝B7
　　　（2折，5種）
　　　AD＝中塚大輔

2003　尺寸・加工＝B7
　　　（2折，3種）
　　　AD＝中塚大輔

2006　尺寸・加工＝B7
　　　（觀音折，4種）
　　　AD＝手島領

2009　尺寸・加工＝B7
　　　（觀音折，2種）
　　　AD＝淺葉克己

2012　尺寸＝A6
　　　（32頁，2種，兒童護照1種）
　　　AD＝佐藤卓

從當地開始「旅行」的提案

大地藝術祭中作品鑑賞護照及導覽手冊十分
受到注目，也是藝術祭能夠在這麼廣闊的區
域執行的最大要因。由於展場分散在100多
個村落，每個村落之間相距甚遠，不得不移
動。因此地圖或導覽手冊是必要的。作品本
身也與地區相連結，漫步造訪這些村落則需
要使用護照進行「旅行」。

電視節目簡介或新聞報導，由於說的都是相
同資訊，很難產生全面性的了解，但是透過
旅行，可以親自體驗、思考，進而發現不同
於一般的資訊，讓空間之旅變成時間之旅。
藉著旅行真實體驗歷史，這種真實感是人們
想要追求的吧。

現在希望能夠推廣套裝式旅遊，大地藝術祭
雖然標榜藝術，手法卻是旅遊。因此我提倡
從當地開始「旅遊」這種新方式。
　　　　　　　　　　　　　　　　【北川富朗】

這些作品都在護照裡有編號註記，進入會場
前請在接待處蓋章；若無人看管會場，請自
行在作品前設置的紀念章處蓋章。假如全部
蓋了，就會浮現出年份和蛇的圖案。

其他宣傳品

這十年間設計了各式各樣的宣傳品，免費報
紙、會報、媒體廣告、會場標誌等。另外大
地藝術祭在開始之前，以及每三年一次的藝
術季之外，在「大地藝術祭之里」做展覽或
辦活動，也製作設計了許多宣傳品。

2000

尺寸＝A5（248頁）
D＝本永惠子設計室
編輯＝小蛇隊出版組
監修・發行＝越後妻有大地藝
術祭執行委員會

2000

尺寸＝A4（344頁）
D＝本永惠子設計室
P＝安齊重男
編輯・發行＝越後妻有大地藝
術祭執行委員會

2003

尺寸＝A5（160頁）
VD＝中塚大輔
D＝太田三郎
監修・編輯・發行＝越後妻有
大地藝術祭執行委員會・花道
執行委員會東京事務所

2003

尺寸＝A4（264頁）
VD＝中塚大輔
D＝太田三郎
P＝安齊重男
監修・編輯＝越後妻有大地藝
術祭執行委員會・花道執行委
員會東京事務所
發行＝現代企劃室

2006

尺寸＝A5（176頁）
AD＝天木理惠
監修＝北川富朗
編輯＝白坂YURI、江口奈緒、
岩淵貞哉
發行＝美術出版社

2006

尺寸＝A4（304頁）
D＝井原靖章、井原由美子
P＝池田晶紀、川瀬一繪、倉
谷拓朴、小林壯
監修＝北川富朗、大地藝術祭
執行委員會
編輯＝大地藝術祭東京事務所
發行＝現代企劃室

2009

尺寸＝A5（202頁）
AD＝（ea）
監修＝北川富朗
編輯＝白坂YURI、永峰美佳、
江口奈緒、來嶋路子、
茂木功、則武優
發行＝美術出版社

2009

尺寸＝A4（202頁）
D＝鈴木一誌、杉山SAYURI
、大河原哲
P＝宮本武典＋瀨野廣美、
姜哲奎、野口浩史
監修＝北川富朗
編輯＝坂井編輯企劃事務所、
大地藝術祭東京事務所
發行＝NPO法人越後妻有里山
協作機構

2012

尺寸＝A5（248頁）
AD＝秋山伸
監修＝北川富朗
編輯＝永峰美佳、新川貴詩、
吉田宏子、岩淵貞哉、山本桂
子、則武優、杉本多惠
發行＝美術出版社

2012

尺寸＝A5（160頁）
D＝秋山伸、小原亘、永井藍子
P＝石川直樹、中村脩
監修＝北川富朗
編輯＝坂井編輯企劃事務所、
大地藝術祭東京事務所
發行＝現代企劃室

導覽手冊上記載了全部作品的作者名字、作品名稱及解說，為了可以在作品完成前先發表，必須用作者的構思草稿編輯。從第三屆開始，《美術手帖》的活動別冊在全國的書店販售，這成了日後全國各地藝術祭的導覽手冊原型。

在大地藝術祭結束之後發行，內容有作品照片、解說（製作過程、展示期間的小故事）、藝術祭全部資料、協辦與贊助之單位或團體名稱。

在越後妻有誕生的商品 活用「大地藝術祭」的當地商品開發

2000年｜第一屆

由小蛇隊和當地廠商、參加展出的藝術家們，共同開發了大約50種項目，以及一種手工商品。以「小蛇LOGO」和作品為靈感，創作出T恤、領帶等布製品，以及鑰匙圈、明信片、糕點餅乾等商品。小蛇隊與讓—米歇爾・亞伯羅拉（Jean-Michel Alberola）在社福單位的支援下做出「烏托邦餅乾」，到今天依舊販售。同時，詹姆士・特瑞爾的《光之館》，也出版了高品質的書籍。

《光之館》
（James Turrell／文案＝谷崎潤一郎／攝影＝安齊重男）

領帶
（Matthew Chulis、Ifutikaru & Erizabesu Daddy、Jose de Guimaraes、小蛇隊等）

烏托邦餅乾（Jean-Michel Alberola）
使用當地的大豆，由當地的社會福利機構手工製成口味樸實的餅乾。

2003年｜第二屆

新的藝術祭據點完成，常設店舖開幕。由參加的藝術家在【Art to Take Home】（藝術帶回家）的概念下，開始製作使用【Art to Join】（參加藝術）LOGO的商品。像草間彌生做的「開花的妻有」胸針，許多與藝術祭相關的原創商品，在藝術家的通力合作下誕生。同時小蛇隊的LOGO也在設計師風間重美的設計下，重新打造成商品。工作人員和參觀者穿著印有大膽的小蛇圖樣的T恤，立刻產生藝術祭的整體感。

【當地土產】

小蛇T恤

庭園餅乾

【藝術家商品】

「開花的妻有」胸針（草間彌生）
為了紀念作品「開花的妻有」完成，製作了限量800枚胸針。

由當地的廠商和藝術家集體合作開發商品。依據創意發展地方魅力，每次都有新的點子。
起用新的設計師，重新設計地方名產，常在前衛的設計中增加新商品。

2006年│第三屆

由於越後妻有境內廠商的參加意願提高，創造出富變化的產品的可能性也增加，在此背景下，風間重美設計的商品大增。例如以活用里山為動機的「妻有點心」系列及「妻有商品」系列廣受好評，構築從里山發出信息的基礎。另外，久保美砂登嘗試使十日町的紡織業復甦，藝術家與境內廠商合作，設計開發像「小蛇Ｔ恤」之類富有特色的商品。結果境內有20家以上的廠商加入，新開發的商品數量高達80餘種。

【妻有點心】

活用地方食材，做成餅乾、豆子點心，以及像
十日町的傳統糕點薄荷糖等越後妻有的點心。

【藝術家商品】

小蛇Ｔ恤（久保美砂登）
與十日町紡織業公會及國際著
作權協會合作，產生的Ｔ恤。

妻有之果（本間純）
形狀像越後妻有地形的點心。

【妻有商品】

鬱金香帽
靈感來自山毛櫸的樹葉，由中里的
師傅手工做成。

原創LOGO Ｔ恤
以當地的自然和名產，做為發想的動機。

天然香皂
有雪下胡蘿蔔、麵條、
竹碳、牛奶等作成個性
化趣味肥皂。

手帕
將LOGO與自然圖案做大膽配置。

2009年｜第四屆

「Roooots越後妻有名產重新設計計畫」啟動。這個計畫透過創意人的入口網站loftwork.com，在網站上招募收集名產的設計。把擁有全國一萬數千名創意人的網絡，和地方各廠商的網絡連結起來，以藝術祭為核心，探討振興產業的可能性。審查委員為視覺設計師佐藤卓、秋田寬、株式會社LOFTWORK代表林千晶、以及北川富朗，從募集到的900件作品中選出28件予以商品化。得獎的設計師實際來越後妻有參訪，並且和製造廠商及生產者對話，修正作品後問世。如此完成的設計成為暢銷商品，設計者中不少獲得國內外大獎，廣受注目並且活躍於業界。另一方面，「妻有·米」、「妻有草笠」和「小繭人」這些由參加藝術祭的藝術家設計的商品受到注目，在藝術祭相關商店的營業額高達1億日幣，對振興經濟貢獻不小。

【重新設計的商品】

天神囃子（特別本釀造酒）（黑柳潤）
繫著水引結的包裝，兼具傳統和現代設計感。

農之舞（魚沼產越光米）（松本健一）
以太陽和水為印象，用高級印刷技法呈現這些精心種植的稻米。

妻有蕎麥麵（本田篤司）
在樸素的白色包裝上，用帶有童心的書寫體表現出蕎麥麵的特徵。

【藝術家商品】

妻有·米（粟飯原典央＋南部裕香）
米形的箱子可以裝兩合的越光米。這個產品是透過松代的瀧澤生產公會設計出來的包裝。

妻有草笠（寺坂建築設計所）
用芒草編織的斗笠，是到戶外工作必備之物，也是引起話題的設計商品。

小繭人（古卷和芳＋夜間工房）
由蓬平村的居民製作。不只可以使養蠶業復甦，也成為村落製作土產的典範。

【當地正式土產】設計：淺葉克己

天神囃子

官版T恤

2012年｜第五屆

以大地藝術祭為契機，產生出大約300件物品，與其相關的廠商多達40家。延續上一屆「越後妻有名產重新設計計畫」，又公開招募了13個品項。審查委員除了佐藤卓、林千晶、北川富朗，還邀請了時尚品牌ZUCCa的創立者小野塚秋良，運用十日町的和服技術，開發雨披及法被。設計者與廠商的合作關係繼續發展，從重新設計的計畫中也衍生出不少新商品，其中「西瓜糖」還獲得「亞洲設計大獎」的金獎。這樣的作法不但吸引各地的自治團體來參觀取經，還有許多媒體紛紛以典範事業刊登相關消息。銷售單位也逐漸擴大，比如以東京都為中心的百貨公司、車站、機場、飯店，許多店舖都下訂單。同時，我們也成立了新的銷售網站「越後妻有On Line Shop」，新市場逐漸萌芽。這一年銷售額高達1億4000萬元，從Good Design大獎開始，陸續獲得國內外約15座大獎。

【重新設計計畫】

Roooots越後妻有名產品重新設計計畫

西瓜糖（黑柳潤）
和東下組農產加工所合作，是當地才有的「花功夫、花時間」重新包裝的產品。

雨披（松本健一）

法被（寺井茉莉子）

【藝術家商品】

伊澤和紙圓扇（中村敬）

【當地正式土產】 設計：佐藤卓

護照夾

官版T恤

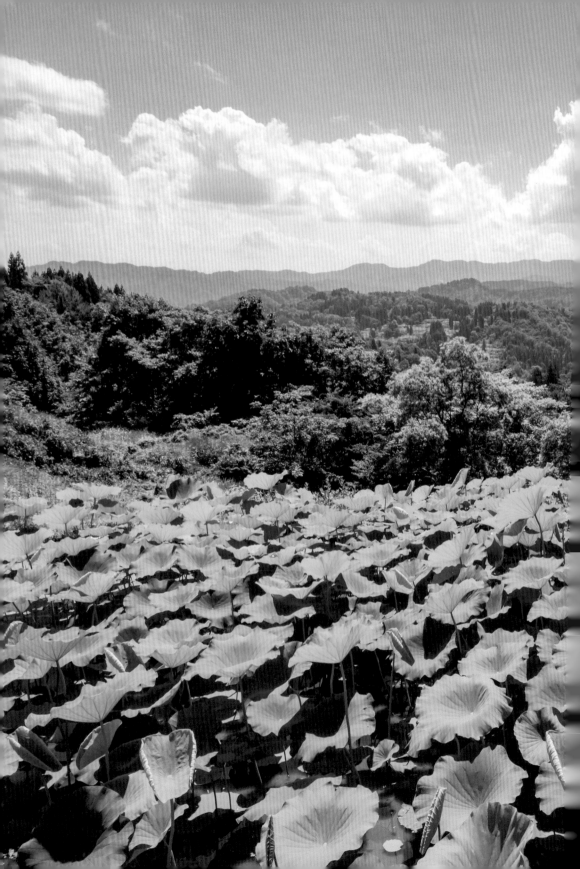

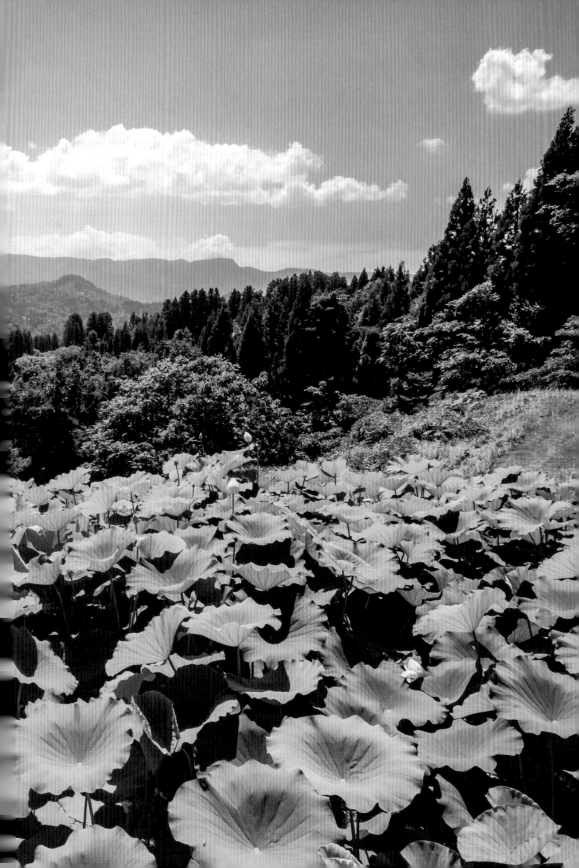

Echigo-Tsumari Art Triennale Concept Book by Fram Kitagawa

Copyrights © 2014 Fram Kitagawa

All rights reserved

First published in Japan in 2014 by Gendaikikakushitsu Publishers

Complex Chinese translation copyrights © 2014 by Yuan-Liou Publishing Co., Ltd.

綠蠹魚YLF41

北川富朗大地藝術祭
越後妻有三年展的10種創新思維

———

作者——北川富朗

譯者——張玲玲

審訂——黃貞燕博士

策劃——財團法人台灣文創發展基金會

副總編輯——林淑慎

主編——曾慧雪

美術設計——陳春惠

行銷企劃——叢昌瑜

發行人——王榮文

出版發行——遠流出版事業股份有限公司

　　　　　100臺北市南昌路二段81號6樓

　　　　　郵撥／0189456-1

　　　　　電話／(02)2392-6899　傳真／(02)2392-6658

著作權顧問——蕭雄淋律師

2014年9月1日　初版一刷

2019年5月1日　初版三刷

售價新台幣500元（缺頁或破損的書，請寄回更換）

有著作權‧侵害必究 Printed in Taiwan

ISBN 978-957-32-7480-3

遠流博識網 http://www.ylib.com　E-mail: ylib@ylib.com

國家圖書館出版品預行編目（CIP）資料

北川富朗大地藝術祭：越後妻有三年展的
　　10種創新思維 / 北川富朗著；張玲玲譯.
　-- 初版. -- 臺北市：遠流, 2014.09
　　　面；　公分
　　　ISBN 978-957-32-7480-3（平裝）

　1.地景藝術 2.藝文活動 3.日本新潟縣

　920　　　　　　　　　　　　103015936